미지의 문

일러두기

1. 그림·조각·프로젝트·영화 등의 명칭은 〈〉로, 도서명은 『』로,
 전시·공모전 등은 《》로 표기했습니다.

2. 본문 내 장과 꼭지명은 「」, 관련 도판 번호는 []로 표기했습니다.

3. 외래어 표기 및 띄어쓰기는 국립국어원의 규정을 원칙으로 하되 용례가 굳어진 경우에는
 통용되는 표기를 따랐습니다.

4. 작가명은 출생지의 언어를, 작품명은 통상적인 표기(국어명 또는 영어명)를 우선했습니다.

5. 가운뎃줄·띄어쓰기가 들어간 작가명 및 용어는 원어 표기를 따랐습니다.
 (예: 로버트 루트-번스타인, 르 코르뷔지에, 안티-아키텍처)

미지의 문

공간과 예술, 그 너머의 생각

김종진 지음

효형출판

미지의 문 속으로

"어떤 사물을 볼 때, '그것이 무엇인가'가 아니라
'그것이 무엇이 될까'에 착안해야 한다."
– 로버트 루트-번스타인Robert Root-Bernstein

동네에 이상한 카페가 생겼다. 아니 이상한 은행이 생겼다.
카페라고 불러야 할지, 은행이라고 불러야 할지 잘 모르겠다.
한쪽이 카페이고, 다른 쪽이 은행인데 내부 공간이 하나로 열렸다.

보통 은행을 생각하면 떠오르는 이미지가 있다. 다소 경직되고 딱딱한
분위기. 그런데 동네에 생긴 이곳에서는 돈을 세는 은행 창구 바로
앞에서, 옆에서 사람들이 커피를 마시며 수다를 떨고, 잔잔하게 흐르는
재즈 선율 속에서 노트북 작업을 한다. 은행 창구 직원의 자리에서는
앞에 카페 풍경만 보인다. 은행이 아니라 카페에 앉아 있는 느낌이다.

"카페와 붙어 있어서 안 불편하세요?" 창구에 마주 앉은 여직원에게
물었다. "아, 네… 특별히 그런 건 없어요. 재밌어요. 시간도 빨리
가고요." 직원이 웃으며 말했다.

나는 이 이상한 '카페-은행'에 대한 궁금증을 참지 못하고 지점을 통해
은행 본점의 담당 부서에 연락을 취했다. 담당자의 자세한 설명을 듣고,
나름대로 조사를 해보니 은행 공간을 새롭게 활용하는 것이 여러 나라의
도시에서 일어나는 동시다발적인 현상이라는 점을 알 수 있었다.
이제 많은 사람들이 온라인뱅킹을 이용하다 보니 굳이 은행에 갈 필요가
없어졌다. 그러니 각 지점에서 사용하지 않는 공간이 늘어나는 상황이
발생했다. 이를 새롭게 활용하는 차원에서 누구나 쉽게 이용할 수 있는
카페, 갤러리, 가게 등과 결합을 시도하는 것이다.

예전에는 벽으로 분리되었던 공간들이 합쳐지기 시작한다.
서점-카페, 영화관-도서관, 병원-미술관… 전에는 상상하기 힘들었던
복합 공간들이 여기저기서 나타나고 있다. 공간이 열리면서 우리의
삶에도 변화가 생긴다. 우선 이런 공간들은 고정관념을 깨고 상상력을

자극한다. 하나의 기능이 하나의 공간을 차지하는 단순한 공간 점유 방식이 아니라, 같은 공간에 사람과 활동과 문화가 섞이면서 생각지 못한 불특정 행위와 활동까지 일어난다. 작은 도시 광장과 같다. 다양한 일이 일어날 수 있는 광장처럼 이제 현대 도시의 공간들도 점점 복합화 되어간다.

새로운 시각이 필요하다. 관습적인 생각과 방법으로만 공간을 재단하지 말고 낯설어도 유연한 삶의 환경을 만들어갈 필요가 있다. '카페-은행'을, 로버트 루트-번스타인의 말대로 '그것이 무엇인가'의 관점에서 바라보면 은행이냐 카페냐를 언어 개념으로만 규정하려 할 것이다. 하지만 '그것이 무엇이 될까'에 초점을 맞추면 칭하는 말보다 그 안의 삶을 더 들여다보게 된다. 새로운 생각과 공간이 탄생할 수 있다. '무엇' 대신 '어떻게'에, '명사' 대신 '동사'에 무게가 실리기 때문이다.

6

몇 년 전의 일이다. 가르치고 있는 대학원 교과과정에 새로운 수업 하나를 개설했다. 이름하여 '공간과 예술'. 창의적인 생각과 실험적인 발상을 중심으로 건축과 예술의 공통 주제를 탐구해보자는 취지였다. 사례 프로젝트들에는 놀라운 아이디어가 많았다. 작품 대다수는 '무엇'이라는 틀로 규정짓기 힘들었다. 프로젝트 하나하나가 새로운 무엇이 되기를 원했다. 답보다 답을 찾아가는 과정을 자극했다. 이러한 작품들을 선입견 없이 살펴보면 분명 창조적인 사고를 키우는 데 많은 도움이 될 것이라 믿었다.

'카페-은행'의 경우처럼 서로 다른 기능과 공간을 일부러 섞는 작업은 이미 예술가들에 의해 시도되어 왔다. 덴마크의 한 호텔 계획안은 예술 활동을 위해 침실과 전시실을 하나의 공간에 합쳐 놓았다. 예술 작품에서의 발상과 실생활에서의 환경 변화 사이에 연계할 수 있는

가능성이 만들어지는 것이다.

여러 해 수업과 세미나를 진행해보니 공통으로 모이는 주제들이 있었다.
바로 이 책에 정리된 '경계', '사물', '차원', '행위', '현상', '장소'라는
여섯 주제이다. 건축과 현대미술 분야의 많은 작품이 이 주제들에
바탕을 두고 있었다. 작가들의 깊이 있는 사유를 다루는 내용을 굳이
학교의 수업으로만 한정할 필요가 없다는 생각이 들었다. 비록 건축과
예술이라는 분야의 제한이 있지만, 작가들의 창조적 발상만큼은 누구나
공유할 수 있고, 이를 바탕으로 또 다른 생각을 파생시킬 수 있다고
판단했다.

이렇게 해서 책을 만드는 작업이 시작되었다. 비전공자도 읽을 수 있는
내용으로 재구성하면서 전문적인 사전 지식이 필요한 부분은 과감하게
생략했다. 일부 사례를 바꾸고, 이해도를 높이기 위해 설명도 여러 번
수정했다. 다만 애초에 시작한 수업이 건축 전공자를 위한 것이다보니
기본적으로 건축적인 시각에 책의 초점이 맞추어져 있는 점은 어쩔 수
없었다.

책의 제목은 '미지의 문'이다. 이는 두 가지 의미를 함축한다. 하나는
'미지의 세계로 들어가는 문'이라는 의미다. 문門, 즉 작품을 통해 새로운
생각의 차원, 공간의 경험 속으로 들어갈 수 있다는 뜻이다. 다른
하나는 문 자체가 스스로의 존재의미를 가진다는 사실이다. 통과하는
수단으로서의 문일 뿐만 아니라 예술적 의미와 가치를 지니는 문인
것이다.

책을 읽다보면 때로는 하나의 주제에 대하여 정반대의 의견이 동시에
나오거나 상충되는 사례를 발견할 수 있다. 필자는 가급적 옳고 그름의

판단은 유보하려고 했다. 답을 제공하기보다 어떤 질문에 대한 작가들의
다양한 해석과 저마다의 답을 들어보고, 궁극적으로는 독자가 이를
종합해 스스로의 답을 생각해볼 수 있는 기회를 가지기 바랐기 때문이다.

책의 마지막 부분에는 본론 집필을 모두 마무리한 후 도출된 발상의
유형을 정리해 놓았다. 이는 집필을 시작하기 전에는 전혀 예상하지
못했던 부분이다. 워낙 다양한 작품으로 구성했기 때문에 그들 사이에
공통점이 내재되어 있을 것이라고는 미처 상상하지 못한 것이다. 하지만
전체 사례를 면밀히 살펴보고 나니 건축가와 예술가 들의 생각 이면에는
몇 가지 깊이 있는 '사고思考의 구조構造'가 내재되어 있음을 알 수 있었다.

이 책이 건축과 예술에 나타난 다양한 작품의 세계로, 작품 너머에
존재하는 새로운 생각의 차원으로, 아직 가보지 않은 미지의 공간 속으로
들어가는 데 도움이 되기를 바란다. 이 책의 출판을 위해 작품 도판을
제공해 주신 건축가, 예술가 들과 도움을 주신 모든 분께 감사를 표한다.

2018년
김종진

8

경계

01

경계에
관한
어떤
질문

'새로운 시대를 위한 도서관A Library for the New Age'.
2003년 일본에서 열린 «센트럴 글라스Central Glass 국제건축디자인
공모전»의 주제였다.

2000년대 초반은 새롭게 시작한 밀레니엄에 대한 기대감으로 한껏
부풀어 있었다. 우리가 사는 세상은 예전 공상과학영화에서나 볼 수 있던
첨단 미래 도시로 향하는 것처럼 보였다. 자동차가 날아다니고, 거대
주거 타워가 빛을 뿜는다. 당시에 열린 많은 건축 및 디자인 공모전도
당연히 새로운 시대와 미래의 공간을 주제로 삼았다.
일본의 저명한 건축가인 이토 도요伊東豊雄, 야마모토 리켄山本理顕, 쿠마
켄고限研吾 등이 심사위원으로 참여한 센트럴 글라스 공모전에는 세계의
수많은 젊은 건축 디자이너가 작품을 응모했다. 무려 1,062개 작품이
제출되었고 그 중 429개 작품은 일본이 아닌 다른 나라 응모안이었다.

15

1등상은 중국 칭화清華대학교 학생 팀이 차지했다. 수상작은 다른
작품들과 매우 달랐다. 하얀색 A1 크기의 종이 중앙에는 거칠게 칠한
두터운 검은 선이 세로로 길게 그려졌고, 그 속에 작은 네모난 공간이
있다. 검은 선의 양옆에는 공간을 이용하는 사람들의 모습과 간단한
설명이 나열됐다. 칭화대학교 학생들이 제출한 작품은 놀랍게도 감옥의
담 속 도서관이었다. '새로운 시대를 위한 도서관'이라는 주제에 감옥의
도서관, 그것도 담 속에 존재하는 도서관이라니… 참 특이한 발상이었다.

검은 선이 가로지르는 담의 왼편은 감옥 안, 오른편은 감옥 밖 자유
사회다. 담 속 정사각형 방(도서관) 가운데에는 양편을 나누는 20센티미터
두께의 반투명 유리벽이 세워졌고, 양쪽 공간에는 책상과 의자 몇 개가
흩어져 있다. 방 아래쪽 벽에는 책장이, 위쪽 벽에는 유리벽 양편을
연결하는 좁은 통로가 있다. 도서관에 들어온 수감자와 자유인은 반투명

송 칸다 외 2인,
〈안과 밖의 도서관〉

〈안과 밖의 도서관〉 부분

벽 때문에 서로의 흐릿한 실루엣만 볼 수 있다. 각자의 책상 위에는 빈 다이어리가 놓여 있는데 수감자와 자유인은 자유롭게 자신의 생각과 감상을 적을 수 있다. 메모를 한 후 다이어리를 통로에 놓아두면 나중에 반대편 공간에 온 사람이 책을 받아 메모를 이어간다. 상대방은 특정인일 수도 있고 불특정 다수일 수도 있다. 그렇게 유리벽 양편, 감옥의 안과 밖을 오고 간 다이어리는 점점 한 권의 책이 되어간다. 책이 완성되면 벽장에 차례로 꽂히고 시간이 흐르면서 방은 비로소 하나의 도서관으로 탈바꿈한다.

수상자 송 칸다Song Kanda는 패널에 다음과 같이 적었다. "세계는 여기서 두 부분으로 나누어졌다, '안'과 '밖'. 두 종류 사람이 존재한다, '자유인'과 '수감자'. 그들은 모두 삶에 대해 실망과 희망을 가지고 있다. 서로 다른 세계 속에 살아가면서 그들의 일상, 경험, 그리고 생각은 서로에게 소중한 가치를 지닌다." 설명문을 읽어보면 두터운 경계로 나누어진 두 세계를 소통시키고 연결하는 데 핵심 가치를 두고 있음을 알 수 있다.

이 프로젝트는 두 가지 관점에서 흥미로운 사고를 보여준다. 하나는 '도서관'이라는 공모전 주제를 완전히 새롭게 해석한다는 사실이다. 다른 수상작과 참가작 대부분은 '새로운 시대를 위한 도서관'이라는 주제를 첨단 과학 기술을 십분 활용한 디지털 도서관과 같은 디자인으로 풀어냈다. 규모가 큰 프로젝트가 많았고 대상지도 거의 도심이었다. 반면 이 작품은 일반적으로 생각하기 힘든 감옥의 담 속 상상의 공간을 대지로 삼고, 주택 거실 정도 밖에 되지 않는 작은 크기의 도서관을 제안했다. 도서'관館'이라기보다 도서 '공간空間'인 셈이다.

하지만 이 작품은 도서관이 무엇을 위한 것이고, 어떻게 만들어지느냐는 질문을 집요하게 캐물었다. 작품 속 도서관은 다른 도서관들도 공통으로

가지고 있는 책을 소장하지 않는다. 세상 어디에도 존재하지 않는 단 하나뿐인 책을 '만들어내는' 기능을 가진다. 도서관의 본질인 책의 생성 과정까지 파고든 것이다. 이는 다른 작품 대다수가 떠올리지 못한 생각과 시선의 근본적인 차이다. 응모작들은 도서관 외관과 실내 디자인에는 심혈을 기울였지만 책 자체를 만들어내는 데까지는 생각이 미치지 않았다. 심사위원 오카모토 마사루岡本勝는 이 작품이 정보(책) 자체의 본질을 새로운 관점으로 본다고 평했다.[1] 이곳에서 책은 타자에 의해 쓰이고 수동적으로 읽히는 매체가 아니라 텍스트를 읽는 사람이 곧 텍스트를 쓰는 주체가 된다. 책과 도서관은 끊임없이 서로를 생성하며 만들어간다.

또 하나의 흥미로운 발상은 건축 프로젝트 대상지로 삼은 장소가 흔히 생각하기 힘든 감옥의 담 '속' 공간인 점이다. 원래부터 담 속에 존재하던 기존 공간을 활용한 것이 아니라 전혀 없는 공간을 '상상'한 것이다. 실험적인 건축디자인에서 벽을 대상으로 삼는 경우 보통 벽 자체와 벽이 나누는 영역, 혹은 가변벽에 의해 만들어지는 공간의 변화에 관심을 기울이는데 반해 이 작품은 벽 '속'으로 들어가는 참신함을 보여준다.

벽을 세우는 이유는 경계를 만들기 위함이다. 물리적인 경계에는 무수히 다양한 형태가 존재하지만 감옥에서의 경계는 철저하게 분리되어 감시와 처벌을 위해서만 존재한다. 작품 패널에 보이는 저렇게 두꺼운 벽이 과연 실제로 있을까 하는 의문이 들긴 하지만, 만약 정치범 수용소와 같은 민감한 시설이나 일반 감옥에서도 보이는 몇 겹의 경계를 보면 저런 벽이 불가능해 보이지도 않는다. 이 프로젝트는 강한 구속력을 가지는 감옥의 벽, 수감의 세계와 자유의 세계를 영원히 분리할 것 같은 경계 속으로 들어가 그 양편을 오가고 있다. 도저히 소통이 불가능해 보이는 경계 속에 일말의 가능성을 만듦으로써 '새로운 시대'라는 주제에 대해 그들만의

답을 하고 있는 것이다.

〈안과 밖의 도서관〉은 경계에 대한 편견과 관습에 질문을 던진다.
도서관이라는 공모전의 주제를 떠나 우리의 일상 세계에서 광범위하게
자리잡은 경계라는 문제를 다시금 생각하게 한다.

02

우리를
둘러싼
경계들

우리는 살아가면서 수많은 경계에 둘러싸여 생활한다.
일상의 집도 아무리 허술하든 단단하든 벽으로 만들어진 경계로
구획되었고, 우리가 사용하는 언어에도 수많은 경계가 있다.

국어사전에는 '경계境界'라는 단어의 뜻을 '사물이 어떠한 기준에 의하여
분간되는 한계' 또는 '지역이 구분되는 한계'라고 정의한다.[2] 경계에
해당되는 영어 단어는 '바운더리boundary'인데 이 말의 중세 영어는
'바운boune'이다. 바운은 중세 사람들이 허허벌판에서 경계를 표시하는
돌덩이를 가리키는 말이었다고 한다.[3] 비록 흙이나 돌로 세워진 담과 같은
구조물은 아니라 하더라도 듬성듬성 놓인 돌덩이에 의해 보이지 않는
경계가 만들어졌던 것이다. 현재 사용하는 '바운더리'라는 말은 중세의
'바운'에 비하면 양쪽을 나누는 구분선의 의미가 훨씬 강하다.

경계는 '나누다', '가르다', '분절하다' 등의 의미 때문에 다소 부정적인
어감을 풍긴다. 하지만 경계 자체는 우리의 삶에서 없어서는 안 되는
요소이다. 생각을 하고 다른 사람과 의사소통을 할 때 사용하는 언어는
모두 개념적인 경계로 인해 가능하다.

하얀색과 빨간색 사이에는 무수한 분홍색이 존재한다. 하얀색에 가까운
연분홍부터 붉은색에 가까운 진분홍까지 수많은 분홍 '들'이 존재하지만
이들을 일일이 나누어 이름 짓지 않고 편의상 몇 가지 색이름으로 부른다.
어떤 꽃을 볼 때 그 꽃잎이 실제로 눈에 보여주는 빛깔은 연한 살구빛과
자줏빛이 은은하게 섞인 연분홍일 수 있지만, 우리는 이렇게 길고
자세하게 설명하지 않고 그냥 '분홍 장미'라고 단순하게 부른다. 사물과
현상을 하나하나 세세히 지칭하기 시작하면 원활한 대화와 생각이
불가능하다. 아무리 상세하더라도 언어로는 현상을 정확하게 설명하고
묘사하는 것 자체가 불가능하다. 그러므로 어느 정도의 단순화와 개념적

경계는 반드시 필요하다. 국어사전이 제시하는 '사물이 어떠한 기준에 의하여 분간되는 한계'는 이러한 의미에서 타당하다.

물리적인 경계 역시 우리의 삶에 필수적인 요소이다. 일상생활이 이루어지는 세계는 크고 작은 물리적 경계와 여러 경계에 의해 분리되고 연결되는 다양한 공간의 연속이다. 평범한 아파트 내부를 보더라도 침실, 거실, 부엌, 욕실은 경계벽이 있음으로써 만들어진다. 가족 구성원이 생활할 수 있도록 영역을 나누고 경계를 세우는 일은 건축과 실내 공간 설계에서 가장 기본적인 작업이다. 이렇게 만들어진 공간들은 또 다른 작은 경계들, 문, 창, 파티션 등에 의해 더욱 정교하고 섬세하게 다듬어진다. 투명한 유리창은 외부와 내부를 하나로 보이게 하지만 실제로는 바깥 공기와 안 공기를 차단한다. 문 역시 마찬가지다. 양쪽 공간을 연결하기도 하고 분리하기도 하는 유연한 역할을 가진다. 더치 도어Dutch door라는 문은 상부와 하부가 다르게 열리기까지 한다.[1] 집에서 도시로 나가면 상황은 더욱 복잡해진다. 집 마당을 둘러싼 돌벽은 골목까지 이어지면서 골목길을 하나의 내부 공간처럼 느끼게 하고, 번화가 상점의 유리창은 안과 밖 사이에 재미있는 관계를 만든다. 이렇게 다양한 삶의 환경이 만들어지는 것이다.

한때 건축 분야에서 유목nomad 개념의 실험 주거 디자인이 유행한 적이 있다. 무겁고 움직이지 않는 전통 주거 대신 어디든지 가볍게 이동할 수 있는 간단한 기계 장치와 같은 주거안들이었다. 이런 프로젝트에서도 비록 얇은 막으로 만들긴 했지만 거주자의 영역을 한정 짓는 텐트tent와 같은 경계는 여전히 존재했다. 아무리 유목적인 실험 주거일지라도 자신만을 위한 은신처나 거처를 마련하기 위해서는 영역 만들기가 필수이다.

최순우 옛집의 뒷마당.
물리적 경계에 의해 만들어지는
편안하고 내밀한 거주 공간을
보여준다.

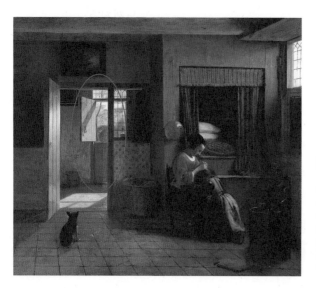

[1]
17세기 네덜란드 화가 피터르
더 호흐Pieter de Hooch가 그린
〈아이의 이를 잡는 엄마가 있는
실내 풍경Interior with a Mother
Delousing Her Child〉의 부분.
융통적인 생활을 가능하게 하는
더치 도어가 보인다. (빨간색
원으로 표시된 부분)

프랑스 건축학자 에블린 페레-크리스탱Évelyne Péré-Christin은 『벽, 건축으로의 여행Le Mur』이라는 책에서 다음과 같이 말했다.

> 벽은 심리적 차원에서의 것이든 실제로 지어지는 것이든 간에 삶에 있어 필수적이다. 벽은 정신적인 동시에 육체적인 모든 인간 활동을 분리하고 정리하며, 집중시키고 리듬을 준다. [4]

페레-크리스탱은 책에서 벽이 가지는 다중적 역할에 대하여 친절하고 자세하게 설명한다. 그는 사람에게 최초의 경계는 어머니의 배였고, 세상으로 나온 후 또 수많은 경계를 마주하게 되면서 그 속에서 싫든 좋든 다양한 심리적, 물리적 경험을 하며 살아간다고 말한다. 경계는 생활 영역을 만드는 동시에 정신적 차원에서는 보호받는 느낌을 주고, 공동체의 기억을 불러일으키며, 때로는 극복해야 할 한계를 상징하기도 한다고 설명한다. 페레-크리스탱이 말하는 경계의 다중적 의미는 한 세기 전 영국 문학가 버지니아 울프Virginia Woolf에게는 먹고사는 문제와 같은 절실한 실존의 문제였다. 그녀는 에세이 『자기만의 방A Room of One's Own』에서 다음과 같이 격정적으로 토로했다.

> 우선 조용한 방이나 방음장치가 된 방은 말할 것도 없고, 여성이 자기만의 방을 갖는 것은 그녀의 부모가 보기 드문 부자이거나 대단한 귀족이 아니라면 19세기 초까지 전혀 불가능한 일이었지요. [⋯] 누추한 곳이라 하더라도 그들을 가족의 압제와 권리 주장으로부터 보호해줄 독립된 숙소 등 그녀의 고통을 덜어줄 수 있는 것으로부터 완전히 배제되었습니다. [5]

울프는 19세기 영국의 평범한 여성이 작으나마 자신만의 방이나 영역을 전혀 가지지 못했고 이는 그들에게 무서운 심리적 결핍을 초래했다고

열변했다. 현재를 살아가는 우리에게 울프가 묘사하는 19세기 집안 풍경은 얼핏 잘 이해되지 않는다. 아무리 중산층 집에서 여성을 위한 방 하나 마련되지 않았을까… 하지만 만약 그것이 사실이라면, 아니 내 자신과 직결된 현실이라고 상상해보면 문제는 완전히 달라진다. 세상 어디에도 나를 위한 방 하나, 공간 한 켠 없다면… 이는 공기만큼이나 본질적인 문제이다.

03

통제와
규율의
수단

그런데.

경계는 우리의 삶에 전혀 다른 차원으로 다가올 수 있다. 이전 꼭지에서
이야기한 경계의 긍정적인 측면과는 정반대의 측면에서 그렇다. 경계는
우리의 삶을 송두리째 가두어버리고 통제할 수도 있다.

자신만의 은신처를 만들기 위해, 생활 영역을 구획하기 위해, 이웃간에
적절한 거리를 두고 관계를 형성하기 위해 벽을 만들고 그 안팎의
공간에서 살아가는 경우, 우리 스스로는 경계를 세우고 이를 때로
변화시키거나 허무는 자유를 가진다. 하지만 반대의 경우에는 완전히
다른 결과가 나타난다. 경계에 대한 자유 없이 '주어진' 경계 속에
갇혀버리는 것이다. 이는 감옥과 같이 사회가 합의한 경계에서는 가능한
일이지만, 경계가 일상 생활 공간 곳곳에 숨어 부정적인 역할을 은밀히
수행하고 있다면 큰 문제가 아닐 수 없다.

영국 철학자이자 변호사였던 제러미 벤담Jeremy Bentham은 특이한
법학자였다. 평생을 법률 공부에 바친 그는 40세에 원형 감옥의 시초라고
할 수 있는 '파놉티콘Panopticon'을 구상했다. 그리스어로 '모두'를 뜻하는
'판pan-'과 '보다'를 뜻하는 '옵티콘opticon'을 합성한 파놉티콘은 벤담
스스로 창안한 말이다. 그는 자신의 법률 이론이 실제 구현된 교정 시설로
탄생하기 바랐다. 18세기 말 벤담은 런던 근교에 감옥 부지까지 직접
마련하고 스스로 교도소장이 되기를 원했지만 정부 지원이 원활하지
못해 결국 파산하게 되었다.

중앙에 위치한 감시탑에서 수감자 모두를 쉽게 감시할 수 있는
파놉티콘의 내부는 균일한 경계벽으로 만들어졌다. 수감자는 보이지
않는 감시자의 시선을 피할 길이 없다. 감시자의 눈길은 모든 공간을
360도로 철저히 장악한다. 그런데 한 가지 흥미로운 점이 있다. 벤담이

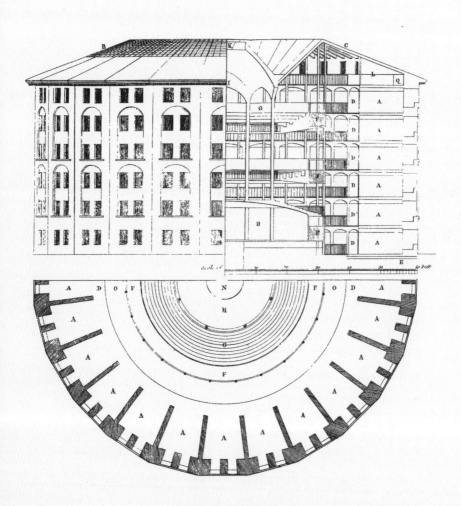

18세기 말 제러미 벤담이
고안한 파놉티콘의 구조

고안한 파놉티콘의 출발은 사실 감옥이 아니었다. 그것은 공장의 많은 노동자를 효율적으로 관리·감독하기 위한 아이디어에서 나왔다. 벤담은 파놉티콘이 공장과 감옥 외에도 학교와 병원에까지 적용될 수 있다고 주장했다.

감옥의 경우 파놉티콘의 감시 체제가 설득력을 얻을 수 있지만 학교와 병원에까지 적용하는 데에는 여러 무리가 따른다. 그러나 현재의 평범한 학교, 병원의 공간을 살펴보면 무서운 현실과 마주친다. 일반 학교 시설 중 파놉티콘이 아닌 경우는 거의 없다. 파놉티콘의 둥그런 벽체를 잘라 양손으로 잡고 직선으로 잡아 당기면 초·중·고등학교의 기다란 평면이 나온다. 긴 복도 한쪽에 똑같은 교실이 반복적으로 늘어서 있고 그 안을 들여다볼 수 있는 형태 말이다. 우리는 학창시절 12년을 무의식적으로 파놉티콘 속에서 보낸다.

이러한 경계의 공간 형식은 철저하게 개인과 개인, 개인과 집단, 집단과 집단을 분리하고 효율적으로 감시, 통제하기 위한 '규율'의 수단으로 활용된다. 프랑스 철학자 미셸 푸코Michel Foucault는 『감시와 처벌Surveiller et Punir』이라는 책에서 계열화된 학교 공간에 대해 다음과 같이 말했다.

> 규율은 '개체', '자리', '서열'을 조직화함으로써 복합적인 공간을, 즉 건축적이면서 동시에 기능적이고 위계질서를 갖는 공간을 만들어낸다. […] 그 공간은 개인들을 단편적 존재로 분리하고, 또한 조작 가능한 관계들을 수립한다. 자리를 지정하고, 가치를 명시하고, 개개인의 복종뿐 아니라 시간과 동작에 대한 최상의 관리를 확보한다.[6]

우리는 규율을 위해 스스로 공간 형식을 만들지만 동시에 그 공간 형식에

갇혀버리기도 한다. 여기서 '우리'는 공간을 만든 사람과 공간에 갇힌
사람 모두를 포함한다. 시간이 흐르면서 공간을 만든 자들은 어느새
사라지고 관습적 형식으로 남겨진 공간 속에서 비판적 사고 없이
살아가는 사용자만 남는다.

경계진 공간은 마치 세상에 원래 존재했던 것처럼 앞으로도 영원히
그렇게 존재할 것 같은 구조로 힘을 발휘한다. 오히려 동일하지 않고
가변적으로 움직이고 변화하는 벽제가 있는 교실이 이상하게 느껴질
수도 있다. 하물며 많은 인구가 살아가는 우리나라 아파트도 마찬가지다.
대청마루가 중심이 되는 전통 한옥의 주거 공간이 변형, 발전되어
한국인의 라이프 스타일에 특화된 아파트 평면이 만들어지긴 했지만
어느새 한국의 아파트는 평형대별로 천편일률적인 공간을 나타낸다.
어쩌면 새로운 평면에서 우리는 어색함과 불편함을 느낄지 모른다.

공간의 형식은 어느새 삶의 형식으로 자리 잡아 버렸다.

경계의 문제는 비단 물리적인 세계에만 해당되는 것은 아니다. 앞서
살펴본 언어 개념에도 부정적인 영향을 끼칠 수 있다. '연한 살구빛과
자줏빛이 은은하게 섞인 연분홍' 꽃이 담은 묘사의 풍부함과 '분홍
장미'의 단순함 사이에는 거리가 있다. 원활한 사고와 소통을 위해
단순화된 개념적 경계를 사용할 필요가 있지만 그렇다고 해서 사물과
세계를 느끼고 체험하는 방식까지 단순하고 무미건조한 관습으로
전락하면 곤란하다.

음악에서도 마찬가지다. 학교에서 서양음악 중심으로 배운 우리는
서양의 12음계에 익숙해 있다. 도레미파솔라시로 이루어진 7음과 그
사이 5반음이다. 피아노 건반의 한 옥타브를 생각하면 쉽다. 12음계는
각 음별로 정확한 표준 주파수를 가진다. 전체 피아노 건반에서 제일

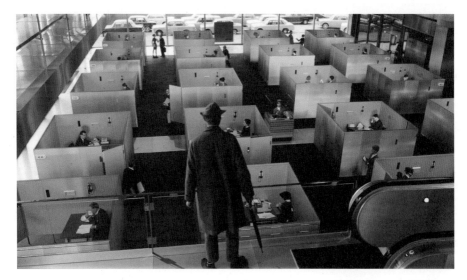

자크 타티Jacques Tati가 감독,
주연한 영화
〈플레이타임Playtime〉의 한 장면.
근대 도시의 획일적 공간 문화를
코미디 형식으로 보여준다.

가운데 위치한 다섯 번째 옥타브의 도는 523.2511헤르츠(Hz)의 소리를
내야 한다. 누군가가 어떤 음을 듣고 옥타브 상의 정확한 위치를 파악할
수 있다면 그 사람은 '절대' 음감을 가졌다고 말한다. 하지만 무엇에
대한 '절대'일까? 이는 어디까지나 서양의 12음계를 기준으로 했을 때의
절대이지 주파수 자체가 절대라는 의미는 아니다.

서양음악의 12음계는 분명 아름답고 조화로운 비례를 바탕으로
만들어졌지만 세상의 유일한 소리는 아니다. 동서고금의 다양한
문화에서는 서로 다른 소리와 화음을 선보여왔다. 인도에는 66음계까지
있다고 한다.[7] 서양음악의 주파수에 익숙한 우리는 다른 문화의 음계를
들으면 이상하게 느낄 수 있다. 세상에는 서양 12음계 외에도 무수히
많은 소리'들'과 화음'들'이 있음에도 불구하고 이들이 모두 무시되고
익숙한 주파수대가 '절대' 음의 경계로 자리매김해 버린 것이다.

04

유연함이
만들어내는
문화

현대 건축과 예술에 나타난 실험적인 프로젝트로 넘어가기 전에 잠깐
동서양의 전통문화에서 발견할 수 있는 독특한 경계를 먼저 보자. 이들은
지극히 평범한 생활공간에서도 경계에 대한 유연한 사고가 가능함을
증명한다.

주로 돌이나 벽돌로 지어지기 때문에 육중할 수밖에 없는 서양과 달리
아시아 극동 지방의 전통 건축은 가볍고 경쾌한 목木구조를 사용해왔다.
한국이나 일본 주택의 지붕은 육중하지만 받치는 구조가 석조벽이
아니라 나무 기둥이다보니 기둥과 기둥 사이의 공간을 쉽게 열 수
있다. 기둥 사이에 벽체가 있더라도 주로 얇은 목재와 종이로 만들었기
때문이다. 한옥의 경우, 추운 겨울 날씨 때문에 흙벽을 섞어 쓰기도
하지만 일본 전통 주택은 '쇼지障子'라고 부르는, 나무살에 종이를 붙인
칸막이벽을 많이 세웠다. 쇼지는 미닫이sliding door인 경우 드나드는
문이나 공간을 변화시키고, 고정되어 있더라도 빛을 투과하는 종이의
성질 때문에 창문 역할까지 한다.

쇼지로만 만들어진 일본 주택 내부를 보면 뭐라 형언하기 힘든 공간의
분위기가 있다. 일본 문예가 다니자키 준이치로谷崎潤一郎는 이를 "그
희읍스름한 종이의 반사가 […] 짙은 어둠을 내쫓기에는 힘이 부족하고
오히려 어둠에 내쫓기면서 명암의 구별이 되지 않는 혼미의 세계"라고
표현했다.[8] 탐미주의의 대가답게 탁월한 시적詩的 표현이다.

쇼지 대다수는 미닫이기 때문에 내부 공간을 상황에 따라 변화시킨다.
빛에서는 밝음과 어둠이, 경계에서는 열림과 닫힘이 교차한다.
「우리를 둘러싼 경계들」에서 벽이 가진 다중적 역할과 의미를 말했던
페레-크리스탱은 일본 전통 가옥에 나타난 경계를 이렇게 설명했다.

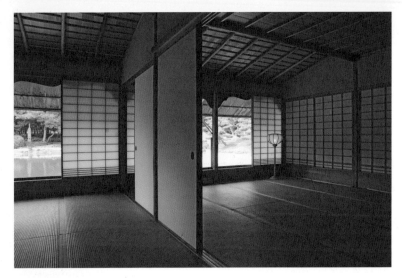

일본 후쿠이福井 현
요코칸 정원養浩館庭園에 위치한
전통 가옥의 내부

아무것도 고정되어 있지 않고 모든 것이 언제나 동적이고 뉘앙스를
불러일으키며, 사라지는가 하면 나타나고 나타나는가 하면
사라진다. 또한 나무살이나 한지와 같은 반투명 재질로 구성된 벽은
상대적이고 잠정적 가치만을 가질 뿐이다.[9]

여기서 핵심은 잠정적 가치다. 파놉티콘의 절대적 구속이 아니라 있을
수도 있고, 없을 수도 있는 어디까지나 열림과 닫힘의 가능성만 암시하는
흐릿한 제안이다. 단단한 벽이 아니라 언제든지 쉽게 열릴 수 있는 연약한
문, 창, 벽으로 만들어진 집에서 살아가는 느낌은 어떨까. 옆방에서
부모님 코 고는 소리가 들리고, 다른 방에서 동생 부부가 속삭이는
한밤의 어스름한 집안 내부는 도대체 어떤 느낌이었을까. 그 연약한
경계가 불안하지 않았을까. 사적私的 공간의 개념은 어디서부터 어디까지
적용되는 것일까. 뉘앙스nuance를 불러일으키는 공간은 뉘앙스를
강조하는 삶을 만든다. 일본 문화 특유의 암시, 은근, 은밀과 같은 요소는

이러한 느슨하고 연약한 '잠정적' 경계에 의해 만들어졌다.

그렇다면 서양 전통 주택에서는 유연한 경계가 없었을까. 돌이나 벽돌로
지어지는 석조 구조 때문에 서양집의 경우 밖에서 볼 때 매우 단단하고
닫혀 보인다. 내부 벽도 위에서 누르는 무거운 하중을 받쳐야 하기 때문에
두꺼운 돌로 만들어질 수밖에 없다. 그런데 바로 이러한 구조 때문에
오히려 재밌고 독특한 경계의 틈이 발생한다.

유럽 전통 주택을 보면 '윈도우 플레이스window place'라고 부르는 창가
공간이 있다. 두꺼운 돌벽에 창을 만들 때는 어쩔 수 없이 벽의 단면을
파내거나 창만큼의 면적을 남겨두고 벽을 쌓아야 한다. 그러면 벽체
두께만큼 깊이가 생긴다. 이를 활용하여 벤치나 선반을 만들고 창가
공간으로 사용한다. 누구나 이런 장소, 즉 따스한 햇빛이 들고, 창밖을
바라볼 수 있고, 듬직한 벽체에 등을 기댈 수 있는 공간을 좋아한다.
건축학자 크리스토퍼 알렉산더Christopher Alexander는 창가 장소가 '어딘가
앉아서 편히 쉬고 싶다는 힘, 빛이 있는 쪽으로 향하고 싶다는 힘'을
불러일으킨다고 설명하며 '창이 있는 장소에 대한 사랑은 사치스러운
것이 아닌 자연스런 욕구에 기초한 생물학적 본능'이라고 말했다.[10]
든든한 벽체, 따스한 햇빛, 편안한 구석은 나만의 은신처를 가지고 싶어
하는 인간의 본능을 충족시켜준다.

동양과 서양 전통 건축에 나타난 두 사례를 보면 경계에 대한 유연한
사고와 실생활에의 적용이 잘 나타난다. 흥미로운 사실은 두 경계가
단단한 벽과 고정된 이분법을 허문다는 점은 맞지만 방식에 있어서는
서로 다르다는 것이다. 쇼지로 이루어진 일본 가옥 내부에서는 사방의
경계가 모호하다. 내가 방 한가운데 서 있다고 가정할 때 나의 전후좌우로
공간이 가변적으로 열리고 닫힌다. 모든 미닫이문을 자유롭게 열 수 있을

뿐만 아니라, 닫혀 있더라도 발로 차면 부서져버리는 연약한 구조와
빛을 투과시키는 종이의 성질 때문에 경계는 흐릿한 존재이다. 역설적인
면도 있다. 물리적으로 허술하기 때문에 오히려 심리적으로 더욱 조심할
수밖에 없다. 이는 앞서 말한 대로 고유한 문화의 바탕이 된다.

반면 윈도우 플레이스의 경우, 내 앞에 경계벽이 세워지고 창가 공간은
벽의 물리적 실체를 파고들어간다. 그것도 한 방향, 경계면과 수직을
이루는 방향으로만 말이다. 쇼지 공간이 사방으로 흩어지는 경계의
특성을 가진다면 윈도우 플레이스에서는 경계가 한 방향으로의 축을
가진다. 단단하고 두꺼운 석조벽을 파고들기 때문에 경계의 틈이 밀도
높게 느껴진다. 이는 벽체가 가진 한계를 새로운 가능성의 시각으로
바라보고 활용할 수 있다는 점을 잘 보여준다.

36 이렇듯 서로 다른 전통문화에 나타난 사례들은 비록 평범한 일상생활 속
요소지만 거주자에게 고유한 공간 경험과 경계에 대한 인식을 심어준다.

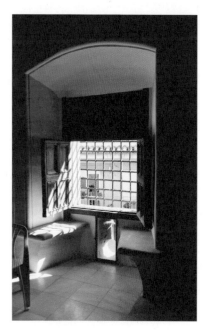

스페인 발렌시아Valencia에 위치한
토레 데 베나비테스Torre de Benavites
내부의 윈도우 플레이스

르 코르뷔지에Le Corbusier가
설계한 프랑스 롱샹Ronchamp에
위치한 노트르담 뒤 오Notre-
Dame-du-Haut 성당의 두꺼운
벽체와 입체 창들

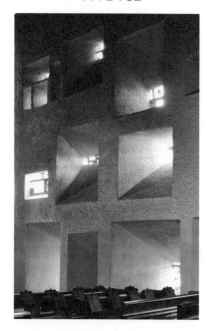

05

개입하고,
침범하고,
변화시키다

1976년 뉴욕 소호SoHo.

평범해 보이는 건물의 3층 창 밖으로 이상한 나무판 하나가 튀어나왔다.
얼핏 보면 공사장에서 쓰는 발판 같기도 하고 다이빙대처럼 보이기도
한다. 골목을 오가는 사람들은 아무런 표시도, 설명도 없는 나무판을
바라보며 의아해했다.

건물 내부로 들어가 3층으로 올라가면 기다란 원목 테이블과 양쪽에
늘어선 원형 의자들이 보인다. 테이블은 창문턱에 걸쳐져 건물
밖 공중으로 튀어나와 거리에서 본 다이빙대가 되었다. 테이블이
다이빙대로 변한 걸까, 다이빙대가 테이블로 변한 걸까. 아니면 테이블도
다이빙대도 아닌 제3의 어떤 판일까. 육중한 18미터 나무판은 왜 저렇게
창 안팎으로 걸쳐져 위태로운 모습을 하고 있을까.

미국 태생의 전위적인 아티스트 비토 아콘치Vito Acconci의 전시 «우리는
지금 어디에 있는가?Where Are We Now?(Who Are We Anyway?)»의 일부이다.
작품을 설치한 장소는 뉴욕 맨해튼 소호에 위치한 소나벤드 갤러리The
Sonnabend Gallery로 젊은 작가들의 실험 프로젝트를 많이 선보여온 곳이다.
원래 시인이었던 아콘치는 설치미술가, 행위예술가로 널리 이름을
알렸고 말년에는 건축과 조경에까지 작업 영역을 넓혔다. 그는 항상 경계
문제에 관심이 많았다. 주로 미술관이라는 닫힌 사적 영역과 도시의 열린
공적 영역 사이의 경계, 예술과 예술 아닌 것 사이의 경계, 예술을 만드는
작가와 예술을 경험하는 관람자 사이의 경계였다.

‹우리는 지금 어디에 있는가?›는 경계에 대한 이러한 고민을 잘 보여주는
작품이다. 사물 하나가 고정된 건축의 경계를 뚫고 나감으로써 우리가
고정관념으로 인식해온 편견의 벽을 흔들어놓는다. 테이블로 읽히는
사물이 내부의 공간에서 외부의 허공으로 연장됨으로써 건물이 가지는

비토 아콘치의 전시
《우리는 지금 어디에
있는가?》의 일부

비토 아콘치, 〈시드베드〉

단단한 경계에 능동적으로 개입한다. 앞에서 서양의 석조 건물은 구조적 특징 때문에 폐쇄성이 강하다고 말했는데 이에 대한 창조적인 개입이다. 만약 나무판 전체가 전시장 내부에 전시되어 한쪽은 테이블, 다른 한쪽은 다이빙대로 보이도록 제작했다면 충격의 강도는 많이 약했을 것이다. 사물을 연장시켜 안과 밖을 나누는 경계에 간섭을 가한 점이 효과가 컸다.

4년 전인 1972년, 아콘치는 같은 갤러리에서 훨씬 더 충격적인 프로젝트를 선보였다. 〈시드베드Seedbed〉라는 작품으로 사실상 아콘치를 세상에 널리 알리는 계기가 되었다. 갤러리 전시장으로 들어서면 나무 바닥 한쪽이 경사지게 들어 올려졌고 나머지는 빈 백색 공간이다. 관람객은 완만하게 경사진 바닥 위를 자유롭게 오간다. 관람객이 볼 수 없는 바닥 아래 좁은 틈에는 아콘치가 숨어서 쪼그리고 누워 있다. 그는 위에서 오가는 사람의 인기척과 나무 바닥의 삐걱거림을 아래에서 느끼며 자신이 상상하는 성적性的 판타지를 속삭인다. 그리고 동시에 자위행위를 한다. 아콘치의 속삭임은 전시장에 붙은 스피커를 통해 흘러나온다. 관람객은 때로는 가만히 서서 그의 말을 듣고, 때로는 아콘치의 흔적을 좇는다. 바닥에 얼굴을 대고 대화를 시도하는 사람도 있다. 아콘치도 관람자도 경계 양편에서 보이지 않는 서로를 향해 소통 아닌 소통을 나눈다.

41

이 작품에서도 아콘치는 평범한 건축 공간의 한 부분을 이용하고 있다. 〈우리는 지금 어디에 있는가?〉는 건물 외벽에, 〈시드베드〉는 바닥에 개입한다. 아콘치는 다음과 같이 말했다.

나는 사람들이 공간 속으로 들어가기 원했습니다. 공간 앞에서 무언가를 바라보거나, 머리를 숙이는 것이 아니라 […] 사람들이 개입할 수 있는 공간을 원했습니다.[11]

그가 원하는 핵심은 '참여'와 '개입'이다. 아콘치는 사람들이 적극적으로 삶의 환경에 개입하지 않는다고 평했다. 일상 속 사물, 공간, 건축은 관습적인 매체로 전락했고, 수없이 많은 물리적이고 인식적인 경계가 우리의 참여를 막는다고 보았다.

미국 건축가 스티븐 홀Steven Holl은 마찬가지로 소호에 위치한 ⟨예술과 건축을 위한 스토어프론트Storefront for Art and Architecture, ⟨스토어프론트⟩로 약칭⟩에 1993년 당시로서는 과감한 시도로 보이는 건물 입면을 디자인했다. 이곳은 소나벤드 갤러리에서 도보로 10분밖에 걸리지 않는 위치다. 왜 수많은 예술가가 소호에 살며 작업하기 원하는지를 알 수 있는 부분이다. 소호는 아방가르드 예술과 건축을 위한 실험장이나 마찬가지였다. 홀은 이 작품을 다른 예술가와 함께 작업했는데 그 사람은 바로 아콘치였다. 평소 가변 벽체로 공간을 변화시키는 데 관심이 많았던 홀과 아콘치가 한 팀을 이루었다. 그들의 관심은 자연스레 프로젝트의 대상이 된 대지에 위치한 긴 벽이 만들어내는 경계에 모아졌다.

그들은 고정 축에 매달려 수직, 수평 방향으로 돌아가는 12개 판을 디자인했다. 가로로 돌아가는 판들은 갤러리 벽면을 열고 사람이 드나들 수 있도록 했고, 세로로 돌아가는 판들은 테이블과 의자 혹은 가판대 역할을 했다. 내부 공간과 외부 도로가 얽히고 섞이며 구분할 수 없는 하나가 된다. 사람들의 행위도 개입하기 시작한다. 이 프로젝트의 설립자 박경의 말이다.

> 벽도 없고, 경계도 없고, 안도 없고, 밖도 없고, 공간도 없고,
> 건물도 없고, 장소도 없고, 기관도 없고, 예술도 없고, 건축도 없고,
> 아콘치도 없고, 홀도 없고, 스토어프론트도 없다.[12]

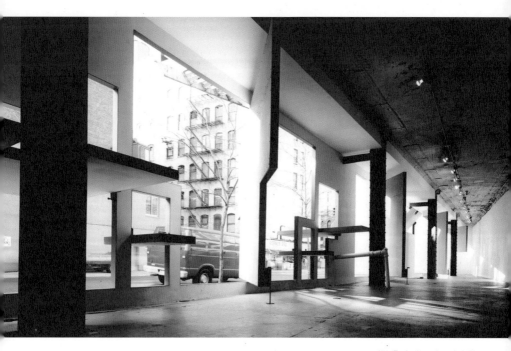

스티븐 홀과 비토 아콘치가 함께
설계한 〈예술과 건축을 위한
스토어프론트〉

1993년 완공 당시
〈스토어프론트〉.
원래 임시 프로젝트였으나
뉴욕의 명소가 되면서 2008년
보수 작업을 거쳐 새롭게 문을
열었다.

다소 극단적으로 보이는 말이지만 의미하는 바는 분명하다. 결국 경계의
문제다. 정신적 경계든, 물리적 경계든 우리가 가진 고정관념과 사고의
편향, 바로 그것이 문제다.

현재의 시각으로 보면 〈스토어프론트〉 디자인은 그렇게까지 혁신적으로
보이지는 않는다. 가변적으로 공간을 변화시키는 프로젝트가 워낙
많고, 심지어 건물의 모든 입면을 자유롭게 열고 닫는 사례까지 생겼다.
〈스토어프론트〉의 움직이는 벽을 단순히 공간 안팎을 재미있게 여닫는
정도로만 이해하면 도시와 제도권에 대한 저항 같은 숨은 의미를
파악하지 못한다.

축에 매달린 벽들은 돌아가며 거리의 영역을 침범한다. 1층의 경우
보통 건물과 거리, 즉 사적 영역과 공적 영역은 선 하나로 분리되는데
도시계획상의 대지경계선이다. 돌아가는 벽이 거리 영역으로 들어가면
이는 '침범'으로 간주될 수 있다. 민원을 제기할 수도 있는 문제다. 하지만
이는 〈스토어프론트〉가 의도한 도시 제도에 대한 저항이다. 단순한
내·외부의 경계 흐리기가 아니라 박경이 말하는 대로 '건축, 장소, 기관,
예술에 존재하는 개념적 경계에 대한 도전'이다.

아콘치와 홀이 원하는 목표, 그들의 다양한 프로젝트에 내포된 궁극적
메시지는 '능동적인 개입과 참여'다. 이를 위해 그들의 프로젝트는
끊임없이 우리를 자극한다.

〈스토어프론트〉 전경

06

새로운
가능성의
창조

지금까지 경계에 대응하는 몇 가지 방식을 살펴보았다.
먼저 경계를 뚫고 지나가는 방식(‹우리는 지금 어디에 있는가?›)과
경계면을 가변화하여 양편을 소통시키는 방식(‹스토어프론트›)이 있었다.
‹시드베드›의 경우는 조금 다르다. 경계면을 유지한 채 물리적으로는
개입하지 않고 감각과 심리를 활용한 소통만 시도한다. 그런데 경계에
대응하는 새로운 차원의 방식이 있다.

2014년 서울 통의동에 위치한 아름지기 재단 사옥에 ≪소통하는 경계,
문門≫이라는 제목의 전시회가 열렸다. 한국 전통 건축에 나타난 개성
있는 문을 비롯하여 문에 내포된 경계의 의미를 현대적으로 풀어낸 작품
4점이 선보였다. 건축학자 김봉렬은 기획 취지를 밝힌 글에서 "우리는
하루를 살면서 몇 개의 문을 몇 번이나 열고 닫을까? 그 무수한 열고
닫음을 반복하면서도 과연 문이라는 대상을 인식이나 하고 있을까? 늘
존재하지만 의식하지 못하는 공기처럼, 익숙한 것을 다시 생각할 때 문득
낯선 타자가 거기 있음을 알게 된다"고 말했다.[13] 전시는 건축에 대한
광범위한 주제 대신 '문'이라는 작지만 큰 의미를 가지는 사물에 집중하는
참신함을 보였다. 또한 문의 디자인 스타일을 제안하는 것보다 '경계'의
문제에 개념적으로 접근하는 시도를 했다.

건축가 최문규(연세대 교수)는 독특한 문을 제안했다. 하얀 벽체 한쪽에
일반적인 크기의 문이 있다. 손잡이를 잡고 밀면 생각보다 무거운
문이 스르륵 열리는데 문이 점점 커진다. 보통의 문은 앞·뒷면 크기가
동일한데 이 문은 점점 넓어지며 커다란 문으로 바뀐다. 몸을 돌려 문을
닫고 나면 낯선 세계가 펼쳐진다. 어두운 코발트빛 유리로 제작한 커다란
문이 내 앞에 서 있다. 건축가는 다음과 같이 말했다.

가끔 문을 열고 들어가 뒤돌아보면 내가 들어온 문이 완전히 다른

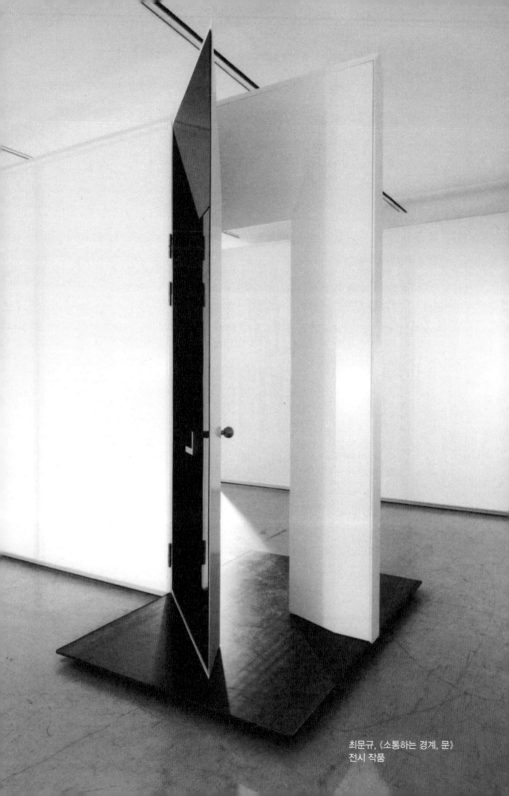

최문규, 《소통하는 경계, 문》
전시 작품

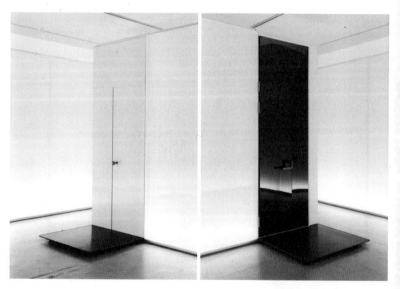

《소통하는 경계, 문》
전시 작품의 앞과 뒤

문일지도 모른다는 생각이 들었다. 앞과 뒤가 완전히 다른 문. 크기도, 색도, 재료도 너무 달라서 정말로 다른 세계로 들어온 것처럼 생각하게 만드는 문을 생각했다. [⋯] 다른 세계로 들어가는 문은 서로 다른 세상의 면이다.[14]

최문규는 이 작품에서 서로 다른 양쪽 세계 사이에 존재하는 문을 만들려고 했다. 문은 마치 지킬 박사와 하이드처럼 양쪽 세계 모두를 품은 상호 모순적 존재다. 어떤 경계가 있을 때 양쪽 세계는 동일한 하나의 세계일 수도 있고 다른 두 세계일 수도 있다. 양면이 똑같은 문은 두 세계가 다를지라도 그저 같은 공간일 뿐이라는, 더 생각할 필요도 없다는 식의 암시를 던진다. 하지만 이 작품은 양쪽이 전혀 다른 세계라는 주장을 펼친다. 여기서 문의 역할은 매우 중요하다. 양쪽 세계를 단순히 연결하고 분리하는 수동적 존재로서의 문이 아니라 세계에 대한 인식을 새롭게 제안하는 능동적 존재로서의 문이기 때문이다.

50

문의 모서리를 살펴보자. 작은 백색 문과 큰 코발트색 문을 하나로 연결하려면 모서리를 사선으로 만들 수밖에 없다. 이 사선은 그동안 숨어 있던 문의 두께, 즉 단면의 세계를 펼친다. 작품의 단면 두께는 20센티미터 정도밖에 되지 않는다. 하지만 이 단면이 아주 두꺼워지면 어떤 현상이 일어날까. 예를 들어 사람이 들어갈 수도 있는 폭의 공간이 단면 속에 숨어 있으면? 아니면 더 크게 상상하여 그 속에 또 다른 건축 공간이 넓게 펼쳐진다면? 손잡이로 경첩에 매달린 문을 열고 닫으면 '여닫이문hinged door'이라 부르는데 안에 공간을 품고 있다면 그것은 '문'일까? 이러한 상상에 이르면 경계의 또 다른 차원을 생각해 볼 수 있다. 경계 자체를 독립된 세계로 만들어버리는 방식이다.

제시된 그림의 위쪽 이미지를 보면 경계선 하나가 A와 B영역을 나눈다.

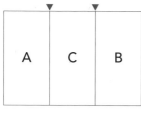

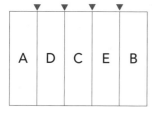

경계 속의 세계, 또 그 속의 세계

중간에 문이 있으면 양편을 오갈 수 있다. 그런데 경계 스스로 공간을 품기 시작하면 A와 B 사이에 또 다른 세계 C가 열린다.(가운데 이미지) C는 A도 아니고 B도 아니다. 중성적 공간, 전이의 공간, 제3의 공간이다. 이렇게 경계 '속'에 독립한 세계를 부여하기 시작하면 연쇄효과가 일어난다. 경계 공간 C가 A, B와 접하는 면에 같은 방식으로 또 다른 숨은 공간이 자라난다. 아래 이미지처럼 이제 경계는 D, C, E로 분화되었다. A와 B 사이에 단순한 선으로 존재했던 경계가 공간의 켜layer를 형성하고 끝없이 미분화한다. 이쯤 되면 이를 경계라고 부를 수 있을까. 경계면은 계속 미분화되며 사라져가지만 두 영역 A와 B

51

사이는 엄연히 분리되어 있기 때문에 경계는 경계다. 하지만 우리가 알던 기존의 경계는 아니다. 즉 '경계 아닌 경계'인 것이다.

A, C, B가 보이는 가운데 이미지는 이 장을 처음 시작할 때 살펴본 〈안과 밖의 도서관〉을 떠올리게 한다. 감옥의 담 속 도서관에서 A와 B는 선과 악의 세계를 상징한다. 동일한 공간이 둘로 나누어진 것이 아니라 완전히 다른 두 세계다. 푸코가 말했듯이 규율, 감시, 복종의 공간이다. 하지만 이 처절한 단절 속에서도 C라는 제3의 가능성이 발생한다. C가 가지는 의미는 단순히 숨은 공간의 물리적 크기에 있는 것이 아니라 새로운 세계에 대한 감성적, 정신적 가능성에 있다. 어떠한 소통도 불가능할 것 같은 선과 악의 대립 사이에 일말의 소통 가능성이 싹트는 것이다. 그 씨앗은 마치 댐이 무너지는 사건이 아주 작은 구멍 하나에서 시작하듯이 우리가 만들어놓은 고정관념에 맞서는 큰 도전으로 발전할지 모른다.

경계는 더 이상 경계 자체의 문제가 아니라 우리가 살아가는 세계에 대한 근원적인 인식이자 질문이다.

지금까지 살펴본 사례들은 모두 기존의 경계에 덧씌워진 편견과 고정관념에 반론을 제기하고 물음을 던진다. 방법에 있어 어떤 작품은 경계를 뚫고 지나가고, 어떤 작품은 경계면을 가변화시키고, 어떤 작품은 경계막을 흐릿한 반투명으로 만들어 분리와 단절을 상쇄시켰나. 또 어떤 작품은 경계를 유지한 상태에서 심리 게임을 유도했고, 어떤 작품은 경계 속에 또 다른 세계를 부여하여 이분화된 세계에 질문을 던졌다.

모두 경계를 해석하는 창의적 생각과 실험적 디자인을 보여준다. 이런 작품들은 끊임없이 우리의 감각과 인식을 자극한다. 일상의 굴레를 벗어나 새로운 차원의 사고가 열릴 수 있도록 도와준다. 하지만 사례는 어디까지나 건축가와 예술가의 제안일 뿐이다. 아직 세상에 드러나지 않은 수많은 형태의 경계들이 있을 것이다. 평범한 일상 생활 공간에서도 얼마든지 경계에 대한 새로운 해석과 능동적인 개입이 가능하다. 어쩌면 미술관에 전시된 실험적 작품보다 일상 속 경계의 작은 변화가 더 실험적일지도 모른다. 생활을 자극하고 판에 박힌 생각에 틈을 부여하기 때문이다. 이를 찾아내고 실현하는 일은 이제 우리의 몫이다.

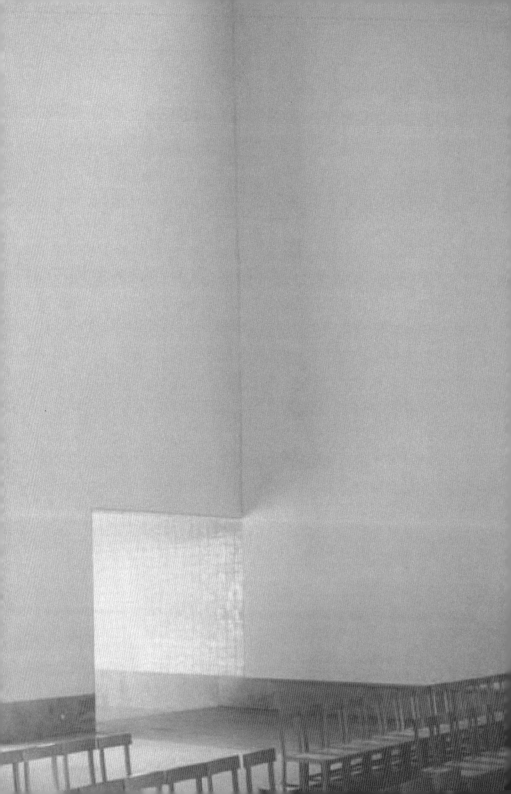

사물

01

결함
있는
100채의
집

아무 스타일도 없는 집.

《신건축주택설계경기新建築住宅設計競技》라는 건축 아이디어 공모전이 있다.
매년 가을 일본에서 열리는 공모전으로 세계적인 건축가가 초대되어
주제를 선정하고 심사를 맡는다. 순수한 아이디어만으로 경쟁을 하기
때문에 주제도 참신하고 무엇보다 여러 나라에서 보내오는 응모작들의
아이디어가 그렇게 기발할 수 없다.

1992년 공모전의 심사위원은 네덜란드 건축가 렘 콜하스Rem Koolhaas였다.
항상 독특한 건축 프로젝트와 도시에 대한 생각을 선보이는 그였기에
그 해의 공모전 주제를 궁금해하는 사람들이 많았다. 드디어 주제가
발표되었다. '스타일 없는 주택House with NO STYLE'.

영어 제목에서 'NO STYLE'이 모두 대문자로 표기되어 있어 콜하스가
'스타일 없음'을 강조하는 것을 눈치챌 수 있었다. 주제가 그리 어렵거나
복잡해 보이지는 않았다. 스타일이 어떤 시대나 문화의 특정 양식을
말한다면 그것을 제거한 주택 디자인은 간단한 일 아닐까. 그런데 이
주제는 생각하면 할수록 미궁 속으로 빠지게 했다. 무엇보다 '스타일'을
어떻게 정의하는가에 따라 출발점도, 목표점도 완전히 달라졌다.

공모전 접수 결과, 30여개 국가에서 총 732 작품이 쏟아졌다. 이에 대해
콜하스는 아주 흥미진진하지만 한편으로 서글프다고 말했다. 건축
분야에서 활동하는 수많은 젊은 디자이너와 전공 학생들의 명성과
노출에 대한 집착 때문이라고 했다. 또 하나 그를 슬프게 한 것은 바로
출품작 대다수가 콜하스 자신이 내건 주제에 대해 전혀 갈피를 잡지
못했다는 점이었다.

콜하스는 여전히 많은 작품들이 "형태, 스타일, 미학에 과도한 집착을

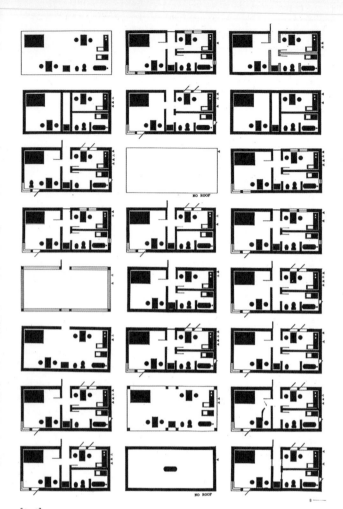

[1-1]
후지키 요스케, 1등상 수상작.

[1-2]
수상작을 구성하는 평면
구성도의 일부. 벽, 창, 문 등
건축 요소와 가구 및 설비의
위치를 보여주는데, 제안된
100개의 평면은 모두 부분적인
결함을 가지고 있다.

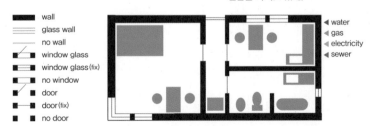

wall
glass wall
no wall
window glass
window glass(fix)
no window
door
door(fix)
no door

water
gas
electricity
sewer

보이는데 이는 질병과 같다"고 평했다.[1] '스타일 없는 주택'이란 주제를 아직도 건축 형태의 디자인, 예를 들면 새로운 스타일을 제안하는 주택, 혹은 스타일이 없는 것 같지만 사실은 무의식적으로 스타일에 얽매여 있는 작품 등으로 풀어내려 했다는 것이다. 그러면서 그는 단 하나의 작품이 없었다면 공모전 전체가 의미 없었을 것이라고 단언했다. 그 작품이 1등상을 수상한 후지키 요스케藤木庸介의 프로젝트이다.

후지키가 제출한 종이 패널에는 어떤 화려한 표현도 없이 지극히 단순한 흑백 평면도들만 나열했다.[1-1] 직사각형 평면들은 가구, 창, 문, 벽의 위치에 있어 비슷한 모습을 보이는데 자세히 보면 하나하나 모두 다르다. 어떤 집은 평범한 방/거실, 부엌, 욕실, 화장실이 있는 주택이고, 어떤 집은 칸막이벽 없이 공간이 하나로 합쳐졌고, 어떤 집은 분명 벽들이 있는데 문이 없고, 어떤 집은 내부에 욕조 하나만 덜렁 있고 지붕이 없다… 또 하나 특이한 점은 각 평면도 우측 위에 있는 작은 삼각형 표시들이다.[1-2] 이들은 각각 수도, 가스, 전기, 하수도, 가구, 집기를 나타내는데 이 표시들이 있고 없고에 따라 집의 기능에 변화가 생긴다. 즉 평면도상으로는 정상으로 보이는 집들도 다른 것은 갖추어졌는데 전기가 없거나, 하수도는 있는데 상수도가 없거나 한다. 모든 집들이 이런 식으로 하나같이 문제가 있다.

후지키는 이들을 '결함 있는 100채의 집100 defective houses'이라고 칭하면서 이 집들은 더 이상 과거의 관습적인 방식으로 사용될 수 없으므로 새로운 삶의 양식style을 찾아야 한다고 설명했다. 그는 스타일의 문제를 전에 없던 새로운 형태를 찾아내거나 과거의 특정한 형태를 제거하는 방식으로 접근하지 않았다. 대신 건축과 사물을 대하는 생활 양태 자체, 우리가 아무런 비판적 사고 없이 그저 주어진 대로 반복해왔던 관습적 생활 방식에 변화를 주는 것으로 받아들였다.

왜 콜하스가 후지키의 안이 없었다면 공모전 전체가 의미 없었을지도 모른다고 과격하게 말했는지 이해된다. 후지키의 안은 가장 근본적으로 스타일의 폐부를 깊숙이 파고든다. 패널에 그려진 무미건조한 흑백 평면도들이 세련되어 보이지는 않지만 오히려 그것이 현대 건축 디자인의 화려하고 과장된 표현을 교묘하게 비웃고 있다. 콜하스는 1등 작에 대해 다음과 같이 말했다.

> (건축) 요소의 시스템적 억제는 사용/비사용의, 예측할 수 없는 카테고리들의 스펙터클한 파노라마를 만들어낸다. 그것은 우리가 가진 것을 재충전하고 동시에 철저한 반反미학적 방식으로 집에 대한 전체 개념을 흔들어 놓는다.[2]

반미학적 방식의 예측할 수 없는 스펙터클한 파노라마… 콜하스다운, 공격적이지만 동시에 문학적인 표현이다. (실제로 그는 건축을 공부하기 전에 영화 시나리오 작가였다) 여기서 핵심은 '자유와 능동적 참여'이다. 하나의 사물에 하나의 고착된 관념과 기능이 주어져 있다는 미신을 벗기는 순간 사물은 낯선 세계로 돌변한다. 그 과정에서 우리 자신의 역할은 매우 중요하다. 어떤 사물을 어떻게 사용하는가, 사용하지 않는가, 혹은 예측할 수 없는 어떤 방식으로 사용하는가의 프로세스에는 전적으로 우리의 자발적인 참여가 요구된다. 콜하스는 이 과정이 반미학적이라고 말했지만 그 역시 하나의 선입견이다. 어떤 사물은 미신을 걷어내는 순간 미학적으로도, 반미학적으로도 바뀔 수 있다. 어떻게 읽고 인식하고 느끼는가의 문제는 어디까지나 '우리 안에' 존재하기 때문이다.

후지키의 작품은 두 가지 측면에서 사고의 깊이를 보여준다. 하나는 앞서 설명한 대로 스타일의 문제를 형상이나 이미지로 해석하지 않고

삶의 양식, 근본 인식 자체로 풀어낸 점이다. 다른 하나는 사물에
접근하는 디자인 방식으로 기존의 사물을 그대로 사용하면서도 동시에
살짝 비트는 역발상을 보여준다는 점이다. 100개의 집은 모두 크고
작은 결함을 가지고 있다. 수도 없는 욕조, 사방이 막힌 방, 하수도 없는
변기… 도대체 이것들을 어떻게 사용할 수 있단 말인가. 후지키는 기존의
사물을 그냥 달리 사용해보라고 권하지 않는다. 그는 결함을 통해 사물에
대한 고정관념을 순간 잊게 한다.

02

발명보다는
발견

우리는 한평생 수도 없이 많은 사물을 사용하고, 사물에 둘러싸여 살아간다. '사물事物'의 사전적 정의는 '일과 물건을 아울러 이르는 말', '물질세계에 있는 모든 구체적이며 개별적인 존재를 통틀어 이르는 말'이다.[3] 여기서 물건이라는 의미로 사물을 생각하면 비교적 작은 크기의, 손에 쥘 수 있는 물체를 떠올리기 쉬운데, '물질세계에 있는 모든 구체적이며 개별적인 존재'로 생각하면 가히 사물이 아닌 경우가 없다. 덩치가 커서 쉽게 옮길 수 없는 가구에서부터 손목시계 속 잘 보이지도 않는 미세한 부품까지…

MIT 미디어랩의 학생 로라 칸타렐라Laura Cantarella는 흥미로운 작업을 보여주었다. 〈하우징 엑스레이Housing X-Ray〉라는 사진 콜라주로 평소에 그녀가 사용하는 사물들, 즉 가구, 집기, 가전제품, 의류, 도구를 총망라하여 조사한 것이다. 그림을 보면 많은 사물이 나열됐는데 위에서부터 무언가를 수납할 수 있는 가구Containers, 설비가 필요한 장치Transformers, 쉴 수 있는 가구Rest, 소형 살림 도구Utensils, 쓰고 버리는 소비재Consumables, 받침 역할을 하는 지지대Support 들로 나누어 정리했다. 말 그대로 엑스레이를 투사하여 집 내부의 사물을 추출한 것처럼 보인다.[4] 우선 다양하고 많은 수에 놀라지만 가만히 들여다보면 우리는 그녀보다 훨씬 더 많은 양과 종류의 사물을 사용할지도 모른다는 생각이 든다. 왜냐하면 지금 내가 사용하는 사물을 작정하고 하나하나 세기 시작하면 끝이 없음을 알 수 있기 때문이다. 어디서 어디까지 나의 사물로 해석해야 하는지, 일시적으로나 아주 간혹 사용하는 사물은 어떻게 판단해야 하는지 도무지 갈피를 잡기 힘들다. 우리는 정말로 수많은 사물에 둘러싸여 살아간다.

한 가지 궁금한 점이 생긴다. 사물은 어떻게 탄생하는 것일까. 너무나 기본적인 질문이라 당황스러울 수도 있다. 당연히 사람이 필요하거나

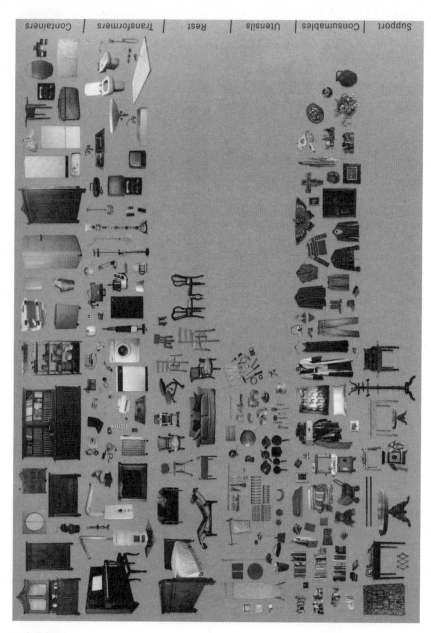

로라 칸타렐라,
〈하우징 엑스레이〉

원하는 무언가가 있어 그 욕구를 충족시키기 위해 아이디어를 내고 특정한 물체를 제작하지 않았겠는가. 하지만 그 이전의 사물들은? 우리가 무언가를 의도적으로 '제작'하기 이전에도, 예를 들면 원시시대에도 고대인들은 생활을 영위하기 위해 무언가가 필요했을 것이다. 그러면 그때는 어떻게 사용 가능한 사물을 획득했을까. 이에 대한 답을 얻기 위해 반드시 고고학적인 연구를 수행할 필요는 없다. 잠시 산길로 산책을 가는 것만으로도 충분하다.

홀로 산길을 걸어가는 도중 다리가 아파서 잠깐 바위에 앉아 쉬어갈 때가 있다. 이 단순하고 평범한 행위 속에 사물의 탄생 과정이 숨어 있다. 걷다가 쉬고 싶을 때 가장 먼저 하는 일은 편안히 앉을 수 있는 바위나 돌덩이를 찾는 것이다. 산길에 그대로 털썩 주저앉을 수도 있지만 우리는 보통 깨끗하고 앉기 편한 돌덩이를 찾는다. 바지에 축축한 흙이 묻을 수도 있고 바닥에 완전히 앉았다 일어나는 동작이 불편할 수도 있다. 바윗 덩어리가 여럿 있는 곳을 발견하고 그곳에서 우리가 하는 일은 '특정한' 바위 혹은 바위의 부분을 찾는 것이다. 엉덩이를 편하게 받칠 수 있게 부드럽게 굴곡진 바위가 좋다. 등을 기댈 수 있는 튀어나온 부분이라도 있으면 금상첨화이다. 드디어 발견한 가장 적당한 돌덩이에 앉아 한숨을 돌리며 쉰다. 이 과정에는 매우 중요한 요소가 숨어 있다.

우선 우리는 돌덩이를 '찾는다'. 지각의 안테나를 켜고 적당한 바위를 발견할 때까지 찾는다. '적당함' 속에는 앉았다 일어나기 편한 높이와 각도, 엉덩이에 맞게 패인 형상 등의 물리적이고 생체학적인 원리가 숨어 있다. 우리는 적극적으로 의자(원시인에게는 의자라는 개념 자체가 없었다) 역할을 할 수 있는 돌을 찾았고, 특정한 돌은 이에 적절히 대응해 주었다. 여기에는 양방향의 오고 감이 있다. 우리가 돌을 찾았기 때문에 우리에게만 역할이 있다고 오해할지 모르지만 그 특정한 돌은 이미 그

헤르만 헤르츠버거가 설계한
아폴로 학교의 기둥과
기둥 받침을 활용하는 아이들

자체로 우리의 시선과 지각을 잡아끄는 내재적 특성을 가지고 있었던
것이다. 만약 그 돌이 뾰족한 피라미드 모양이었다면 우리의 눈길을
끌기나 했을까? 즉 돌은 자신의 특성을 발하고 있었고, 우리는 그것을
인식하고 사용한 것이다. 산길의 돌덩이 하나가 의자로 다시 태어나는
순간이다.

네덜란드 건축가 헤르만 헤르츠버거Herman Hertzberger는 자신이 설계한
아폴로Apollo 학교 건물의 작은 구석에 대해 다음과 같이 말했는데
지금까지의 이야기와 깊은 관계가 있다.

학교 정문 옆에 있는 모든 계단 또는 돌출부는 아이들이 앉을 자리가
된다. 비바람을 가려주거나 등을 기대기 좋은 기둥이 있을 경우,
좌석으로 쓰일 확률은 매우 높다. 이러한 사실을 발견하는 순간
형태는 저절로 결정된다. 여기서 형태는 스스로 생성되며 그것은
발명의 문제라기보다는 사람과 사물이 무엇이 되고 싶어하는가에
귀를 기울이는 문제라는 사실을 다시 한번 확인하게 된다.[5]

우리가 산길에서 발견하고 앉았던 돌 역시 "발명의 문제라기보다는 사람과 사물이 무엇이 되고 싶어하는가"의 문제이다. 칸타렐라의 그림에 표기된 사물들은 인위적으로 만들어진 물체들이다. 하지만 사물의 본질은 발명되고 제작된 물건의 차원을 뛰어넘는다. 훨씬 더 광범위하고 근본적인 영역이다. 인공적으로 만들어지지 않았더라도 우리가 특정한 방식으로 인지하고 사용한다면 그때 이미 사물은 탄생하는 것이다.

사물이 하나의 기능만 부여된 물건으로 치부되는 순간 사물의 탄생 과정에서 볼 수 있었던 사람과 물체 사이의 적극적인 상호작용은 사라져버린다.

03

동사적
삶을
권함

이전 꼭지에서 살펴본 '돌의자' 혹은 '의자돌'의 형상과 기능 사이에는 느슨한 관계가 있다. 앉는 용도로 사용했기 때문에 '의자(와 같은)돌'이라고 부를 수 있지만 자리를 떠나는 순간 그 돌은 이내 산길의 돌무더기 속으로 사라지는 것이다.

하나의 물체에 부여되는 기능은 언제든지 다른 용도로 바뀔 수 있는 융통성이 존재한다. 빗물이 고이면 새들의 식수대로, 추울 때는 모닥불을 피우는 화로로, 아이들이 조약돌을 넣어 굴리고 놀면 놀이 테이블로 변한다. 중요한 것은 '그것을 어떻게 사용하는가'이지, '그것이 무엇인가'가 아니다. 하나의 사물을 하나의 명사로 가두어버리는 순간 우리의 머릿속에는 고정된 관념이 자라나기 시작한다.

사회심리학자 에리히 프롬Erich Fromm은 『소유냐 존재냐To Have or to Be?』에서 명사와 동사의 차이를 설명했다. 정확하게는 명사와 동사가 이끄는 삶의 태도와 방향에 관한 문제이다.

> 명사란 어떤 사물을 지칭하는 이름이다. 우리는 "나는 사물을 소유하고 있다"라고, 이를테면 "책상이나 집, 책이나 자동차를 가지고 있다"라고 말할 수 있다. 그러나 과정의 행위를 적절히 표기하는 형태는 동사이다. 예컨대, "나는 존재한다", "나는 사랑한다", "나는 소망한다", "나는 증오한다" 등등. 그런데 행위가 소유개념으로 표현되는 예가, 즉 동사 대신 명사가 사용되는 예가 점점 빈번해지고 있다. 그러나 "소유하다(have, haben)"라는 말을 명사와 묶어서 어떤 행위를 표현한다는 것은 어법상 옳다고 할 수 없다. 과정과 행위는 소유될 수 있는 것이 아니라 체험되는 성질의 것이기 때문이다.[6]

프롬은 이 글에서 물건은 명사로, 행동은 동사로 표현될 수 있다고 했다. 그러면 앞서 언급한 '하나의 물체를 하나의 명사에 가두는 것'에는 별 문제가 없어 보인다. 하지만 위 인용문을 포함한『소유냐 존재냐』의 맥락 전체에서 프롬이 이야기하고자 하는 바를 깨달으면 사물에서조차 동사가 쓰일 수 있고, 그렇게 해야만 비로소 창의적 사고와 삶의 태도가 가능해짐을 알 수 있다.

의자돌에서 핵심은 우리의 행위다. '앉는다'는 동사로 표현되어야 마땅한 행동이다. 중심이 '의자돌'이라는 명사가 아니라 '앉는다'는 동사에 있으면, 앉을 때는 '의자돌'이지만 또 다른 경우에는 '식수대돌', '화로돌', '놀이 테이블돌'도 될 수 있다. 동사적 경험에 따라 명사적 정의가 달라지는 것이다. 이는 인공적으로 제작된 사물에도 얼마든지 적용될 수 있다. 우산은 비를 막기 위해 의도적으로 고안되고 만들어진 사물이지만, 비를 막기 위함으로만 우산의 용도를 제한해버리면 그 사물이 갖는, 그 물체가 파생시킬 수 있는 다양하고 풍부한 가능성을 원천적으로 차단하게 된다. 여러 개의 알록달록한 비닐 우산을 활용하여 컬러풀한 반투명 집을 지을 수도 있고, 큰 건물의 로비 공간에 르네 마그리트René Magritte의 그림처럼 우산이 비처럼 내리는 설치미술을 전시할 수도 있다.

물론 물체와 기능 사이의 느슨한 관계가 모든 사물에 적용되어야 한다는 뜻은 결코 아니다. 정확하고 아주 특정한 기능이 필수적일 때도 많다. 예를 들어 수술실에서 쓰는 도구들은 애매모호한 기능을 가져서는 안 된다. 정밀하고 명확해야 한다. 효율적인 생산을 강조하는 공장에서도 마찬가지다. 하지만 모든 사물에 단 하나의 고정된 기능이 있어야 한다는 생각과, 예외적인 경우를 제외하고는 기능이 유연하게 변할 수 있다는 생각에는 엄청난 차이가 있다. 특히 창의성과 독창적인 실험 정신이 요구되는 예술과 건축 분야에서는 말할 나위가 없다.

건국대학교 건축전문대학원
실내건축설계학과의 레디메이드
디자인 프로젝트

우산의 막과 구조를 활용한
파빌리온 디자인,
〈옴브라Ombra〉

변기 뚜껑을 활용한
쌈지길 창 달기 프로젝트

독일 뒤셀도르프Düsseldorf 인근의 한 조용한 전원 지역에는 특이한
미술관이 있다. '무제움 인젤 홈브로이히Museum Insel Hombroich'라고 불리는
곳으로, 습지와 들판으로 이루어진 홈브로이히 섬에 지어진 미술관이다.
이곳은 여러 가지 측면에서 참신한 아이디어를 선보였는데, 무엇보다
거대한 미술관 건물을 하나 짓는 대신 작은 규모의 미술관 파빌리온을
섬 곳곳에 분산하여 지었다는 점이 인상적이다. 원래부터 있었던
자연환경과 장소의 특성을 최대한 존중하자는 취지였다. 다른 특이한
사항은 전시장에 어떠한 라벨label도 부착하지 않았다는 점이다.

미술관이나 갤러리에 가면 작품 옆에는 으레 작품명, 작가 이름, 연도,
간단한 설명을 써 놓은 라벨이 붙어 있다. 작품 바로 옆이 아니라면 한쪽
벽 어딘가에 붙어 있기 마련이다. 그런데 무제움 인젤 홈브로이히에서는
어디서도 라벨을 찾아볼 수 없다. 심지어 텅 비워진 몇 개 파빌리온은
공간 그 자체로 작품인지조차 헷갈린다. 분명 어디선가 보았던 회화나
조각 작품 같은데 아무런 설명이 없으니 당황스럽다. 흔히 작품을 보는
동시에 라벨을 읽으면서 혹은 오디오가이드를 들으면서 미술품을
이해하는데 아무런 표시도, 설명도 없으니 답답하다.

무제움 인젤 홈브로이히의
전시실 내부

한 가지 의문이 생긴다. 왜 우리는 반드시 라벨을 보아야 하는 것일까.
왜 작품 그 자체의 빛, 색, 형태가 만들어내는 울림에 몰입하지 못하고
그것의 이름, 만든 사람, 제작 배경을 찾아 헤매는 것일까? 인젤
홈브로이히 미술관 전시가 주는 혼돈은 그동안 우리가 얼마나 철저하게
라벨, 즉 명사와 이름과 설명에 길들어 왔는지를 방증한다. 작품 그
자체를 있는 그대로 먼저 '경험'하지 않고 '이해'하려고만 하는 것이다.
미술관 설립자 칼-하인리히 뮐러Karl-Heinrich Müller는 다음과 같이
말했다.

> (평소) 우리는 라벨을 들고 다니지 않습니다. 그럴 필요도 없습니다.
> 사람들은 오디오가이드를 들으며 그것이 말하는 것만 기억합니다.
> 우리는 모든 것이 설명되어야 한다고 생각합니다. 하지만 사랑,
> 인생, 당신의 아이들은 설명될 수 없습니다.[7]

어떤 시설보다 창의적이어야 할 예술의 공간에서도 우리는 명사를
찾는다. 미술관에 전시된 순수 예술 작품과 박물관의 유물은 다르다.
유물에는 역사적 배경 설명이 필요할 수 있다. 하지만 예술의 세계에서는
작품 속으로의 깊은 몰입과 이를 통한 미적 경험이 가장 중요하다. 우리는

예술의 세계에서도 주어지는 명사 속에서 안락함을 느낀다. 답이 없는 모호함에서 오히려 자신만의 감상이 이루어질 수도 있는데 말이다. 많은 미술관들은 관람객이 작품에 다가가지 못하도록 경계선을 치고 알람을 설치한다. 라벨을 붙이고 친절하게 오디오가이드를 준비한다. 작품은 보호되어야 마땅하지만 유리 박스 속에 박제된 느낌을 지울 수 없다.

지나친 명사의 사용은 동사의 생명력과 융통성이 발산될 통로를 닫아버린다. 우리는 동사가 가진 변화 가능성에서 불안함을 느끼고 명사의 고정된 관념에서 편안함을 느낀다. 의식적으로, 무의식적으로 그렇게 교육받고 자라왔다. 그러나 새로운 생각의 탄생과 인식의 전환을 위해서는 동사적 삶이 반드시 필요하다.

04

사물
뒤집어
보기

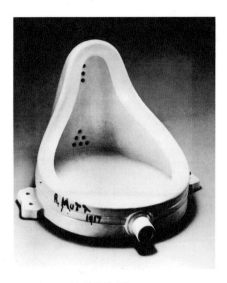

마르셀 뒤샹, 〈샘〉

일상 생활 용품이 예술 작품으로 변하는 경우가 있다.

평범한 오브제가 아무런 물리적인 변화를 거치지 않고 있는 그대로 예술
작품으로 승화된다. 마르셀 뒤샹Marcel Duchamp의 〈샘Fountain〉이 대표적인
작품이다. 아마 세상에서 〈샘〉보다 유명한 변기는 없을 것이다. 기존의
사물이나 물건에 특별한 변형을 가하지 않고 그대로 예술 오브제로
활용하는 것을 '레디메이드Ready-made 아트'라고 하는데 이 용어를
만들어낸 사람이 바로 뒤샹이다.

1915년을 전후하여 뒤샹은 파리와 뉴욕의 아틀리에에 자전거 바퀴,
제설용 삽, 병 건조기와 같은 잡다한 일상용품을 모아놓고 그 사물들이
새로운 개념의 예술로 재탄생할 수 있음을 발견했다. 그는 전통적인
미술에서 관습적으로 전해 내려온 화가들의 천재성이나 타고난 손재주를
무척 싫어했다. 그는 신비로운 과정이나 도제식 교육을 통해서만 예술이
탄생한다고 보지 않았다. 대신 일상적인 생활용품이나 사물도 '어떻게'
인식하고 선택하느냐에 따라 예술 작품이 될 수 있다고 믿었다. 이는 수
천 년간 이어진 서양 미술사에 한 획을 긋는 획기적인 선언이었다. 결과는
불 보듯 뻔했다. 뒤샹의 생각은 당시 미술계의 엄청난 반발을 샀다.

1917년 4월, 뉴욕의 그랜드 센트럴 팰리스Grand Central Palace에서 열린
《독일미술가협회전》에서 뒤샹은 작품 배치 위원회 위원장을 맡았다.
그는 가명을 써서 몰래 작품을 출품했다. 세상에서 가장 유명한 변기,
〈샘〉이 태어나는 순간이다. 뒤샹은 남성용 소변기에 'R. Mutt 1917'이라고
서명한 다음 90도로 눕혀 전시대에 설치했다. 놀란 심사위원들은 격렬한
토론을 벌였고 결국 〈샘〉은 전시실에서 쫓겨나 전시가 끝날 때까지 창고
한 구석에 방치되었다. 뒤샹은 〈샘〉에 대하여 다음과 같이 말했다.

머트 씨가 〈샘〉을 자신의 손으로 직접 만들었건 아니건 그것은

중요한 것이 아닙니다. 그는 그것을 '선택'했습니다. 그는 흔한 물품 하나를 구입해 새로운 제목과 관점을 부여하고 그것이 원래 지니고 있던 기능적 의미를 상실시키는 장소에 그것을 갖다 놓은 것입니다. 결국 그는 이 오브제로 새로운 개념을 창조해낸 것이지요.[8]

이 말에는 뒤샹의 레디메이드 아트 전반을 이해할 수 있는 중요한 키워드들이 있다. 그는 지극히 일상적인 사물을 '선택'하고 그것에 '새로운 관점'을 부여하고 이를 통해 '새로운 개념'을 창조하기 원했다. 뒤샹의 예술은 '사물 재인식하기'의 사례에서 가장 고차원적인 방법을 보여준다. 이를 뛰어넘을 수 있는 방법은 상상하기 힘들다. 아무런 변형도, 작업도 취하지 않은 상태에서 기존의 일상용품이나 사물을 새로운 예술적 오브제로 인식을 전환하는 일은 결코 쉽지 않다. 누구나 뒤샹처럼 인식하고 경험할 수 있다면 더 이상 예술은 필요 없다. 이미 예술과 예술 아닌 것 사이의 경계를 초월해버렸으니까 말이다. 뒤샹은 개념미술의 극단을 보여준다.

조금 다른 사례를 살펴보자. 이탈리아 아티스트 주세페 콜라루소Giuseppe Colarusso는 〈임프로바빌리타Improbabilità〉라는 프로젝트에서 특이한 작품들을 선보였다. '임프로바빌리타'는 이탈리아어로 '가능해 보이지 않는'이라는 뜻이다. 사진에서 볼 수 있는 것처럼 콜라루소는 평범한 일상 속 사물에 약간의 변화를 준다. 변화가 미미하기 때문에 얼핏 보면 그냥 지나칠 수도 있다. 하지만 자세히 들여다보면 작은 부분에 변형이 생겼고, 그것은 사물의 기본적 기능을 흔들고 있음을 알 수 있다. 이로써 사물에 고착된 고정관념에 균열이 생기고 새롭게 사물을 바라보는 가능성이 자라난다.

물이 나오는 수도 파이프는 있는데 물이 빠지는 하수구 구멍이 없는

세면대는 어떻게 사용할 수 있을까? 하나의 문에 똑같은 모양의 손잡이와 경첩이 양쪽에 붙어 있으면 문을 어떻게 열어야 할까? 콜라루소의 작품은 우리가 일상적인 사물을 대하는 방식에 제동을 건다. 이 과정에서 재미있는 현상이 나타난다. 그의 작품을 봤을 때 처음 드는 생각은 '어, 이걸 어떻게 사용하지?'라는 동사적 질문이다. '이것이 무엇이지?'라는 명사적 질문이 아니다. 왜냐하면 이 사물들은 조금 바뀐 부분을 제외하고는 우리가 항상 사용하는 일상 생활 용품 그대로이기 때문이다.

그는 새로운 사물을 창조하기보다 기존의 사물과 그 사물을 대하는 우리의 습관과 태도에 자극을 가한다. 우리가 '어떻게'를 떠올리며

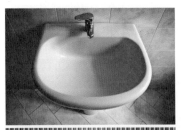

동사적으로 반응하는 것 역시 우리 몸에 밴 '무엇'을 묻는 명사적 행위에 금이 갔기 때문이다. 이러한 방법은 「결함 있는 100채의 집」에서 살펴본 후지키의 《신건축주택설계경기》 수상작과 매우 비슷하다. 콜라루소의 세면대와 나무 문은 후지키가 그린 100개의 평면도 중 하나가 그대로 빠져나온 듯하다.

반면 포르투갈 건축가 알바루 시자Álvaro Siza Vieira가 설계한 산타 마리아 교회Santa Maria Church de Canaveses에서는 사물에 결함을 만드는 대신 비례에 변화를 준 사례를 찾아볼 수 있다. 포르투갈의 북부 도시 포르투Porto인근의 한 마을에 지어진 교회는 시자 특유의 하얀 건축 형태와 아름다운 빛의 공간을 가지고 있다. 교회

주세페 콜라루소,
〈임프로바빌리타〉 작품 시리즈

정문에는 높이 10미터의 기다란 문이 설치되었다. 사진에서 성인 남성의 키와 비교하면 문이 얼마나 높은지 짐작할 수 있다.

보통 일반적으로 많이 쓰는 문의 크기는 가로 0.9미터에 세로 2.1미터이다. 건축과 학생들이 흔히 '구백에 이천백 문'이라고 부르는 것이다. 건축 도면 참고 도서에도 기본 문으로 명시되어 있다. 하지만 이같은 관습적인 문에 대한 비판적 시각과 창의적 발상이 없으면 산타 마리아 교회의 문과 같은 결과물은 나오지 않는다. 산타 마리아 교회의 높은 문은 종교적 의미를 지니는 신성한 통로로서의 문이다. 실제로 이 문은 특정한 행사 때에만 사용하고 상시로 드나드는 문은 따로 있다. '이 종교 공간에 가장 적합한 문은 어떤 것일까?'라는 질문이 없었다면 여기에도 '구백에 이천백 문'이 사용되었을 것이다. 설계 수업을 진행하다 보면 이런 결과가 자주 발생한다. 건축 외관은 멋지게 디자인해 놓고도 컴퓨터 설계 프로그램에 있는 판에 박힌 문과 가구를 무의식적으로 복사해 넣다보니 공간에 최적화된 디테일이 만들어지지 않는다.

뒤샹의 경우가 있는 그대로의 사물을 재인식하고 이를 통한 재창조를 추구한다면, 콜라루소의 경우는 작은 변형을 가해 사물을 대하는 우리의 관습적 태도에 금이 가게 한다. 한편 시자의 경우는 사물 자체가 가진 존재의미를 파고들어 특정한 장소와 행위에 맞는 최적의 사물을 고안해낸다.

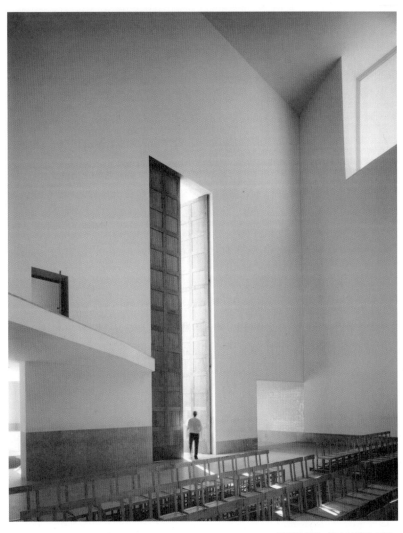

알바루 시자, 산타 마리아 교회.
예배당 내부에서 바라본
입구 쪽 풍경

05

하나의
사물이
집합을
이룰 때

사물은 집합을 이루면서 원래의 기능을 벗어나 새로운 차원으로 도약하기도 한다. 앞서 살펴본 사례들이 특정한 사물 하나에 대한 이야기라면 이번에는 여러 사물의 집합에 관한 이야기다.

레디메이드 오브제를 집합적으로 구성하여 예술 작품을 만드는 사례는 무척 다양하다. 중국의 아티스트 아이 웨이웨이艾未未는 2008년 사천성 지진 참사를 추모하는 전시에서 현장에서 발굴된 건물의 녹슨 철근과 희생된 아이들의 책가방을 쌓아 올려 작품을 만들었다. 사물들은 녹슬고 휘어지고 찢긴 그 자체로 큰 울림을 주었다. 조금 더 나아가 사물의 집합이 '건축적으로' 적용된 사례를 살펴보자. 사물이 건축적으로 적용된다는 말은 건축 공간 내부에 사물이 그냥 존재하는 것과 다른 의미다. 아이 웨이웨이의 철근 작품은 전시 공간에 사물을 배치하는 방식이다. 철근을 건축적으로 '구축構築'한 경우는 아니다. 구조적으로 결합시켜 사람이 들어갈 수 있는 3차원 건축 공간을 만들어내지 않았다는 의미다.

특별한 변형을 가하지 않은 기존의 사물을 구조적으로 쌓아 올려 건축물을 만드는 경우에는 어떤 것이 있을까? 쉽게 떠올릴 수 있는 사례가 컨테이너container 박스로 만든 건물이다. 컨테이너들은 화물선에서 폐기된 재활용 박스일 수도 있고 아니면 창고나 임시 거처로 쓰기 위해 일부러 제작된 것일 수도 있다. 컨테이너 건물은 이제 도시 곳곳에 흔하다. 시공이 간단하고 건축 비용도 줄일 수 있기 때문이다. 컨테이너 건축 외에도 다른 용도로 쓰이는 걸 상상하기 힘든 사물을 재해석하여 창의적으로 건축디자인에 활용하는 경우가 있다.

스페인 건축사무소 앙상블 스튜디오Ensamble Studio는 2008년 마드리드 인근에 '헤메로스코피움Hemeroscopium'이라는 다소 발음하기 힘든 이름의

주택을 설계했다. (헤메로스코피움은 그리스어로 해가 지는 장소를 뜻한다) 이 주택을 처음 보면 집이라는 생각이 들지 않는다. 고속도로나 교량 공사 현장 같다. 거대하고 육중한 콘크리트 구조물들이 얼기설기 얹혀 건축 형태와 공간을 만들고 있다.

7개의 프리캐스트 콘크리트precast concrete와 철제 구조물은 보통 커다란 다리 밑이나 고가도로 하부에서 볼 수 있는 것들이다. 형태와 크기가 제각각인 구조물들은 주거의 기능을 충족시키고 동시에 조형적 表현을 위해 서로 긴밀하게 연결되었다. 마치 천칭 저울의 양쪽 무게를 세심하게 조율하듯 균형을 잡았다. 구조계산을 포함한 설계 기간만 1년이었는데 현장에서의 시공은 단 7일밖에 걸리지 않았다.

이 특이한 주택에서 우리는 사물과 관련된 몇 가지 창의적 발상을 발견할 수 있다. 먼저 일반적으로 다른 것을 받치는 기능을 한 사물이 여기서는 스스로의 존재를 드러내며 지탱한다. '주main'와 '부sub'의 역할이 바뀐 것이다. 재미있는 사실은 주와 부가 단순히 바뀐 것이 아니라 서로가 서로에 대해 주와 부의 역할을 동시에 한다는 점이다. 7개의 구조물은 모두 통합된 구조적 네트워크로 연결되어 있기 때문이다. 단 하나만 흔들려도 전체가 무너져내린다. 앞서 이야기한 것처럼 사물은 건축 공간에 단순히 놓이거나 장식되기 마련인데 사물 자체가 건축이 된 것을 의미한다.

집의 내부에서는 구조물이 가진 토목적 이미지와 주거 공간이 추구하는 안락한 이미지가 충돌한다. 흔히 다리 아래, 고가도로 밑의 공간은

* 공장에서 미리 타설打設, 콘크리트를 부어 넣음하여 제작한 콘크리트 부재部材, 구조물의 뼈대를 이루는 데 중요한 요소가 되는 여러 재료

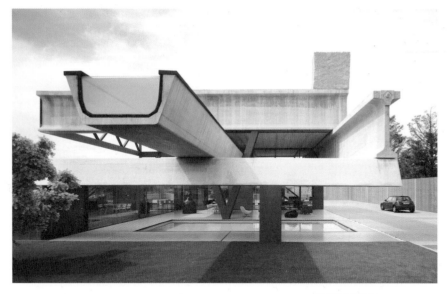

앙상블 스튜디오,
헤메로스코피움 주택의
외부

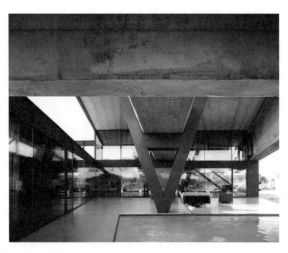

헤메로스코피움 주택의
내부

어둡고 음습하다. 낙서가 어지럽거나 오줌 냄새가 진동한다. 하지만
이 주택의 내부는 외부에서 상상한 모습보다 훨씬 밝고 투명하다.
지중해의 온화한 날씨 때문이기도 하지만 내·외부가 열려 있고 자연광과
수영장(2층의 U자형 구조물도 수영장)에 비친 물이 반사되면서 주거 공간의
분위기를 경쾌하게 만든다. 헤메로스코피움 주택에서 사물은 토목적
이미지와 역할을 분명하게 유지하면서도 전혀 다른 기능과 목적의 건축
공간을 만들어냈다는 데 의의가 있다.

이제는 미술 작품의 사례를 살펴보자. 안규철은 오랜 기간 사물에 대한
생각과 작품을 다수 발표한 대표적인 아티스트이다. 네 다리가 배 젓는
노로 변한 의자, 안경알이 다섯 개 달린 안경, 날개가 붙어 있는 가방 등
기존의 사물을 부분적으로 변형한 작품을 주로 선보였다. 그의 작업은
2004년 서울 로댕갤러리에서의 전시를 기점으로 건축적·공간적으로

변화하게 된다. 〈112개의 문이 있는 방〉은 당시의 대표작이다. 가로, 세로
각각 7개 칸으로 구성된 49개의 격자 공간을 만들고 여닫이문을 달았다.
외부뿐만 아니라 내부의 모든 벽면이 문으로 만들어졌다. 갈색 목재
마감에 은색 손잡이가 달린 문은 지극히 평범하다.

관람객은 어느 문이든 하나를 열고 들어가면 좁은 격자 칸 속에 서게
된다. 다시 사방을 둘러싼 문 중에 하나를 골라 열고 옆의 격자로
옮겨간다. 이렇게 관람객은 여러 개의 방을 지나 다른 쪽으로 빠져나올
수 있는데 대각선 혹은 ㄱ자, ㄷ자, ㄹ자 모양으로 빠져나올 수도 있다.
방향감각을 잃으면 미로 같은 방들 속에서 원형으로 맴돌 수도 있다.
이 작품이 무척 흥미로운 이유는 공간을 만들어 갈 수 있는 관람자가
능동적인 동시에 수동적이기 때문이다. 언제 어느 문에서 낯선 사람이
튀어나올지 모른다. 주변에서 들리는 발자국 소리와 문을 여닫는 소리는
심리적으로 긴장감을 늦출 수 없게 만든다. 소리가 점점 가까워지면

긴장감은 호기심을 넘어 공포로 변한다.

나는 이 작품 속에서 주체이지만 타자이다. 작가는 이렇게 말했다.

> <112개의 문이 있는 방>에서 제가 만든 것은 문짝과 기둥들이
> 아니라, 그것들로 둘러싸여서 계속 이어지는 미로 같은 공간,
> 비어 있는 공간이었습니다. 공간을 만들고 그 안에서 관객들이
> 다양한 방식으로 반응하도록 하는 것, 이것이 정말 흥미로운 작업
> 방식이라는 생각을 하게 되었습니다. […] 기본적으로 현실과
> 일상 세계의 문을 중요한 모티브로 다뤄야겠다는 생각은 초기의
> 구상에서부터 있었습니다. 그것은 우리가 살면서 평생 중요한
> 단계마다 거치는 인생의 관문일 수도 있고, 매일같이 생활 속에서
> 수없이 열고 닫는 문일 수도 있어요.[9]

안규철은 2015년 국립현대미술관에서 열린 «안 보이는 사랑의 나라»라는
전시에서 <112개의 문이 있는 방>과 흡사한 작품을 선보였다. 이번에는
49개의 방이 아닌 <64개의 방>이었다. 공간의 크기와 형식은 비슷한데
재료가 달랐다. 딱딱한 나무문 대신 부드러운 벨벳 커튼이 달렸다.
검푸른 색감 때문에 내부는 매우 어두웠고 소리가 먹혀 <112개의 문이
있는 방>과 전혀 다른 공간을 경험하게 했다. 기본 형식만 비슷할 뿐 다른
공간, 다른 세계였다.

<112개의 문이 있는 방>은 우리가 익히 아는 사물을 그대로 사용했다는
측면에서 다양한 해석과 경험의 가능성을 열어준다. 원래의 문이 가진
물리적, 감각적, 정신적 특성들(단단함, 막힘, 잠김, 내밀함, 열림, 서서히
보이는 풍경, 너머의 세계, 손잡이의 촉감, 경첩의 소리, 목재의 냄새…)이
사람들마다 서로 다른 기억과 경험의 이미지를 불러일으키기 때문이다.

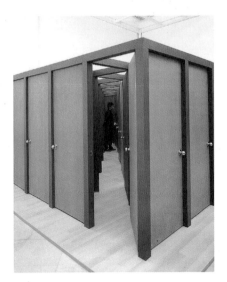

안규철, 〈112개의 문이 있는 방〉

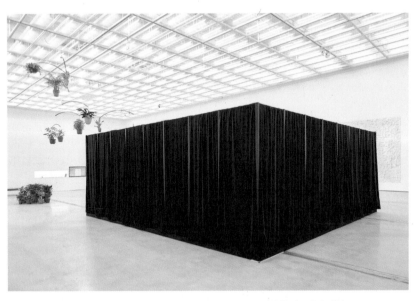

안규철, 〈64개의 방〉

하나하나의 문들은 이상한 나라의 세계로 우리를 인도하는 통로이다. 작품에서 사물, 즉 문은 그 자체가 수단이자 목적이다. 사물은 건축 공간을 이루는 부수적 요소가 아니라 스스로 하나의 건축, 하나의 세계를 창조한다.

06

새로운
오브제의
탄생

2002년 오스트리아 비엔나.
디자인사무소 더 넥스트엔터프라이즈the next ENTERprise는
«무단침입-공간적 행위의 궤적들Trespassing-Contours of Spatial Action»이라는
전시회에서 기묘한 물체를 선보였다.

검은 바닥에 성인 키보다 조금 더 크고 군데군데가 움푹 들어간
아이보리색 구형 물체가 놓였다. 하늘에서 떨어진 운석 같기도 하고
땅에서 캐낸 바윗덩어리 같기도 하다. 물체 주변으로 다가가면 여러
웅얼거리는 소리가 들린다. 궁금증이 생긴 관람객이 더 가까이
다가서면 이 소리들이 사람들 말소리라는 것을 알아차린다. 뭐라고
말하는지 알아듣기 위해 소리 나는 쪽으로 귀를 가져다 대면 사진과
같은 모습이 된다. 어느새 사람들의 얼굴과 몸은 패인 공간 속에
들어가 있고 밖에서 보면 영락 없이 작품의 일부가 되어버린다. 작품
‹오디오라운지Audiolounge›이다.

앞에서 살펴본 사물들은 모두 기존의 오브제를 있는 그대로 활용하거나
혹은 부분적으로 변형해 미술 혹은 건축 작품을 만드는 사례였다.
마지막으로 이번에는 '발명'에 가까운 방법으로 세상에 존재하지 않던
사물을 탄생시키는 경우를 살펴본다.

비엔나에서 활동하는 더 넥스트엔터프라이즈는 아티스트 열 명의
인터뷰를 들려주어야 하는 과제를 예술적인 방식으로 구현하고자 했다.
작품은 여러 측면에서 참신한 발상을 보여준다. 먼저 인터뷰를 듣게 하는
가장 쉬운 방법은 헤드폰을 제공하는 것인데, 그런 판에 박힌 방법을 쓰지
않고 관람객의 호기심을 자극해 자발적으로 소리를 '찾아가게' 만들었다.
또한 소리가 크게 나면 다른 작품 감상에 방해가 될 수 있기 때문에
디자이너들은 일부러 소리의 음량을 낮추어 관람객이 귀를 가져다

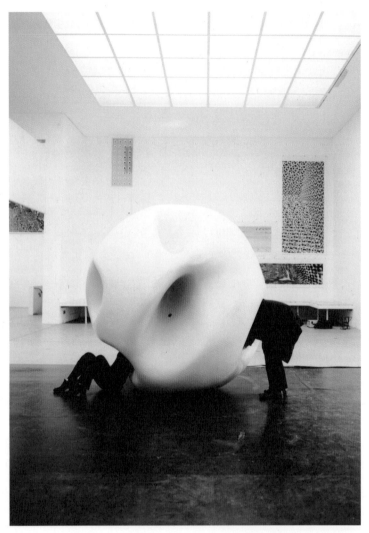

더 넥스트엔터프라이즈,
〈오디오라운지〉

대었을 때만 정확하게 들리게 했다.

이 과정에서 관람객의 감각 경험에 전환이 일어난다. 눈치 빠른 관람객은
알아차리지만 대부분은 무의식적으로 이러한 감각의 전환 속으로
빨려들어간다. 처음에는 눈으로 물체를 지각하고 다가간다. 웅얼거리는
소리가 들리기 시작한다. 얼굴을 패인 공간 속으로 집어넣으면 이제
시야는 사라지고 소리만 들린다. 시각에서 청각으로 감각의 전환이
이루어지는 것이다. 더 넥스트엔터프라이즈는 "무한히 깊어 보이는
구멍들은 사람들을 안으로 웅크리게 하고 소리 속에서 길을 잃게 만든다.
어떠한 익숙한 방향체계도 제안하지 않는 공간이 형성된다"고 말했다.[10]

<오디오라운지>는 크지 않은 작품이지만 다양한 요소와 역할을 담고
있다. 이들을 하나로 합쳐 기능하게 하는 것이 바로 저 기묘한 사물이다.
만약 어떤 기존의 사물을 가지고 위의 목적을 충족시키려 했다면 쉽지

91

않았을 것이다. 물체가 유발하는 행위들이 일반적이지 않기 때문이다.
오히려 이런 경우에는 새로운 사물을 '발명'하는 편이 더 효과적이다.
<오디오라운지>의 탁월한 측면은 작품이 단순한 조형적 표현에만
그치지 않고 사람들의 행위를 실제로 이끌어낸다는 점이다. 생각보다
많은 현대미술 작품이 관람자들의 행위를 적극 유도하지 못하는 경우도
흔하다.

여기서 우리는 「발명보다는 발견」에서 이야기했던 '의자돌'을 떠올릴
수 있다. 의자돌의 경우는 다리가 아플 때 앉을 곳을 찾는 과정에서
발견했지만, <오디오라운지>는 먼저 '추파'를 던진다. 이상한 모양,
웅얼거리는 소리가 전시장에 들어선 사람들의 눈과 귀를 유혹한다. 나와
사물 사이의 상호작용은 매우 중요한데 '의자돌'의 경우 상호작용은
나의 다리 아픔에서, <오디오라운지>의 경우 형태와 소리, 즉 사물에서

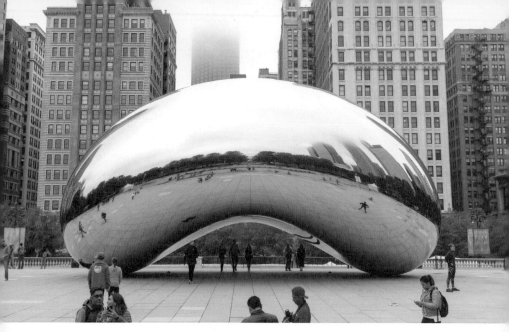

아니쉬 카푸어,
〈클라우드 게이트〉의 외관

〈클라우드 게이트〉 아래에서
안쪽 공간을 올려다보며
촬영한 모습

시작된다. 무엇이 먼저인가는 중요하지 않다. 핵심은 상호작용이
'풍부한 의미를 가질 수 있는, 깊은 방식으로 이루어지는가'이다.
〈오디오라운지〉와 비슷하게 물체와 사람 사이에 긴밀한 관계를 형성하는
또 다른 작품이 있다. 〈오디오라운지〉보다 훨씬 스케일이 큰 작품이다.
인도 태생 영국 예술가 아니쉬 카푸어Anish Kapoor의 작품 〈클라우드
게이트Cloud Gate〉이다.

2006년 미국 시카고 밀레니엄 파크에 우주선처럼 생긴 스테인리스스틸
물체가 내려앉았다. 꿈틀거리는 외계 생명체 같기도 하고, 거대한 혓바닥
같기도 하다. 많은 사람이 이 외계 생명체를 보기 위해 공원을 찾았다.
태양빛을 받아 반짝거리는 표면에는 사람들과 주변의 도시 풍경이
휘어져 반사되었다. 걸음을 옮기면 풍경도 나를 따라오며 구부러졌다.
물체의 중앙 아래에는 움푹 들어간 부분이 있는데 이곳으로 들어가 위를
올려다보면 이미지 왜곡은 훨씬 심했다. 우묵한 표면에는 사람들 모습이
어린 시절 가지고 놀던 만화경 속 풍경처럼 일그러졌다. 사진과 달리 실제
경험은 무척 다이내믹하다. 표면에 반사된 이미지가 끊임없이 변화하고
액체 수은처럼 흘러내릴 것 같은 스테인리스스틸 표면은 손으로 만지고
싶게 만든다.

조각가로 아티스트로서의 경력을 시작한 카푸어는 어느 현대
미술가보다도 건축적이고 공간적인 프로젝트를 많이 선보여왔다.
그의 설치 작품은 대부분 관람객의 신체적 반응을 적극 이끌어낸다.
전시장에 가보면 이러한 사실을 쉽게 발견할 수 있다. 남녀노소 할
것 없이 카푸어의 작품 앞에서는 누구나 고개를 두리번거리고 몸을
움직인다. 특히 아이들은 반사된 자신과 풍경의 일그러짐을 보며 즐겁게
뛰어다닌다.

〈오디오라운지〉에는 예술가의 인터뷰를 들려주는 역할이 숨어 있지만
〈클라우드 게이트〉는 어떤 역할도, 메시지도 명확하게 알려주지 않는다.
추구하는 목적도, 왜 그래야 하는지에도 묵묵부답이다. 대신 작품과의
직접적인 만남, 그 속에서 일어나는 수많은 행위와 상호작용, 그리고
장소의 재창조가 작품의 핵심이다. 카푸어는 다음과 같이 말했다.

> 장소의 개념은 항상 제 작업에서 매우 중요합니다. 고유하고
> 독창적인 장소를 말합니다. 말 그대로 '처음'을 뜻하는
> 오리지널original 장소입니다. 이는 보편적이지 않고 특정한
> 방식으로 무언가가 일어날 수 있도록 유도합니다. 저의 많은 작업은
> 통로passage, 통과passing through에 관한 것인데 이들은 특별한 장소를
> 창조합니다. [11]

〈클라우드 게이트〉 역시 사람들의 동사적 반응을 이끌어내는 작품이다.
'이것은 도대체 무엇인가?'라는 명사적 질문은 의미를 가지지 못한다.
답은 금방 미로 속으로 빠져버리고, 답을 추적하는 사고의 과정만
남는다. 사실 그 과정이 답의 일부다. 그렇게 〈클라우드 게이트〉는
하나의 특별한 장소와 경험이 된다. 장소의 특정한 성격을 제시하기보다
순간순간 변화하는, 사람들마다 다르게 반응하고 해석할 수 있는 풍부한
오감五感의 경험을 일군다. 이 과정에서 사물은 중심 역할을 한다. 이
작품이 사물이라 칭하기에는 너무 큰 크기를 가졌다고 해도 '사물'의
사전적 정의가 '물질세계에 있는 모든 구체적이며 개별적인 존재'라는
사실을 떠올리면 굳이 사물이 아닌 이유도 없다.

이번 장章에서는 사물과 관련된 다양한 사례를 살펴보았다. 사물을
해석하고 이를 건축 및 예술 작품으로 만들어내는 데는 여러 방식이

있었다. 대상의 선정과 예술적 경험만 있고 아무런 물리적 변화를 가하지 않는 경우, 사물에 작은 결함을 만들거나 일부를 변형시켜 사물에 대한 고정관념에 금이 가게 하는 경우, 특정 사물이 속해 있는 건축의 목적과 기능에 맞추어 새롭게 탈바꿈하는 경우, 여러 사물을 집합으로 구성하여 건축하고 예술적 메시지를 던지는 경우, 마지막으로 미지의 지각과 행위를 이끌어내기 위해 전에 없던 사물을 탄생시키는 경우가 있었다.

특이하고 이상한 사물을 만드는 것이 목적이 되어서는 안 된다. 하지만 천편일률적인 고정관념에 묶여서는 더더욱 안 된다. 우리가 가져야 할 것은 유연하고 열려 있는 사고이다. 이를 통해 사물에 씌워진 딱딱한 가면을 벗겨내는 것이다. 벗겨진 사물, 날 것의 사물들 속에서 우리는 한 번도 보지 못한 사물의 맨 얼굴, 한 번도 체험해보지 못한 세상의 이면을 만날 수 있다.

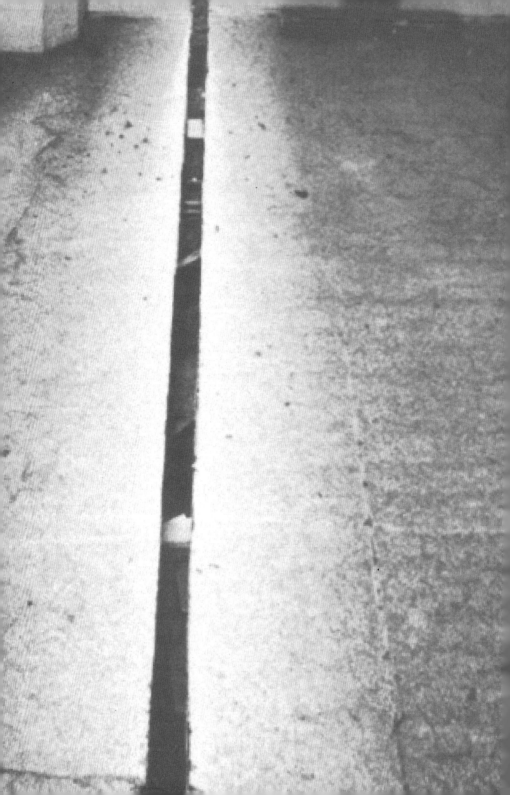

차원

01

틈과
구멍으로
드러난
세계

1971년 뉴욕 소호.

이제 28세밖에 되지 않은 젊은 예술가 고든 마타-클락Gordon Matta-Clark은
다른 예술가 친구들과 함께 '푸드FOOD'라는 이름의 식당을 열었다.
코넬Cornell대학교에서 건축을 공부한 후 특별한 직업 없이 미술관 전시
설치를 도우며 생활을 이어나가던 때였다. '푸드'는 젊은 아티스트들의
집합소였는데 특이한 요리 실험을 즐겨 했다. 진기한 음식 재료와 향신료
들을 이리저리 섞어가며 세상에 없는 요리를 만들어내곤 했다.

'푸드'에서의 실험은 요리뿐만 아니라 미술과 건축으로까지 이어졌다.
마타-클락의 트레이드 마크라고 할 수 있는 '아나키텍처Anarchitecture'
개념이 이때 만들어졌다. '아나키텍처'는 무정부 상태를 뜻하는
'아나키anarchy'와 건축을 의미하는 '아키텍처architecture'를 합성한
신조어이다. 난해해 보이는 이 말은 그리 길지 않은 마타-클락의 평생
동안 이루어진 작업을 이해하는 데 가장 중요한 개념이다. 새로운 철학을
세우고서도 실제 프로젝트를 구현해볼 기회를 좀처럼 얻지 못하던 그는
1974년에 들어서야 '아나키텍처'가 어떤 것인지를 보여주기 시작했다.

마타-클락은 친구들과 함께 전기톱을 비롯한 건설 장비들을 가지고
뉴저지New Jersey 주 잉글우드Englewood에 위치한 2층짜리 단독주택으로
향했다. 그곳에서 그는 집을 반으로 자르는 작업을 감행했다. 집은 이미
철거가 예정되어 있었기 때문에 별다른 문제는 없었다. 사다리에 올라간
마타-클락은 변변치 않은 전기톱을 사용해 위에서부터 수직으로 집을
잘라나갔다. 건물 전체를 돌아가며 다 자른 뒤 한쪽 끝부분 아래에 받치고
있던 지지대를 조금씩 돌려서 집의 반을 약간 기울게 만들었다. 잘려진
틈은 날카로운 쐐기 모양으로 집의 가운데를 벌려 놓았다. 1974년의
작품 〈스플릿팅Splitting〉이다. 이로써 건물을 자르는 〈빌딩 컷Building Cut〉
프로젝트가 본격적으로 시작되었다.

99

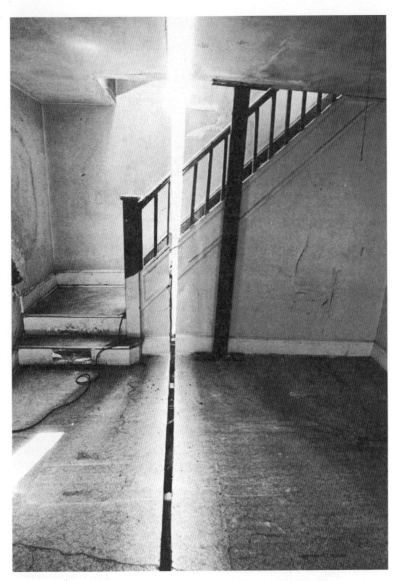

고든 마타-클락,
〈스플릿팅〉의 내부

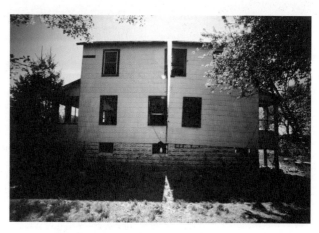

〈스플릿팅〉의 외부

〈빌딩 컷〉 프로젝트의 결과물은 현재 하나도 존재하지 않는다. 모두
철거되었기 때문이다. 하지만 사진과 비디오 자료 들이 남아 있는데
〈스플릿팅〉의 경우도 인터넷에서 동영상을 쉽게 찾아볼 수 있다.
동영상을 보면 사진이 보여주지 못하는 여러 측면을 발견할 수 있는데,
특히 흥미로운 것은 건물에 틈이 생기고 한쪽이 기울어지기 시작하면서
바깥의 태양빛이 반짝이며 들어오는 장면이다. 빛은 집 전체를 관통하여
반대편 마당에 실금처럼 맺히기도 한다. 집의 내부, 절대적인 사적
공간이 외부의 타자에 의해 간섭 받고 침범 당하는 것이다.

집의 외관은 벼락을 맞은 듯한 모습이지만 안으로 들어가면 좀 전까지
온전했던 집이 둘로 갈라진 풍경을 드러낸다. 틈은 겨우 10~20센티미터
정도밖에 되지 않는데 양쪽은 전혀 다른 세상처럼 보인다. 우리가
집이라고, 안식처라고 생각했던 하나의 완전체에 금이 가버린 것이다.
어쩌면 이미 금이 가 있지만 그렇지 않아 보였던 집과 가정의 숨겨진
이면을 드러내는 것일지도 모른다.

1년 후 마타-클락은 훨씬 큰 스케일의 과감한 〈빌딩 컷〉을 선보였다.

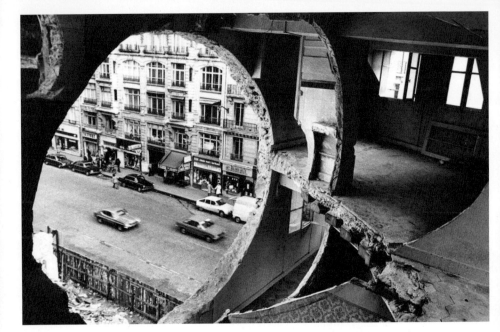

고든 마타-클락,
〈코니컬 인터섹트〉

이번에는 프랑스 파리였다. 〈스플릿팅〉은 외곽의 조용한 주택가에
위치했었기 때문에 작업 과정을 본 사람이 거의 없다. 마타-클락은
자르기가 끝난 후 아티스트 친구 몇 명을 초대하여 이를 보여주었는데
그들이 실제 작품을 본 유일한 사람들이다. 반면 1975년 파리 비엔날레를
위해 준비한 〈코니컬 인터섹트Conical Intersect〉 프로젝트는 도심 한복판에서
이루어졌다. 거리를 지나는 사람들은 건물을 올려다보며 신기해했고
서로 수근대며 진행 과정을 바라보았다. 영상물에는 이런 모습이
생생하게 담겨 있다.

〈코니컬 인터섹트〉는 현재의 퐁피두 센터Centre Georges-Pompidou 자리에
위치했던, 철거를 앞둔 집합주택을 대상으로 진행되었다. 작은 규모의
〈스플릿팅〉 주택과 달리 17세기에 지어진 5층짜리 건물의 4~5층에서

자르기 작업을 했기 때문에 훨씬 위험했고 많은 노동이 필요했다. 최종적으로 직육면체 주택 형태에 원뿔 모양의conical 구멍이 파졌다. 밖으로 갈수록 원뿔 형상이 커지기 때문에 도로에서 보면 원뿔 공간이 파고들어간 모습을 생생히 볼 수 있다. 안에서 보면 〈스플릿팅〉의 경우 좁은 쐐기 모양의 틈이 응축된 긴장감을 만드는 반면, 〈코니컬 인터섹트〉의 경우 박스 형태의 주택 외관과 원뿔 공간, 은밀했을 주거 내부의 사적 분위기와 바깥 도로의 공적 분위기 사이에 강한 충돌과 대비가 발생한다.

지금에야 과감한 현대미술 작품을 흔히 볼 수 있지만 1970년대 당시로서는 상당히 충격적인 작품이었다. 마타-클락의 〈빌딩 컷〉 시리즈는 단지 충격적이기만 한 것이 아니라 예전에도 없었고, 지금도 없는 매우 고유한 특성을 보여준다. 기존 건물의 일부를 도려내어 작품을 만들고, 일정 기간이 지난 후 프로젝트 자체가 허공의 먼지 속으로 사라져버리는 '아나키텍처'는 사실상 유일무이하다. 얼핏 그의 작품들에서 보이는 반항적 이미지와 '아나키텍처'라는 말 때문에 '해체주의Deconstructivism 건축'으로 자주 오해를 받곤 했지만 마타-클락은 '해체주의'라는 말을 싫어했다. 그는 다음과 같이 말했다.

> 아나키텍처는 문제 해결에 관심이 있는 것이 아니라 한 장소를 최대한 잘 설명하고 맥락화하는 비정형적 조건을 모색한다. […] 아나키텍처는 규범을 넘어서는 특징을 구현하고자 한다. 문제 해결과 관련된 효율성과는 거리가 먼 아나키텍처는 모든 감각을 인식하는 데 있다.

> (작업 목적에 대하여): 첫째, 자르기 작품은 '심리적인 변화'를 일으키기 위해 제작되고 둘째, 일단 잘린 후의 작품은 '불룩한 빈

공간'으로 존재하며 셋째, 잘리면서 건물이 갖고 있는 장소와 연관된 정체성이 강조된다.[1]

마타-클락은 건축을 통한 기능적이고 효율적인 문제 해결에 관심을 가지지 않았다. 오히려 그는 당대의 도시와 건축의 공간이 제도권과 자본주의에 물들어 너무 경제적으로, 물리적으로만 재단되어 있다고 보았다. (자본주의가 훨씬 더 심화된 현재의 대도시들을 보면 그가 어떤 생각을 하고, 어떤 작업을 했을지 궁금해진다. 마타-클락은 35세의 나이에 췌장암으로 죽었다) 그는 경제적 효율성만으로 재단된 도시와 건축의 공간들에 틈을 만들고 싶어했다. 마타-클락은 '아나키텍처'를 통해 기존의 물리적 공간은 일부 파괴하지만 그 속에서 잃어버린 우리의 풍부한 감각, 감정, 정신을 되찾으려 했다. 그가 말하는 작업 목적의 1순위도 '심리적 변화'이다.

〈빌딩 컷〉 시리즈에서 의미 있는 지점은 그의 작업 방식이다. 그는 항상 이미 존재하는 건물만을 대상으로 작업했다. 새로운 건축이나 오브제를 만들어내지 않았다. 기존의 건축 형태와 공간에 부분적으로 간섭하고, 침범하고, 파괴함으로써 또 다른 차원이 열리게 했다. 이는 앞서 살펴본 작업 목적의 세 번째, "잘리면서 빌딩이 갖고 있는 장소에 대한 정체성이 강조된다"에서도 명확히 나타난다. 마타-클락의 작품 전반에서 기존 건축의 무미건조한 특성은, 잘려나가면서 만들어진 빈 공간(틈과 원뿔)만큼 중요하다. 왜냐하면 그 틈들은 효율과 기능이 반영된 건축 형태와 대비될 때 더욱 빛을 발하기 때문이다. 여기서 우리는 마타-클락의 새로운 차원을 만드는 수법, 즉 기존 건물에 이질적 구멍을 만드는 방식을 배울 수 있다.

이러한 과정을 통해 그는 일상적 생활, 기계적 공간, 경제적 가치 속에

함몰되어 있던 잃어버린 차원을 다시 드러내고 우리에게 되돌려주고자
했던 것이다.

02

숫자로
삶의 차원을
규정할 수
있는가

우리는 3차원 공간 속에 살고 있다고 알려져 있다.

사전적 정의로 '차원次元, dimension'은 '사물을 보거나 생각하는 처지, 어떤 생각이나 의견 따위를 이루는 사상이나 학식의 수준' 또는 '기하학적 도형, 물체, 공간 따위의 한 점의 위치를 말하는 데에 필요한 실수의 최소 개수'를 의미한다.[2] 우리가 '3차원 공간'이라는 말을 쓸 때는 후자인 수학적 의미의 차원을 뜻한다.

세상 전체가 하나의 점이라면 (세상 속에 점이 있는 것이 아니라 세상 자체가 아주 작은 하나의 점이다) 그것의 위치는 어디에도 기준 잡을 곳이 없으므로 숫자로 표기할 수 없다. 그런데 세상이 하나의 선이라면 어떤 점의 위치는 선 위의 특정 기준점을 중심으로 + 또는 − 얼마로 표기할 수 있다. 이때는 숫자 하나만 필요하다. 그래서 '1'차원이라 부른다. 다시 세상 전체가 하나의 면이라면 점의 위치는 특정 기준점으로부터 가로와 세로를 알려주는 두 개의 숫자가 필요하므로 '2'차원이다. '3'차원은 당연히 가로, 세로, 높이를 세 가지 숫자로 표기할 수 있다. 그래서 사전의 수학적 정의에서 '도형, 물체, 공간 따위의 한 점의 위치를 말하는 데에 필요한 실수의 최소 개수'라고 한 것이다.

그런데 재미있는 사실은 1차원에서는 1차원 세상을, 2차원에서는 2차원 세상을 볼 수 없다. 1차원의 선 속에 갇혀 있으면 앞뒤의 점만 보이지, 좌우로는 아무것도 볼 수 없다. 좌우라는 개념 자체가 존재하지 않는다. 좁은 터널 속에 있는 상상을 하면 쉽다. 선의 형상이 보인다는 것은 이미 2차원이나 3차원에 있다는 말이다. 2차원의 면도 마찬가지. 면 속에 있으면 전후좌우는 볼 수 있지만 위아래를 보는 것은 불가능하다. 위아래 자체가 없기 때문이다. 그러면 3차원은? 마찬가지로 우리는 3차원 공간을 지금 보고 있는 것이 아니다. 눈이 지각한 정보를 뇌가 처리하여 공간의 깊이, 원근遠近을 부여한 것이다. 즉 바라본 대로의 모습이 아니라 뇌에서

처리한 모습인 셈이다.

위에서 설명한 차원들은 모두 인간이 만들어낸 개념과 형식이다. 눈 밖에 존재하는 세계를 있는 그대로 정확하게 바라보는 것이 아니다. 현대물리학에서는 더 이상 전통적인 3차원 공간의 개념이 들어맞지 않는다. 알베르트 아인슈타인Albert Einstein의 〈상대성이론Theory of Relativity〉에서는 3차원 공간에 4차원의 시간을 더해 '시공간Spacetime'이라는 새로운 개념의 차원을 제시했는데 이마저도 현대물리학에서는 맞지 않는 부분이 많다.

건축과 예술에서의 창의적 발상과 그 사례를 살펴보는 이 책에서 수학적이고 물리학적인 개념의 차원을 무한정 파고들 수는 없다. 책의 주제도 아닐뿐더러 최신 과학에서도 차원 문제는 여전히 논란거리다. 이번 장에서 이야기하려는 주제는 우리에게 가장 익숙한 3차원 공간의 개념이 매우 효율적이지만 동시에 우리의 사고를 제한한다는 점이다. 그렇기 때문에 이러한 한계를 건축 및 예술 작품으로 극복하려 한 프로젝트들과 그 이면의 생각을 살펴보려는 것이다.

세계를 3차원 공간으로 해석하고 활용하는 데는 큰 이점이 있다. 예를 들어 종이 상자를 만든다고 가정해보자. 자를 대고 길이에 맞추어 전개도를 그리고, 자른 다음 접어 붙이면 된다. 그런데 이때 자에 표시된 숫자 간격이 들쑥날쑥하고 심지어 때때로 변하기까지 한다면 어떻겠는가. 하물며 건축물은? 어떤 건물을 지어 올리는 데 4차원으로 설계를 하면 어떤 결과가 나타날까. 4차원으로 설계가 가능하기나 한 것일까. 디자인 과정에서 아이디어와 이미지에 의존해 풍부한 상상을 펼칠 수는 있지만 건물을 실제로 지을 때는 가로, 세로, 높이의 정확한 좌표 체계가 있어야 하고, 모든 재료와 구조에 일관성이 있어야 한다.

무언가를 만드는 분야가 아니라도 마찬가지다. 대형 비행기가 하루 종일 이착륙하는 공항의 관제탑 직원이 2차원 혹은 4차원으로 생각한다면 어떤 일이 벌어질까. 체계적이고 정확한 3차원 공간의 개념은 우리의 실생활에서 근본적이고 지대한 역할을 하고 있다. 동서고금을 막론하고 세계를 인식하고 구축하는 데 이보다 더 큰 영향을 미친 개념도 없을 것이다.

이 모든 3차원 공간 이론의 바탕에는 고대 그리스에서 만들어진 유클리드 기하학과 프랑스 철학자 르네 데카르트René Descartes의 체계가 있다. 데카르트는 『철학의 원리Principia philosophiae』에서 "물체의 본성인 물질은 단단함의 정도나 무게, 색깔, 또는 그밖에 어떤 방법으로든 감각을 자극하는 존재가 아니라 길이, 넓이, 깊이 등의 연장을 가진 존재"라고 설명하며 "공간을 구성하고 있는 길이, 넓이, 깊이에 있어서의 연장 속성들은, 물체를 이루고 있는 연장 속성들과 사실상 똑같은 실체"라고 주장했다.[3] 여기서 '연장extension'은 반드시 수학적 질서 내에서 이루어져야 하고 x, y, z의 각 체계는 반드시 서로 직교直交해야 하는 원리를 따른다. 이를 바탕으로 만들어진 것이 3차원 직교 좌표계, 일명 '데카르트 좌표계Cartesian coordinate system'이다.

그런데 이것이 우리가 살고 있는 세계의 실제 모습이라고 생각하면 심각한 오류가 발생한다. 효율과 기능 면에서 탁월한 장점을 가지고 있지만 그렇다고 해서 이를 절대적 사실로 받아들일 수는 없다. 세상은 우리가 명명한 수학적 차원의 형식과 하등 상관이 없다. 외계인이 지구로 와서 우리 세상을 보면 숫자가 아닌 전혀 다른 개념의 차원을 부여할지도 모른다. 독일 철학자 발터 베냐민Walter Benjamin은 파노라마 사진이 나온 다음에야 우리가 비로소 풍경을 파노라마적으로 보기 시작했다고 하면서 "건축이 철제 건물을 통해서 예술을 벗어났듯이, 회화는 파노라마를 통해

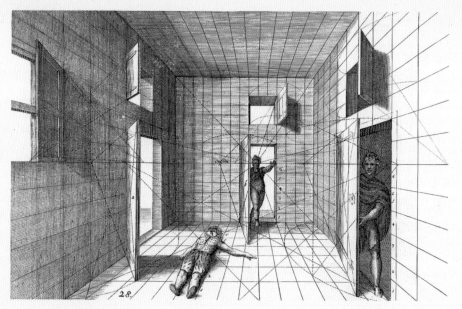

16세기 네덜란드 건축가 한스 프레드만 데 프리스Hans Vredeman de Vries가 그린 투시도. 로마시대의 건축가 비트루비우스Vitruvius에게 많은 영향을 받은 그는, 주로 공간이 정확하게 균등 분할된 풍경을 하나의 소실점을 가지는 1소점 투시도 방식으로 그렸다.

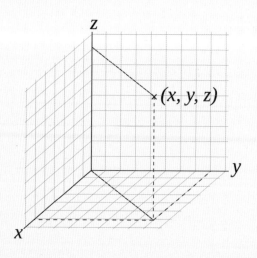

일명 '데카르트 좌표계'로 불리는 3차원 직교 좌표계. 세 개의 면(축)과 이들이 이루는 공간은 수학적으로 균일하게 분할되어 있고, 세 면은 서로 직교해야 한다. 직교 좌표계는 공간을 인지하고 구상하는 데 매우 효율적인 도구이지만 세상의 실제 모습은 아니다. 인간이 만들어낸 공간 개념 중 하나이다.

예술을 벗어났다"고 말했다.[4] 즉, 새로운 형식의 발견은 건축과 회화의 근본 특성을 바꾸고 이는 우리의 인식 자체에 변화가 일어날 수 있음을 의미한다. 이는 절대적이라 알려진 기준과 형식이 사실상 모래성 위에 있음을 방증한다.

우리는 3차원 좌표계를 참조해 건물을 짓고 살지만 어쩌면 수학적인 3차원 공간, 그것도 지극히 무미건조한 x, y, z의 기계적인 직교 체계만으로 세상을 바라보고 경험하고 있는지도 모른다. 「유연함이 만들어내는 문화」에서도 보았듯이 동서양의 서로 다른 건축 문화는 서로 다른 삶의 바탕이 되었다. 마찬가지로 공간에 대한 근본 인식의 틀은 우리 삶에 끊임없이 정신적, 감성적 영향을 미친다.

그러므로 차원의 문제는 그리 단순치 않다. 중요한 점은 어떤 특이한 건축 형태를 만드는 것이 아니라 우리가 의식적, 무의식적으로 너무나 익숙하게 받아들이고 있는 3차원 공간의 체계를 어떻게 극복하여 감각과 상상이 결합된 새로운 차원을 열게 하는가이다. 새로운 차원은 하나의 형식으로 고정된 것이 아니라 사람에 따라, 경험에 따라, 시간에 따라 변화하는 가능성의 세계다.

03

단면이
드러내는
이면

도시의 아파트 숲을 걷다보면 간혹 저 획일화된 입면 너머의 세계가 궁금할 때가 있다. 특정한 집들이 궁금한 것이 아니라 푸르스름한 발코니창에 에어컨 실외기가 달린 모습이 워낙 똑같기 때문에, 그 안의 세계'들'은 분명 다를 텐데 하는 생각이 들면서 내부의 풍경이 궁금해지는 것이다.

어릴 때 시골 개울가에서 가재잡기 놀이를 하면 큼지막한 돌을 들추어 올리곤 했다. 그러면 돌 밑에 숨어 있던 수중 세계가 갑자기 드러났다. 송사리들이 화들짝 놀라 달아나기도 하고, 징그럽게 꿈틀대는 것들도 보이고, 운이 좋으면 가재를 잡기도 했다. 마찬가지로 아파트의 거대한 입면을 들추어내면 그 안의 수많은 상자곽 같은 집들에서는 어떤 풍경이 펼쳐질까?

이런 상상을 미술 작품으로 만든 작가가 있다. 정연두는 서울에 실제로 존재하는 아파트들을 대상으로 사진 프로젝트를 진행했다. 〈상록타워〉, 〈남서울무지개〉와 같은 작품으로, 촬영을 동의한 집들의 거실에 카메라를 세우고 집안 풍경과 가족들의 모습을 담았다. 이후 각 사진을 아파트의 형태와 비슷한 격자 프레임에 넣어 콜라주를 완성했다. 이렇게 만들어진 사진은 마치 아파트의 입면을 뜯어내고 내부를 들여다보는 느낌을 준다.

작품은 두 가지 차원이 혼합된 풍경을 보여준다. 하나는 획일적인 격자가 상징하는 아파트 공간이다. 우리는 누구나 저 사진 속 격자 틀을 보고 아파트에서 흔히 볼 수 있는 익숙한 주거의 모습을 연상한다. 이미 우리의 의식과 몸이 아파트화化되어 있다고도 볼 수 있다. 다른 시대와 문화권에서 온 사람은 이러한 격자를 보고 우리가 알지 못하는 공간의 형식을 상상할 수도 있다. 또 다른 차원은 동일한 상자 속에 들어 있는 각기 다른 삶의 풍경이다. 콜라주하지 않은 상태에서 아무 집이나 사진

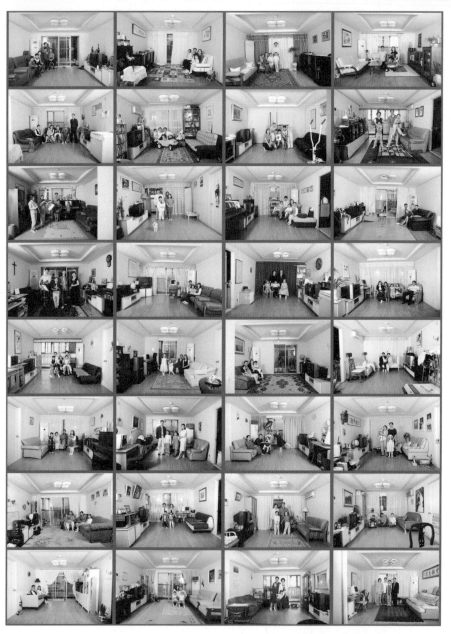

정연두, 〈상록타워〉.
2001년 서울 광장동에 위치한
25층 아파트 '상록타워' 내부를
촬영하였다. 상록타워는
우리나라 최초의 철골조
아파트이기도 하다.

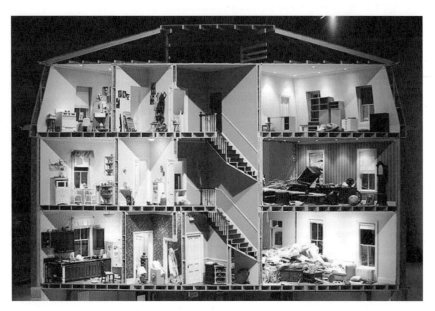

서도호, 〈폴른 스타〉

한 장을 골라 따로 놓고 보면 획일적인 격자와 제각각인 삶이 만들어내는
다양한 차원의 충돌이 잘 느껴지지 않는다. 그냥 소파 뒤 거실 벽에 걸려
있는 가족사진 같다. 하지만 사진들이 격자 틀 안에서 집합을 이루면
상황이 달라진다. 사실 사진 속 가족과 거실 풍경은 상록타워 거주자들이
촬영을 앞두고 미리 정리하고 꾸민 모습이다. 일상의 단면은 훨씬 더
적나라할 것이다. 하지만 그렇더라도 〈상록타워〉는 균질한 도시의
주거 공간과 비균질의 삶 사이에 존재하는 괴리와 대조를 보여주는 데
충분하다.

닫힌 공간을 열어 이면의 차원을 드러내는 측면에서 서도호의 〈폴른
스타Fallen Star〉는 더 적극적인 방법을 사용한다. 2012년 《집 속의 집》
전시회에 출품한 작품으로 서양의 3층 주택 모형을 반으로 잘라 내부를
아주 사실적으로 표현했다. 1/5 크기로 만들어진 모형의 내부는 마치 안에
살던 사람들이 한순간에 사라진 듯한 모습이다. 각각의 방은 서로 다른

생활의 흔적을 보여주는데 어떤 방에서는 저녁을 먹고, 어떤 방에서는
공부를 하고, 어떤 방은 창고로 쓰였던 것 같다. 사물과 집기 들이
얼마나 생생하게 만들어졌는지, 심지어 반으로 잘린 냉장고 안에 보관된
음식들과 오븐 속 닭고기도 보인다.

이 프로젝트에는 조금 다른 측면이 있다. 주택 뒤쪽을 보면 작은 한옥
한 채가 공중에서 날아와 건물과 충돌해 처박힌 모습이 있는데 이는
(작가의 유학 시절 체험을 바탕으로) 동양과 서양이 혼재된 상태, 이질의
타자가 모체를 변화시키는 혼돈과 생성을 상징한다. 하지만 이 꼭지에서
이야기하고 있는 '닫힌 공간을 열어 이면의 차원을 드러나게 하는 방법'의
측면에서 ⟨폴른 스타⟩는 여러 가지 생각할 점을 안겨준다.

⟨상록타워⟩와 ⟨폴른 스타⟩에서 사용하는 드러내기 방식에는 서로 유사한
점이 있다. 바로 단면斷面, section의 활용이다. ⟨상록타워⟩는 아파트
단면처럼 보이게 하는 표현 방식을 사용했고, ⟨폴른 스타⟩는 비록
모형이지만 건물을 잘랐다. 단면도는 건축물을 수직으로 잘라 내부를
보여주는 방법이다. 수평으로 공간을 보여주는 평면도는 한 층을 모두
파악할 수 있다는 장점이 있지만 나머지 층을 볼 수 없다는 한계가 있다.
단면은 비록 해당 층 전체는 아니라도 건물 내의 모든 층을 수직으로 잘라
한번에 드러냄으로써 전체 구조를 입체적으로 보여준다. 보이지 않는
부분까지도 상상하게 만드는 것이다. 건축 대학의 설계 스튜디오에서
흔히 평면도를 먼저 그리고, 다음에 단면도를 평면도 위에 수직으로
그리기만 하는 경우가 많은데 그러면 입체적인 공간 설계가 되지 못하고
2차원적 설계에 머무르게 된다.

앞의 두 작품이 단면 드러내기를 활용한 미술 작품이라면, 단면의 공간을
직접 만드는 건축 프로젝트가 있다. 영국 디자이너 토머스 헤더윅Thomas

Heatherwick은 그릇, 의자, 버스, 건물, 다리, 조경에 이르기까지
광범위한 작업을 펼치는 작가이다. 전통적인 건축 교육 대신 3차원 공간
디자인three-dimensional design을 배운 그는 과감한 실험 디자인 프로젝트를
선보여왔다. 2017년 남아프리카공화국의 케이프타운Cape Town에 지어진
'자이츠 현대미술관Zeitz Museum of Contemporary Art Africa'은 헤더윅 건축의
결정체이다.

케이프타운 항만에는 1920년대에 지어진 곡물 저장고Grain Silo가 있다.
1990년 곡물 저장고로서의 기능이 폐기됨으로써 건물은 폐허로 남게
되었다. 이 건물을 아프리카 현대미술을 위한 미술관으로 개조하는
계획이 추진되었고, 헤더윅이 이 프로젝트를 맡은 것이다. 원래
건물에는 곡물을 저장한 콘크리트 원통이 42개나 있었다. 높고 좁은 원통
내부에서는 적절한 미술 전시가 이루어지기 힘들다. 헤더윅은 원통 여러
개를 파내고 직육면체 형태의 전시 공간들을 만들었다. 디자인의 핵심은 117
전시실보다 미술관 입구를 들어서면 마주하게 되는 중앙홀에 있다.

헤더윅은 중심부에 위치한 원통들을 거대한 달걀 모양으로 파냈다. 잘린
모습은 드라마틱한 풍경을 연출한다. 그는 다음과 같이 말했다.

> 작업은 마치 갤러리 공간을 발굴해내는 고고학과 같았습니다.
> 원통의 특성을 완전히 제거하는 것도 원하지 않았고요. 우리는
> 사람들의 눈이 순간적으로 예상할 수 없는 무언가를 만들어야 할
> 필요성을 느꼈습니다. 우리의 역할은 짓는 대신 (부분) 파괴하는
> 것이었습니다.[5]

헤더윅은 발굴과 같은 파내기 작업을 통해 외부에서 쉽게 인지할 수 없는
공간적 충격을 만들어내고 싶었던 것이다. 현재 볼 수 있는 중앙홀의

토머스 헤더윅,
자이츠 현대미술관의 중앙홀

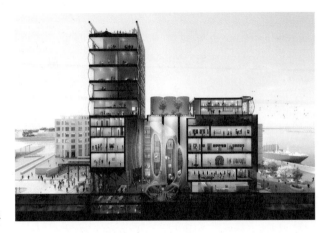

자이츠 현대미술관 단면도

풍경은 사실 곡물 저장고의 원통들 속에 이미 가능성의 세계로 존재하고 있었다. 헤더윅은 그것을 드러내 보인 것이다. 가능성의 세계는 수없이 다양하다. 중앙홀은 얼마든지 다른 모양으로 파낼 수 있다. 중요한 점은 원통 구조 속에 숨겨진, 원통 구조만이 만들 수 있는 가능성을 '상상하고' 이를 과감하게 구현하여 새로운 공간적 차원이 열리게 했다는 점이다. '짓는 대신 파괴'한다는 헤더윅의 말에서는 마타-클락의 ⟨빌딩 컷⟩ 작품들이 생각난다.

정리해보면 ⟨상록타워⟩, ⟨폴른 스타⟩, 자이츠 현대미술관은 모두 단면을 자름으로써 이면의 숨겨진 차원을 드러내는 방식을 취한다. 물론 이 세 작품은 작업 배경, 작가의 철학, 작품 형식에서 각각 차이가 있다. 하지만 단면을 활용하여 균질과 비균질, 동일성과 다양성의 세계를 충돌시키는 방법에서는 공통점을 가진다. 하나의 공간적 차원 속에 숨겨진 또 다른 세계의 차원을 발굴해내는 것이다.

04

평면에서
입체로

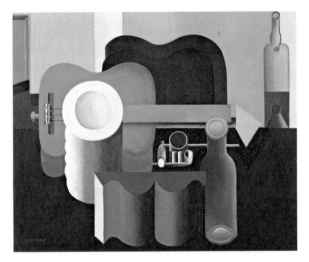

[1-1]
르 코르뷔지에, 〈정물화〉

[1-2]
그림을 3차원 공간으로
해석하여 만든 조형도

이번에는 조금 다른 사례를 살펴보기로 하자.

「숫자로 삶의 차원을 규정할 수 있는가」에서 수학적 차원을 기준으로 2차원 평면과 3차원 공간의 차이를 설명했는데 이 두 가지 차원을 오가는 작업이 있다. '작품'이 아닌 '작업'이라고 말한 이유는 특정 작가의 프로젝트가 아닌 일부 실험적인 건축 학교에서 행해지는 공간 조형 교육이기 때문이다.

건축가로 알려진 르 코르뷔지에Le Corbusier는 하루의 1/3을 건축에, 1/3을 그림에, 1/3을 글쓰기에 쏟아부었다. 그만큼 그는 미술과 문학 역시 좋아했고 때로는 건축가 대신 화가나 작가로 알려지기 원했다. 그림은 르 코르뷔지에가 1920년에 그린 정물화이다. [1-1] 동시대 입체파Cubism와의 관련성이 눈에 띄지만 그는 자신만의 독창적인 화풍을 추구하려고 노력했다.

그림 [1-2]는 르 코르뷔지에의 정물화를 입체 공간으로 해석하여 만든 모형 이미지다.[6] 이 작업의 전제 조건은 정면에서 보았을 때 정물화와 똑같이 보여야 한다는 점이다. 그림과 모형을 자세히 번갈아 보면 그림에 칠해진 각 색상에 해당하는 형태를 얇은 면으로 나누어 모형에 세운 것을 알 수 있다. 예를 들어 오른쪽 위 하늘색으로 채색된 부분은 산처럼 생긴 짙은 갈색 형태 뒤에 있다고 생각하고 3차원 모형에 배치했다. 하늘색 형태는 모형에서 하나의 사각형 판으로 만들어졌지만 갈색 형태가 앞에서 가려버리기 때문에 정면에서 보면 정물화처럼 보인다. 하지만 하늘색 형태가 반드시 뒤에 있으라는 법은 없다. 르 코르뷔지에는 그런 규칙을 만들지 않았다. 하늘이 뒷배경에 있다고 생각하는 우리의 선입관일 뿐이다. 하늘색 형태는 제일 앞에 있을 수도 있다. 이런 연습은 2차원 평면에서 시작하지만 한 차원 위인 3차원 공간을 상상하는 데 매우 효과적이다. 차원을 이동시키는 과정에서 다양한 상상을 펼칠 수 있고

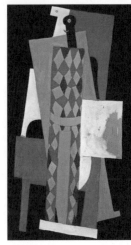

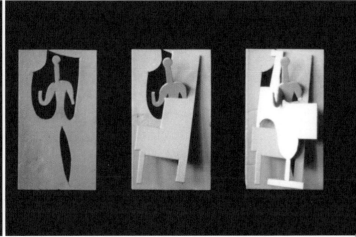

[2-1]
파블로 피카소, 〈어릿광대〉

[2-2]
김종진, 〈어릿광대〉의
공간적 재해석

창의적 사고 훈련에 큰 도움을 주기 때문이다.

또 하나의 사례를 보자. 이번에는 파블로 피카소Pablo Picasso의 1915년
작품 〈어릿광대Harlequin〉[2-1]를 해석한 작업이다. [2-2] 전제 조건은
동일하다. 정면에서 보았을 때 회화처럼 보여야 한다. 얇은 면으로
작업한 방식은 동일하지만 이번에는 앞의 사례처럼 면들을 균일한
간격으로 평행 배열한 것이 아니라 사선으로 엇갈려 놓았다. 하얀색
형태와 파란색 형태를 보면 하얀 조각 4개를 합쳐 한 마리의 말로
만들었고 ([2-2]의 세 번째 형태), 파란색 조각 4개도 서로 이어 하나의
판으로 만들었다. 하지만 두 색의 형태를 각각 완전체로 만들고 동시에
회화처럼 보이게 하기 위해서는 두 형태를 사선으로 엇갈리게 할 수밖에
없다. 이 과정에는 숨은 전제가 있는데 각각의 색 조각은 우리가 익히
아는 사물(말, 의자, 옷 등)의 한 부분이라는 점이다. (사실 이런 전제는
반드시 있을 필요가 없다. 네 개의 하얀색 조각은 말의 일부가 아니라 서로
상관없는 네 가지 형태일 수 있다)

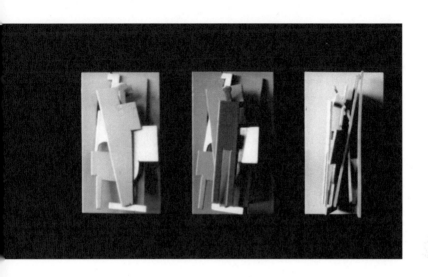

르 코르뷔지에와 피카소의 그림을 해석한 모형을 비교해보면 2차원
평면에서 3차원 공간으로 이동하는 과정에 여러 해석과 상상의 가능성이
존재함을 알 수 있다. 물론 그림들이 이미 공간의 특성을 암시하고 있는
것이 사실이지만 르 코르뷔지에의 그림을 엇갈린 사선으로, 피카소의
그림을 평행 나열로 얼마든지 만들 수 있다. 또한 색 조각들은 면이
아니라 부피를 가진 기다란 형태일 수도 있다. 뒤로 수 킬로미터를 갈
수도 있다. 가는 도중에 크게 휘어질 수도, 사라졌다 다시 나타날 수도
있다. 그림 속 색 조각들이 우리가 익숙한 사물의 일부라는 편견을
깬다면 무한한 자유와 상상이 펼쳐질 것이다. 2차원 평면 뒤에는
엄청난 3차원 공간이 숨어 있는 것이다! 비록 학교에서 이루어지는 공간
조형 연습이지만 창의적으로 공간을 상상할 수 있게 한다는 측면에서
우리에게 많은 점을 시사한다.

이번에는 하나의 드로잉 속에서 2차원과 3차원, 그리고 그 너머의
차원까지도 상상할 수 있게 하는 작품을 살펴보자.
다니엘 리베스킨트Daniel Libeskind는 건축물의 혼란스러운 형태와

날카로운 사선 모양 때문에 일명 '해체주의 건축가'로 알려져 있다. 대표작으로는 베를린의 유대인 박물관Jewish Museum Berlin이 있다. 독일 통일 전 동·서 베를린의 역사적 공간들이 위치한 축을 바탕으로 설계된 유대인 박물관의 건축 형태 역시 접히고 잘리고 꺾여 있다. 이러한 복잡한 기하학은 독일의 역사적인 상처를 상징하기도 하지만 박물관 설계 훨씬 이전부터 리베스킨트가 지속적으로 시도해온 것이다. 그는 1979년 〈마이크로메가스Micromegas〉라는 제목의 드로잉을 선보였다.

하얀 종이에 흑백선으로만 그린 드로잉에는 엄청나게 복잡한 기하학 조각들이 얽히고 설켜 있다. 보고 있으면 현기증이 날 정도이다. 그런데 그림의 아무 부분이나 골라 천천히 따라가보면 재미있는 현상이 나타난다. 분명 2차원 평면 위의 선이었던 부분이 어느새 3차원의 형상이 된다. 형상은 종이 뒤로 들어갔다가 다시 나왔다가 한다. 선을 따라가다

보면 어느덧 선은 형상이 아니라 배경을 이루는 빈 공간의 일부로 변해 있다. 선, 면, 공간은 정교하고 교묘하게 연결되어 있어 논리적으로 이해 가능한 부분과 이해 불가능한 부분이 교차한다. 2차원과 3차원, 그리고 (비논리적인 부분을 만약 4차원이라고 부른다면) 4차원까지 하나의 드로잉에 존재하는 것이다. 리베스킨트는 〈마이크로메가스〉에 대하여 다음과 같이 말했다.

건축 드로잉은 그것의 한계에 항상 도전할 수 있고, 목적을 증명할 수 있고, 특정한 역사의 회복이기 때문에 미래의 가능성을 열어주는 전망이다. 언제든지 드로잉은 어떤 물체의 그림자보다, 선들의 집합보다, 관습의 타성에서 후퇴하는 것보다 더 중요하다.[7]

리베스킨트는 드로잉이 무언가를 '재현'하는 것을 강하게 거부하고 그 자체로 하나의 세계를 가지기를 바란다. 단지 평면인 종이 위에 그려졌을

뿐이지, 드로잉이 담고 있는 세계와 그것을 감상하는 사람의 상상까지 평면이 되어야 할 필요는 없다. 오히려 매체가 2차원 평면에 머물러 있기 때문에 역설적으로 우리는 또 다른 차원으로, '미래의 가능성'으로 떠날 수 있다.

르 코르뷔지에와 피카소의 그림을 바탕으로 한 작업이 2차원 평면에서 3차원 공간을 상상하는 실험이었다면, 리베스킨트의 드로잉은 하나의 매체에 여러 차원이 통합된 '드로잉 아닌 드로잉', '2차원 아닌 2차원'이라고 할 수 있다.

다니엘 리베스킨트,
〈마이크로메가스〉 부분

05

3차원의
한계를
넘어

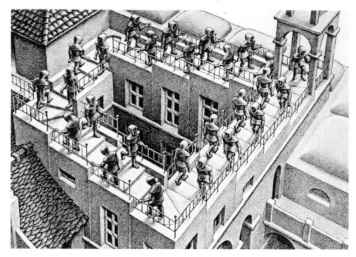

마우리츠 코르넬리스 에셔,
〈오르내리기〉

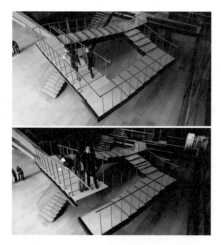

크리스토퍼 놀란 감독의 영화
〈인셉션〉의 한 장면

앞 꼭지에서 2차원에서 3차원으로의 전환을 다루었다면 이번에는
3차원에서 그 너머 차원으로의 이동을 살펴보자.

4차원이라고 이야기하지 않고 굳이 '그 너머'의 차원이라고 말한 이유는
3차원 이상이 되면 숫자가 큰 의미를 지니지 못하기 때문이다. 4, 5,
6… 차원을 논리적으로 계속 만들어갈 수는 있으나 건축과 미술에서는
일부러 수학적 차원을 이야기하지 않는 이상 별 의미가 없다.

먼저 3차원 형태와 공간의 한계를 파악해보자. 3차원의 한계를 명확히
아는 것은 역설적으로 3차원을 넘어서는 가능성을 상상하는 데
많은 도움을 준다. 미술에는 3차원 공간 구조로는 구현할 수 없지만
2차원적으로는 표현 가능한 사례들이 있다. 그 대표적인 작품이
마우리츠 코르넬리스 에셔Maurits Cornelis Escher의 공간 환영 회화들이다.

1960년 작품 〈오르내리기Ascending and Descending〉는 일명 '무한 계단'
혹은 '펜로즈Penrose 계단''으로 잘 알려져 있다. 계단을 따라가면 분명
끝이 나와야 하는데 다시 처음으로 돌아오며 무한히 돌고 돈다. 에셔의
초현실주의Surrealism 그림들은 현실과 가상의 경계에 질문을 던지며
풍부한 상상을 불러일으키고 후대의 예술가들에게 큰 영향을 주었다.

에셔의 계단을 실제 구축물로 만들려고 시도한 경우가 있다.
〈인셉션Inception〉, 〈인터스텔라Interstellar〉 등 다양한 실험적 영화를 선보인
크리스토퍼 놀란Christopher Nolan 감독은 〈인셉션〉의 한 장면을 위해 펜로즈
계단을 직접 만들어보았다. 사진에서처럼 한 지점에서 계단을 바라보면

· 영국의 수학자 라이오넬 펜로즈Lionel Penrose가 제안한 불가능 계단의 개념으로
 1959년에 발표되었다. 이에 영향을 받은 에셔는 다음 해에 회화 작품 〈오르내리기〉를
 그렸다.

완벽하게 에서의 그림과 똑같아 보인다. 하지만 그 지점을 벗어나면 연속하지 않는 계단임을 이내 알 수 있다. 놀란은 어떻게 해도 에서의 계단을 사람이 걸어다닐 수 있는 형상으로 만드는 일이 불가능함을 발견했다. 2차원으로 표현되는 상상과 3차원 형태의 현실 사이에 괴리가 있는 것이다.

그러면 누군가는 '클라인 병Klein bottle'을 떠올리며 이 계단이 실제로 만들어지지 않았을까 하고 물을 수 있다. '클라인 병'은 1882년 독일의 수학자 펠릭스 클라인Felix Klein이 고안한 4차원 개념으로, 안과 밖의 구분이 사라지는 역설이 하나의 도형에 존재한다. 사진 속 개념도에서

외부 표면의 한 지점을 골라 아무 방향으로나 따라가다보면 어느새 병의 내부로 들어갔다가 다시 외부로 나오는 것을 알 수 있다. 클라인 병에서는 안과 밖이 무한 순환한다.

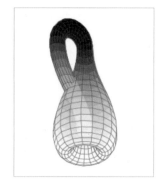

'클라인 병' 개념도

**'클라인 병' 개념도를 유리로
만든 조형물**

그런데 이 개념도를 실제 유리병으로 만든 사례들이 있다. 사진에는 클라인 병이 정말로 구현된 것처럼 보인다. 하지만 이는 클라인 병처럼 보이는 일반 유리병일 뿐이다. 자세히 들여다보자. 구부러진 손잡이 부분이 병의 표면을 뚫고 들어가는 지점이 있는데 여기에는 미세하게 둥근 유리 접합이 있다. 손잡이의 표면을 따라 내려가면 병의 내부로 '뚫고' 들어가야 하는데 그렇지 않고 접합 부분을 따라 계속 병의 바깥만 겉돈다. 외부는 계속

외부면이고, 내부는 계속 내부면이다.

어렵게 들리지만 유리병 표면에 개미 한 마리가 기어다닌다고 생각하면
쉽다. 개미는 접합 부분을 뚫고 들어갈 수 없다. 물론 바닥의 구멍에서
손잡이 안으로 들어갈 수는 있겠지만 그렇더라도 개념도처럼 손잡이
접합 부분에서 밖으로 빠져나오지 못하고 다시 바닥의 구멍으로
돌아나와야 한다. 유리병의 재료인 유리의 두께는 아무리 얇더라도
외부면과 내부면 사이에 부피감을 형성하기 때문에 면이 아니라 이미
3차원 물체이다. 이러한 재료와 물체의 한계 때문에 개념과 현실 사이에
괴리가 생긴다. 유리병은 클라인 병이 아니라 그렇게 보이는 병일
뿐이다.

건축에서도 현실의 3차원 공간에서는 불가능한 주제를 디자인
아이디어로 삼는 경우가 있다. 네덜란드 건축사무소 유엔스튜디오UN
Studio는 1998년 암스테르담 인근에 '뫼비우스 주택Möbius House'을
완공했다. 이름에서 보는 것처럼 뫼비우스의 띠가 작품 주제였다. 이미
우리는 앞에서 뫼비우스 띠나 클라인 병과 같은 4차원 구조가 3차원
공간에서 실현 불가능함을 살펴보았다. 그러면 이번 사례에서도 뻔한
것 아닌가. 결론부터 이야기하면 뫼비우스 주택에서 뫼비우스의 띠는
실현되지 않았다. 건축가들도 이미 그것을 알고 있었다. 그럼에도
불구하고 이 프로젝트에서 중요한 점은 건축가들이 뫼비우스 띠라는
추상적 개념을 어떻게 건축적으로 해석하고, 공간적으로 구현했는가
하는 것이다.

유엔스튜디오는 1993년 주택 설계를 의뢰받았을 때 건축주 부부의 서로
다른 라이프 스타일에 주목했다. 부부는 예술가와 작가였는데 작업
내용도 다르고 활동 시간대도 달랐다. 독립적인 개인 공간도 필요했고

129

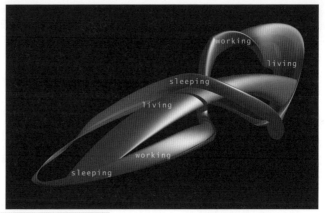

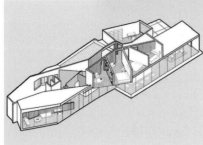

유엔스튜디오,
뫼비우스 하우스의
이미지 다이어그램

뫼비우스 하우스의
입체 공간 구성도

동시에 부부로서의 공동 공간도 필요했다. 시간과 공간의 측면에서
'분리'와 '통합'이 충족돼야 했던 것이다.

건축가들은 부부의 독특한 라이프 스타일을 뫼비우스 띠의 개념으로
정리했다. 뫼비우스 띠가 서로 다른 방향으로 나아가다가 휘어지고 한
지점에서 꼬이며 만나듯이, 각자의 공간이 다른 방향으로 펼쳐지다가
특정 부분에서 다시 만나도록 설계한 것이다. 위에 제시된 두 이미지에서
볼 수 있듯이, 매끈하고 부드러운 공간 이미지 속에서 개인과 공동의
영역은 분리되었다가 다시 만난다.

엄밀히 말하면 이 작품에서 뫼비우스의 띠는 '은유隱喩, metaphor'로
작용했다. 이미지 다이어그램은 뫼비우스 띠처럼 보이지만 어디까지나

이미지일 뿐이다. 실제로 지어진 주택을 보면, 양쪽에 계단이 있는 복층 주택의 모습이다. 부드럽게 연속될 것 같은 주거 공간 내부(특히 2층)는 복도와 칸막이벽 들로 나뉘어 있다.

여기서 우리가 해야할 일은 이 주택이 얼마나 뫼비우스 띠와 닮은가를 조사하는 것이 아니다. 그것은 어차피 불가능한 일이다. 휘어진 거푸집을 만들고 콘크리트를 타설打設, 콘크리트를 부어 넣음하여 뫼비우스 띠와 똑같은 모양의 집을 지을 수는 있다. 하지만 그렇다고 해서 주거 공간과 그 안에서의 삶이 뫼비우스 띠에서의 그것과 같을 수는 없다. 우리는 뫼비우스 띠 위를 무중력 상태로 걸을 수 없기 때문이다. 핵심은 뫼비우스의 띠가 '은유적 개념', '공간의 이미지'로 작품에 적용되었다는 점이다.

그렇다면 건축 공간은 더 이상 3차원의 한계를 극복할 수 없단 말인가. 역설적으로 3차원의 한계는 3차원을 극복할 수 있는 가능성을 열어준다. 물질적 형태를 활용해 차원의 극복을 시도하는 일은 영원히 따라잡을 수 없는 목표물을 좇는 것과 같다. 하지만 다른 방법을 사용하면 새로운 차원이 열리기 시작한다.

06

인간,
또 다른
차원을
열다

이탈리아 토리노Torino의 구도심.

밝은 미색 외관을 가진 토리노 왕궁Palazzo Reale di Torino 옆에는 17세기에
지어진 바로크 예배당이 있다. '옆'이라기보다 왕궁과 예배당이 하나로
연결되어 있다. 얼마나 중요한 예배당이기에 궁전에 붙여 지었을까?

예배당은 저명한 바로크 건축가 구아리노 구아리니Guarino Guarini가 설계한
건물로 예수의 장례식 때 사용한 것으로 알려진 수의Sindone di Torino를
안치하고 있다. 그래서 건물 이름도 '카펠라 델라 사크라 신도네Cappella
della Sacra Sindone', 즉 '성스러운 수의를 모신 예배당'이다. 비록
과학적인 정밀 감식을 통해 수의가 예수의 것이 아닌 중세에 만들어진
것임이 밝혀졌지만, 진품 여부를 떠나 지금까지 얼마나 소중하게
다루어져왔는지 상상이 간다.

광장에서 대성당을 지나 예배당으로 들어서면 좁고 어둑한 원형 공간이
나타난다. 가운데 안치된 제단의 위쪽에는 영롱한 빛이 부서져내린다.
시선을 옮기면 돔dome 천장이 복잡한 기하학 패턴을 따라 위를 향해
끝없이 올라간다. 원형 돔이 시작되는 부분까지는 어느 정도 높이를
짐작할 수 있지만 그 위쪽, 다시 그 위쪽의 돔 구조물들과 가장
꼭대기에서 빛나는 오렌지색 형상은 얼마나 높은 곳에 있는지 정확하게
파악하기 어렵다. 그 효과가 빛에 의한 것인지, 색채에 의한 것인지조차
헷갈린다.

가만히 들여다보고 있으면 돔 내부의 빛과 그림자가 계속 변하고 있음을
알 수 있다. 태양과 하늘에서 나타나는 대기 현상의 변화가 그대로
전해진다. 때로는 빛과 음영이 서서히 부드럽게 교차하고, 때로는 갑자기
변화무쌍한 모습을 드러내기도 한다. 사실 이러한 광경을 오래 지켜보고
있기는 힘들다. 목을 거의 90도로 꺾어야 하기 때문이다. 두 발에 의지한

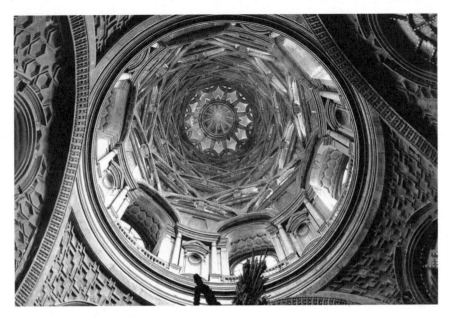

구아리노 구아리니,
카펠라 델라 사크라 신도네의
돔 내부

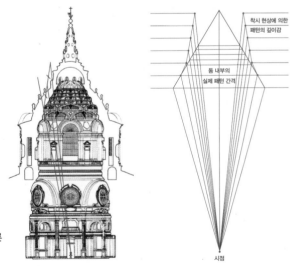

카펠라 델라 사크라 신도네의
단면도에 나타난 기하학
패턴(왼쪽)과 착시 현상에 따른
깊이감 분석도(오른쪽)

몸은 균형을 잡기 힘들고 돔의 깊이감은 더욱 신비롭게 느껴진다. 예배당은 사진에서 보는 것과 달리 실제로는 그리 크지 않다. 하지만 예배당 안에서 위로 올려다본 풍경은 건축물의 실제 높이보다 훨씬 높게 느껴진다. 마치 하늘에 닿을 듯한 느낌을 준다. 돔 내부에 적용된 기하학 패턴, 빛, 그림자가 통합되어 착시 현상을 일으키기 때문이다. 구아리니를 비롯한 바로크 건축가들은 컴퓨터가 없던 몇 백 년 전에도 3차원의 건축 형태를 극복하는 방법을 정확하게 알고 있었다. 바로 감각과 지각을 통한 공간의 현상적 체험이다. 이는 1차원이나 2차원에서는 불가능하다. 실제 공간인 3차원에서만 가능한 현상이고, 오감과 몸으로 체득하는 경험이기 때문이다.

카펠라 델라 신도네의 단면도와 분석도에는 착시 현상이 어떻게 이루어지는지 나타나 있다. 돔 상부로 갈수록 구조물의 기하학 패턴이 실제로는 점점 작아지는데 우리의 시각은 동일한 크기의 패턴이 반복되고 있다는 착각을 일으킨다. 이러한 효과 때문에 더 높은 상승감과 깊이감을 느끼게 되는 것이다. 여기에 몽롱하게 아른거리는 빛과 그림자, 공간을 울리는 소리, 비현실적인 돌의 무게감 등이 더해져 속세를 벗어난 초월적 감정이 극대화된다.

3차원 세계의 한계를 넘어서는 것은 동서고금을 막론하고 인류의 영원한 숙제였다. 이러한 노력은 서양의 전통적 기독교 건축에서는 주로 수직적 상승감으로 발현됐지만, 그 외의 문화에서는 다른 방식으로 차원의 한계를 극복하려 했다. 공간의 현상적 체험을 통한 차원 극복의 시도는 시대를 초월하여 현대건축에서도 끊임없이 이어지고 있다. 특히 초월성을 추구하는 종교 건축에서는 더 말할 나위가 없다.

건축계의 노벨상이라 불리는 프리츠커상Pritzker Architectural Prize을 수상한

스위스 건축가 페터 춤토어Peter Zumthor는 다음과 같이 말한 적 있다.

삶과 감각적으로 연결된 건물을 짓기 위해서는 형태form와
구축construction을 넘어서는 이면의 (차원을) 숙고해야 한다.[8]

건축의 물리적 한계를 넘어서야 한다는 철학은 춤토어의 여러
프로젝트에서 실현되었다. 2007년 독일 쾰른 인근에 지어진 작은 채플은
춤토어 철학의 진수를 보여준다.

'브루더 클라우스 필드 채플Bruder Klaus Field Chapel'은 15세기에 살았던
클라우스 수도사Bruder Klaus를 기리기 위한 건물이다. 밀밭 가운데 서 있는
채플은 워낙 작아서 자동차 접근로에서도 잘 보이지 않는다. 춤토어는
이 건물을 독특한 방식으로 짓기 원했다. 보통 건축가들은 완성된
공간과 형태에 관심을 기울이는데 춤토어는 짓는 방법에도 혼신의 힘을
쏟았다. 콘크리트로 건물을 만들기 위해서는 거푸집이 필요하다. 원하는
모양으로 콘크리트를 굳힌 다음 떼어내는 틀이다. 춤토어는 내부 공간을
형성하는 부분에 소나무를 엮어 짠 원뿔 모양 거푸집을 만들었다. 건물의
외부는 수직으로 단순히 올라간 형태로 지었다. 턱없이 적은 예산 때문에
온 마을 사람들이 힘을 합쳤다. 흙을 섞은 콘크리트를 몇 십 센티미터씩
차례로 타설했다. 마지막으로 건물 내부에 만든 거푸집을 떼내야 채플이
완성되는데, 춤토어는 나무 거푸집을 태워버리는 방법을 선택했다.
천천히 연소된 소나무들은 허공 속으로 사라져갔다. 채플 내부 벽면에는
소나무 줄기의 울퉁불퉁한 흔적과 탄 냄새가 고스란히 남았다.

농작물 잔해나 나무 줄기 등을 집 모양으로 만들고 태워버리는 의식은
원래 북유럽 지방에서 종종 발견되는 전통 풍습이다. 이러한 의식을 통해
악귀를 물리치고 다음 해의 풍요를 기원한다. 브루더 클라우스 필드

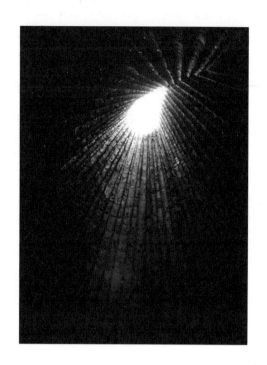

페터 춤토어,
브루더 클라우스 필드 채플,
건물 내부에서 올려다본 모습

브루더 클라우스 필드 채플,
진입로에서 바라본 풍경

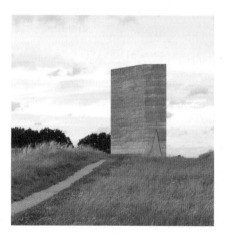

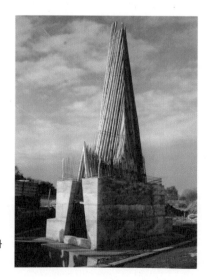

브루더 클라우스 필드 채플
공사 당시의 소나무 거푸집과
콘크리트 타설 모습

채플 역시 이러한 풍습처럼 경건하게 지어졌다. 채플 내부는 침묵의
수도자처럼 서 있는 외관과 무척 다르다. 바깥에서 건물의 내부는 전혀
짐작되지 않는다. 삼각형 철문을 열고 안으로 들어가면 공간은 부드럽게
휘어지고 이내 시선이 상부로 향한다. 어둠 속에서 112개의 소나무
줄기들이 마치 합창을 하듯 하늘을 향해 모여 있다. 밝은 빛 아래 서로
머리를 맞대고 있는 성자들 같다. 이곳에서도 정확한 높이를 인지하기
힘들다. 빛과 어둠의 강렬한 대비와 원뿔 공간이 만드는 긴장감이
수학적인 3차원 형태를 의미 없게 만든다. 여기에 나무 탄 냄새, 건물
안으로 들어오는 빗방울과 바람 소리는 세상 속에 또 다른 세상, 차원
속에 또 다른 차원을 만든다. 핀란드 건축학자 유하니 팔라스마Juhani
Pallasmaa가 한 말이 떠오른다.

> 기억에 남는 건축의 경험 속에서 공간, 물질, 시간은 하나의 단일한
> 차원으로 융합되어 우리의 의식을 관통하는 존재의 기본적 실체로
> 합쳐진다. 우리는 우리 자신을 이러한 공간, 이러한 장소, 이러한
> 순간들과 동일시한다. 그리고 이러한 차원들은 우리 존재의 가장
> 중요한 구성요소가 된다. [9]

이제 차원은 더 이상 별개로 독립된, 데카르트의 3차원 공간 체계에
머무르지 않는다. 공간, 인간, 시간은 하나로 통합되어 존재의 근원적
경험이 된다.

이번 장에서 살펴본 작품들은 모두 고유한 방식으로 물리적, 수학적
차원의 한계를 극복하려고 했다. 마타-클락은 경제적 효율과 단순
기능만을 위해 지어진 건축과 도시의 공간에 칼을 대고 구멍을 냄으로써
'틈'이 열리게 했다. 그가 만든 공간의 틈은 건축의 틈이 아니라 그가 말한

첫번째 목적(심리적 변화를 일으키기 위함)처럼 '우리 인식의 틈'이었다.
헤더윅의 프로젝트는 마타-클락의 것과는 창작의 배경과 취지가
다르지만 주어진 건축 상황 속에서 이면의 또 다른 차원을 드러낸다는
점에서는 비슷하다. 마타-클락의 일시적인 설치 작품과 달리 실제로
기능을 수행하는 건축 공간이라는 점이 특징이다. 2차원 평면에서
3차원 공간을 상상하는 공간 조형 연습에서는 두 차원 사이를 오가는
과정 속에도 수많은 해석과 창조의 다양성이 존재한다는 사실을 알 수
있었다. 우리는 얼마든지 이러한 숨은 과정 속에 개입할 수 있는 것이다.
마지막으로 살펴본 카펠라 델라 사크라 신도네와 브루더 클라우스 필드
채플에서는 현상적 공간 체험에 의하여 건축적 한계가 극복되는 경험의
깊이를 보았다.

결국 이 모든 차원 이야기의 핵심에는 우리, 즉 인간이 있다. 우리와
별개로 존재한다고 인식되는 물리적, 수학적, 개념적 차원의 한계를 넘어
인간화된 차원, 무궁무진한 삶의 기억과 상상이 합쳐진 그 고유한 세계를
어떻게 만들 수 있는가가 핵심이다. 물리적이고 개념적인 차원이 반드시
기준은 아니다. 그들은 세계를 이해하고 창조하는 데 큰 도움을 준다.
하지만 그들은 절대 진리도 아니고 실제로 존재하는 세계도 아니다.
우리가 목표로 삼아야 하는 것은 주어진 형식에 머물지 않고 우리만의
차원, 새로운 차원이 언제든지 열릴 수 있도록 그 가능성의 문을 열어두는
것이다.

Chapter
4

행위

01

예술가들이
드나드는
호텔의
모습은

'호텔 프로 포르마Hotel Pro Forma'.

1985년 덴마크에서 결성된 전위적인 예술 집단이다. 이 이름에는
'호텔'이라는 단어가 들어가 있어 숙박업소로 오해 받기도 한다. 그런데
정확히 따지면 '젊은 예술가 거주 프로그램Artists-in-residence'도 포함돼
있으므로 호텔이 아니라고 하기에도 애매하다.

2000년 호텔 프로 포르마는 극장, 전시장, 호텔이 섞인 복합 문화 거주
공간을 주제로 국제 건축 설계 공모전을 개최하였다. 공모전은 두 단계로
나누어 치러졌는데 주로 아이디어를 심사하는 1차 공모전에서 뉴욕의
젊은 건축가 그룹 '엔아키텍츠nArchitects'가 1등상을 차지하였다.

보통 호텔을 떠올려보면 생각나는 이미지가 있다. 1층 입구에는 유니폼을
입고 모자를 쓴 도어맨이 도착하는 차의 문을 열어주고, 안으로 들어가면
샹들리에가 환하게 켜진 로비와 라운지가 나타난다. 한 층 위나 아래에는
레스토랑과 바가 위치한다. 열쇠를 받아 엘리베이터를 타고 위층으로
올라가면 객실이 나온다. 제일 꼭대기 층에는 보통 생음악이 흘러나오는
스카이라운지가 있다.

도심의 호텔은 대부분 이러한 공간 구성 체계를 크게 벗어나지 않는다.
디자인 스타일은 호텔마다 다를 수 있다. 흰색 톤의 미니멀minimal
디자인, 화려한 색상의 키치kitsch 디자인, 아니면 중후한 분위기의
앤티크antique 스타일일 수도 있다. 하지만 공간 구성은 별반 다르지
않다. 지상층에 로비, 상부층에 객실, 하부층에 서비스 시설을 배치한다.
이것이 일반적인 호텔의 공간과 기능 구성 체계다. 이를 도식으로 만든
다이어그램에는 기능별로 필요한 면적이 표시되어 있으며, 호텔의 단면
구성도라고 보아도 무방하다. [1-1]

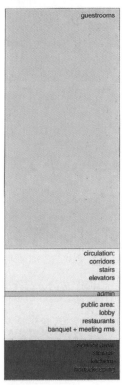

하늘색: 로비 등의 공용 공간
분홍색: 객실
빨간색: 서비스 시설

[1-1]
엔아키텍츠, '호텔 프로 포르마'
공모전 수상작. 다양한 기능의
구성을 보여주는 다이어그램.
일반적인 호텔(왼쪽)과
계획안(오른쪽)

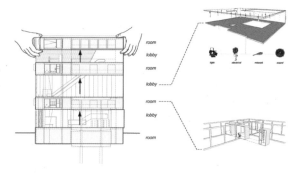

[1-2]
일반적인 호텔(왼쪽)과 호텔
프로 포르마(가운데)의 단면 공간
구성 비교 다이어그램

그런데 그림 [1-1]의 오른쪽을 보면 무척 다르다. 객실, 로비, 레스토랑, 공용 시설, 관리 시설, 청소, 주방 등 서비스 시설이 잘게 나누어져 전체 공간에 퍼져 있다. 평면도라고 보기에도, 단면도라고 보기에도 이상하다. 객실 바로 옆에 주방과 청소 시설이 있는가 하면 극장이나 카페가 그 자리를 차지하고 있다.

엔아키텍츠는 공모전을 통해 완전히 새로운 호텔을 제안했다. 건축가 에릭 번지Eric Bunge와 미미 황Mimi Hoang은 건축주인 호텔 프로 포르마 예술 그룹이 보여준 구체적인 활동에 주목하였다. 이 그룹은 젊은 아티스트들을 초청하여 실험적인 공연과 설치미술을 중심으로 다양한 장르의 예술 활동을 벌인다. 장르의 경계를 허물고 시각·청각·행위 예술이 한데 어우러진 복합 프로젝트를 선보인다. 심지어 그들은 무엇이 예술이고 무엇이 예술이 아닌가에 대한 질문도 던진다.

145

이러한 상황에서 복합 문화 공간으로서의 호텔 디자인은 당연히 독특해질 수밖에 없다. 그런데 그것이 말처럼 쉽지는 않다. 기존 호텔이 가진 고정관념, 특히 객실 영역, 공용 영역, 관리 영역의 구분을 없애는 것은 사실 무척 어려운 일이다. 최근에는 여러 도시에서 실험적인 호텔 디자인이 다수 선보이고 있지만 각 영역의 구분 자체를 없애는 경우는 보기 힘들다. 하지만 엔아키텍츠는 과감하게 경계를 허물었고, 무엇보다 객실의 의미까지도 새롭게 파헤쳤다.

우선 그들은 지상층-로비, 상부층-객실의 상하 관계를 바꾸었다. 계획안 단면도의 가운데 그림을 를 보면 로비를 3개 층으로 분리하여 객실 층 사이사이에 샌드위치처럼 배치하였다.[1-2] 여기에는 두 가지 이유가 있다. 하나는 이 프로젝트에서는 로비가 단순히 체크인, 체크아웃만 하는 공간이 아니라 전시와 공연이 함께 벌어지는 다목적 공간의 특성을

지닌다. 다른 하나는 객실에 머무는 아티스트들이 로비에서 자유롭게
예술 작업을 펼치며 사적, 공적 영역을 조정할 수 있다는 점이다. 심지어
객실 안에서도 아티스트들은 가변 구조를 활용해 자신의 작업 과정이나
결과를 전시할 수도 있다. 객실이 하나의 전시장이 되는 것이다. 건물
전체가 갤러리, 공연장, 카페인 동시에 숙박 시설인 셈이다.

이렇게 되면 예술가/호텔 투숙자와 관람자/행인 사이에 복잡한
관계가 형성된다. 누가 어디까지 들어갈 수 있는지가 문제될 수 있기
때문이다. 공간을 효율적으로 관리해야 하는 입장에서 이 호텔 계획안은
관리자에게 악몽으로 다가올 것이다. 그러나 건축가들은 이마저도 예술
창작과 예술 경험의 관점에서 풀어냈다. 어디까지 각각 전시, 공연, 사적
영역으로 설정할지를 운영진과 아티스트들이 협의하여 정하고 이를
디지털 네트워크로 만들어 관리한다는 계획이다. 영역 간의 관계는 작품
주제와 일정에 따라 융통성 있게 바뀐다. 여기서 관람자/행인은 그저
수동적인 역할만 하지 않고 관람패스를 구매함으로써, 혹은 아티스트의
작업에 직접 참여함으로써 적극적으로 공간과 예술에 개입한다.
창작자와 감상자 사이의 경계도 흐려진다. 엔아키텍츠는 다음과 같이
말했다.

이 건물은 미래의 예술 형태를 지향하며 호텔과 전시 기능을 동시에 가진 기관의 특수하고 융통성을 가진 요구 사항을 균형 있게 담는다. [⋯] 게스트 아티스트와 행인 들은 예술 프로그램, 머무는 시간, 서비스 수준을 자유롭게 설정한다. [⋯] 호텔과 예술(퍼포먼스)의 결합은 명확함에서 불명확함에 이르는 적응 가능성의 스펙트럼을 수용한다.[1]

호텔 프로 포르마는 두 가지 점에서 시사하는 바가 크다. 첫째, 주어진 기능과 콘텐츠를 깊이 파고들어갔다는 점이다. 로비, 객실, 외관을 어떤 모양으로 디자인하느냐가 아니라 그곳에서 '어떤 일이 벌어지는가', '어떤 일이 벌어질 수 있는가'에 집중했다. 다른 호텔에서는 볼 수 없는, 이 호텔만이 가진 특수한 상황 속에서 각종 활동과 세세한 행위를 탐구함으로써 기존에 없던 새로운 공간으로서의 호텔 설계가 가능했다. 둘째, 호텔 내의 공간 구성과 사람들의 활동을 경험하는 일이 예술 체험으로 이어지도록 만들었다. 이는 주최측이 공모전을 통해 얻고자 한 궁극적 목표였다. 거주와 예술의 결합, 그리고 그 사이에 존재하는 무수히 다양하고 불명확한 창조적 활동들은 호텔 프로 포르마 그룹이 추구하는 '미래의 예술 형태'이기 때문이다.

02

우리
가족이
사는
유연한 집

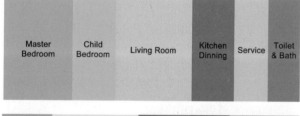

[1-1]
방 2개를 가진 소형 아파트의
프로그램 배분표

| Master Bedroom | Child Bedroom | Living Room | Kitchen Dinning | Service | Toilet & Bath |

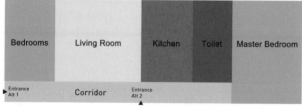

[1-2]
위의 프로그램 사각형을
직선 공간에 나열하여 만든
주거 공간 구성도

| Bedrooms | Living Room | Kitchen | Toilet | Master Bedroom |

Entrance Alt 1 Corridor Entrance Alt 2

건축에서는 '프로그램program'이라는 말을 자주 쓴다.
간단히 말하자면, 필요한 기능을 정리한 목록을 의미한다.
건축뿐만 아니라 여러 분야에서 이 단어를 사용한다. 음악에서는 연주할
곡을 순서대로 적은 표를, 컴퓨터에서는 무언가를 실행시키기 위한
명령어 체계를 뜻한다. 국어사전에도 '진행 계획이나 순서', '연극이나
방송 따위의 진행 차례나 진행 목록'이라고 나와 있다.[2]

많은 영어 단어가 그렇듯 프로그램은 고대 그리스어
'프로그라마programma'에서 유래하였다. '프로pro-'와 '그램gram'이 결합한
단어로 전자는 '먼저', '선행된', '앞에 있는'이라는 뜻이고, 후자는
'그리다', '새기다'를 의미한다. 그러므로 프로그램은 '먼저 새기거나
그려진 것'이라 볼 수 있다.

건축가가 건물을 설계할 때는 보통 건축주가 미리 프로그램을 정리해서
알려주거나, 필요한 기능과 공간을 설명해주면 건축가가 이를
체계화하여 프로그램 차트를 만든다. 이때 만들어지는 프로그램은 아직
공간을 설계하기 이전에 기본적인 기능을 적은 목록 정도라고 보면 된다.
그런데 프로그램이 건축 공간으로 변화하는 과정 속에는 놀라운 비밀이,
때로는 오류가 숨어 있다.

2003년에 열린 《DBEWDesign Beyond East and West 국제디자인공모전》의
주제는 '맞벌이 부부와 한 명의 어린 자녀가 있는 가정을 위한 집합주택
실내 설계'였다. 일반적으로 가족 구성원 3명이 거주하는 집은 그리 크지
않다. 공모전 주최 측도 평범한 규모의 아파트 내부를 새로운 관점으로
설계하기를 요구했다.

설계에 참고한 당시 문헌의 대부분은 3인 가족이 생활하기 위해서는 안방,

149

아이방, 거실, 부엌, 화장실/욕실 등이 필요하다고 안내했다. [1-1] 일본식 용어로는 2LDK 혹은 2LK(D)가 된다.(L은 거실Living room, D는 식당Dining room, K는 부엌Kitchen) 이를 수평으로 나열하여 대략 평면을 짜보니 그림처럼 되었다. [1-2] 흥미로운 점은 거의 동일한 평면을 가진 아파트가 실제로 런던 도심에 존재한다는 사실이었다.

그런데 공모전 주제인 '맞벌이 부부와 한 명의 어린 자녀가 있는 가정'의 생활상을 조사해보니 참고문헌이 제시하는 모범적 프로그램 구성과 상당한 괴리가 있음을 발견했다. 우선 일체의 건축 평면이나 공간은 접어두고 순수하게 가족의 생활 패턴만 조사해보았다. 당시의 연구는 런던에서 진행됐지만 서울을 비롯한 다른 도시에서의 상황도 비슷하다는 결론을 내렸다. 평일에 온 가족이 모이는 시간은 주로 아침과 저녁 시간대였다. 낮에 맞벌이 부부는 직장에, 어린이는 어린이집이나 유치원에 갔다. 주말에는 가족이 대체로 집에 머무는 시간이 많고 밀린 집안일을 소화해야 했다. 물론 나들이를 하거나 외식을 즐기는 경우도 많았다. 아이들은 대부분 집 안에서 즐겨 놀았고, 숨바꼭질을 비롯한 다양한 놀이를 하며 부모와 함께 시간을 보내고 싶어 했다.

참고문헌이 제안하는 '안방, 아이방, 거실, 부엌, 화장실/욕실'의 프로그램 구성은 '맞벌이 부부와 한 명의 어린 자녀가 있는 가정'의 풍부한 삶의 이야기를 충족시켜주지 못했다. 예를 들어 욕실에서는 빨리 씻고 나오기만 하는 것이 아니라 아이가 따뜻한 물 속에서 한참 놀 수도 있고, 엄마와 아빠는 그 옆에서 부엌일을 하며 대화를 나눌 수도 있다. 하지만 욕실, 주방의 사방이 벽으로 막혀버리면 이러한 행위의 가능성은 원천적으로 차단된다. 아이방과 거실 사이도 마찬가지다. 나이가 어린 아이가 있는 집에서는 고정벽들이 그다지 중요치 않다. 청소년기에는 독립된 공간이 필요하지만 그건 나중 일이다.

문제는 참고문헌들이 제시하는 '안방, 아이방, 거실, 부엌, 화장실/
욕실' 기능이 은연중에 닫힌 사각형의 공간들로 변해버리고, 이들을
동선에 맞게 구성하면 어느새 평면도가 결정되어 버린다는 사실이다.
어디까지나 필요한 기능을 가진 공간을 제시했을 뿐인데 반드시 이렇게
설계해야만 하는 것으로, 하나의 고정관념으로 자리 잡아 버리는 것이다.
모든 공간에서는 그 안에서 실제로 하는 활동과 행위가 가장 중요하다.
안방, 아이방, 거실, 주방… 등으로 이름 붙여진 천편일률적인 모습은
의미를 가지지 못한다.

이러한 생각을 바탕으로 공모전 계획안에서는 모든 벽을 없애 보았다.
놀라운 변화가 일어났다. 아파트 내부가 하나의 놀이터가 되었다.
프로젝트 이름도 ‹홈 플레이Home Play›라고 지었다. 가구들은 일반
기성품을 사용하지 않고 아이가 올라타 놀기 좋은 형태로 디자인했다.
위치가 중요한 부엌은 일부러 집의 중앙에 배치했다.(그림 [2-2]의 빨간
직사각형) 온 가족이 모이는 제일 중요한 시간이 바로 식사 시간이기
때문이다. 식사를 중심으로 요리, 설거지까지 가족이 함께 할 수
있도록 배려했다. 주말에 청소와 빨래 등도 엄마, 아빠, 아이가 다 같이
놀이처럼 할 수 있도록 만들었다. 이로써 평면도의 빨간 유닛은 집안일이
이루어지는 가족 공동의 워크스테이션workstation이 된다.[2-2]

주거 내에서 사적 영역이 필요한 경우를 위해서는 가변적으로 공간을
열고 닫을 수 있는 두 가지 벽 시스템을 고안했다.[2-3] 하나는 목재로
만든 폴딩벽folding wall이고, 다른 하나는 종이와 합성섬유로 만들어
휘어지는 가변벽이다. 거주자의 기호와 상황에 따라 나무벽은 단단하고
안정적인 사적 공간을 만들 수 있다. 하지만 불필요할 때는 이를 완전히
개방하고 원하는 곳에만 유연한 소프트월soft wall을 만들 수도 있는
것이다. 실제로 20~30센티미터 정도의 두께에 종이로 만들어진 가변벽

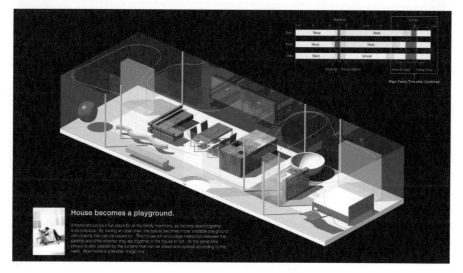

[2-1]
김종진, 〈홈 플레이〉,
DBEW 국제디자인공모전
은상 수상작

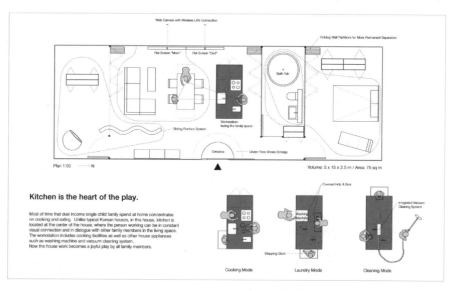

[2-2]
〈홈 플레이〉의 평면도.
열린 주거 공간과 중심에 위치한
워크스테이션

시스템은 이미 시중에 나와 있다. 하늘거리는 커튼과 달리 어느 정도의
구조를 갖추고, 방음 역할까지 한다.

지금까지 전개한 논의의 핵심은 건축디자인 과정에서 편의상 제공된,
혹은 만들어진 프로그램 목록에서 색색깔의 사각형으로 변한 박스들이
어느새 다시 평면도를 결정해버리는, 너무 단순하고 직설적인 방법이
범하는 오류에 있다. 우리는 주어진 프로그램의 각 기능 '속으로'
들어가야 한다.

'거실居室'이라는 기능이 주어졌을 때 참고문헌이 제시하는 판에
박힌 거실의 형태를 탈피하고 그 특정한 공간 안에서 과연 어떤 일이
일어나는지, 어떠한 일이 일어날 수 있는지를 면밀히 살펴보아야 한다.
그럴 때 거실은 더이상 TV와 소파가 마주보는 공간이 아니라 진정으로
가족의 다양한 활동이 '머무居'는 '방室'이 된다.

153

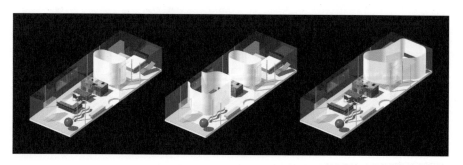

[2-3]
부드러운 가변 벽체를 활용한
사적, 공적 공간의 구성 및 변화

03
그라데이션이
필요한
공간

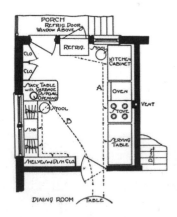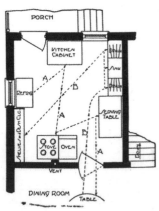

[1-1]
크리스틴 프레더릭,
『가정에서의 과학적 관리법』 중
일부

'닫힌' 프로그램 박스 안에서는 어떤 문제가 발생할까? 먼저 한 가지 밝혀둘 점이 있다. 공간의 사방이 벽으로 둘러싸였다고 해서 반드시 나쁜 것만은 아니다. 「우리를 둘러싼 경계들」에서 설명했던 내용처럼 단단한 경계로 만들어진 자기만의 공간은 개인의 실존에 있어 말할 수 없이 중요한 의미를 지닌다. 하지만 지금 이야기하고자 하는 '닫힌 박스'는 그 안에 담긴 삶과 조화를 이루지 못하는 경우다.

19세기 후반 미국의 한 철강 회사에 근무했던 프레더릭 윈즐로 테일러Frederick Winslow Taylor는 공장에서 일하는 노동자들의 작업 효율성이 무척 떨어진다고 생각했다. 그는 노동자들의 동작, 작업 동선, 협업 체계에 여러 문제가 있고, 이는 작업 시간 대비 효율성을 떨어뜨리는 원인이라고 파악했다. 테일러는 업무와 생산 공간에서 일어나는 노동 활동을 연구하고 체계적인 자료집을 만들었다. 이것이 바로 유명한 1911년작 『과학적 관리법The Principles of Scientific Management』이고, 그 바탕이 되는 이론은 일명 '테일러리즘Taylorism'이다.

155

그림은 1919년에 출간된 크리스틴 프레더릭Christine Frederick의 『가정에서의 과학적 관리법Household Engineering: Scientific Management in the Home』에 나온 내용이다.[1-1] 일반적인 주택 부엌의 평면도에 각종 주방기기의 위치를 표기했는데 왼쪽 주방과 오른쪽 주방의 두 그림은 비슷해 보이지만 전혀 다르다. 실제로 두 주방에서 요리와 서빙, 설거지를 해보면 당장 큰 차이를 느낄 수 있고, 결국에는 하나의 주방만 사용하려 할 것이다. 오른쪽 주방에서 음식을 만들어 식당 테이블까지 가는 동선 A는 식사를 마친 후 뒷정리를 하는 동선 B와 지그재그로 얽혀 있다. 만약 파티가 있어 여러 사람이 동시에 주방일을 한다면 서로 부딪힐 확률이 크다. 왼쪽 주방은 다르다. 주방기기를 작업 순서대로 깔끔하게 정리하여 A와 B의 동선이 서로 꼬일 일이 없다.

여기서 한 가지 질문을 던질 수 있다. 이는 단지 주방기기의 배치 문제 아니냐고. 그렇지 않다. 도면을 보면 창문과 가스 환기구의 위치 또한 다르다는 점을 확인할 수 있다. 작업의 효율성을 높이려는 시도가 가구 배치를 넘어 건축 설계와도 얼마든지 연계될 수 있음을 보여준다. 심지어 건물 입면도 바뀐다. 앞 꼭지에서 살펴본 (148쪽) 프로그램 배분표 [1-1]의 색 도형을 주방 평면도에 적용하면 가령 부엌은 빨간색, 식당은 노란색으로 칠할 수 있다. 그런데 오른쪽 주방이나 왼쪽 주방이나 사각형 도면을 봐서는 아무런 차이가 없다. 그림 속에 나타나는 두 주방의 가장 큰 차이인 주부가 매일 겪어야 할 불편함은 어디에도 보이지 않는다.

그림 [1-1]의 왼쪽 주방 좌측 하단에 있는 벽에는 수납장이 있는데 이를 허리 높이까지만 만들고 그 위의 공간을 비워두면 부엌과 식당 사이에 공간이 열린다.[1-2] 그러면 설거지하는 사람이 테이블에 앉은 가족과 대화를 나누는 것도 가능하고 집안 곳곳을 살필 수도 있다. 즉

156

[1-2]
[1-1]의 왼쪽 주방을 부분 변형시킨 다이어그램. 부엌의 양쪽 벽을 일부 열어 공간과 기능을 소통시킨다.

벽으로 분리되었던 두 기능이 합쳐진다. 그러면 빨간색과 노란색을 섞어 주황색 그라데이션으로 표현해야 마땅하다. 주방 위쪽에는 밖으로 나가는 작은 문이 있는데 외부 공간을 테라스 정원으로 만들면 빨간색 박스는 또 흐려져야 한다. 이렇듯 삶의 공간을 닫힌 박스로 단순하게 재단해 버리면 너무나 많은 것을 잃고 만다.

이번에는 조금 큰 규모의 사례를 살펴보자. 네덜란드 크뢸러-뮐러 미술관Kröller-Müller Museum은 아름다운 조각 정원과 빈센트 반 고흐Vincent van Gogh의 작품으로 유명하다.

크뢸러-뮐러 미술관의
구관(왼쪽)과 신관(오른쪽)

설립자 헬레네 크뢸러-뮐러Helene Kröller-Müller 여사는 고흐의 작품을
무려 280점이나 소장했었다. 미술관은 네덜란드 중부 지역에 위치한
더 호헤 벨루에De Hoge Veluwe 국립공원 안에 자리 잡고 있는데 구관은
1938년, 신관은 1977년에 지어졌다.

사진을 보면 구관과 신관은 완전히 다른 분위기임을 알 수 있다. 구관은
벨기에 디자이너이자 아르 누보Art Nouveau 양식의 대가였던 앙리 반 데
벨데Henry van de Velde가 설계했다. 외벽에 어떠한 창도 없이 어두운 벽돌로
지어 폐쇄적이고 내향적인 공간의 모습을 보여준다. 신관은 네덜란드
건축가 빔 퀴스트Wim Quist가 디자인했고, 건물에 투명 유리를 사용하여
개방적이고 외향적인 특성을 가진다.

신·구관 통합 구성도를 보면 구관은 가운데 중정中庭, 집 안의 건물과 건물 사이에
있는 마당을 중심으로 완벽하게 대칭적 공간 구성을 보이는 반면 신관은
여러 곳에서 출입이 가능하고 공간 크기도 제각각인 비대칭 구성이다.
현재의 구관 출입구는 신관과 구관 사이에 위치하는데 원래는 구관 쪽
아래편에 있었다. 출입구를 반대로 만들어도 큰 무리가 없을 정도로
공간이 대칭 형태다. 구관을 이렇게 만든 데에는 이유가 있다. 설립자
크뢸러-뮐러는 동시대 미술의 서로 다른 경향을 순서대로 보여주고자

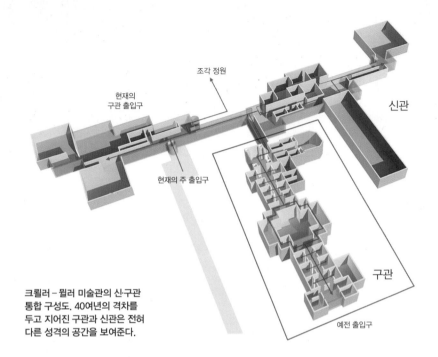

조각 정원

현재의
구관 출입구

신관

현재의 주 출입구

구관

예전 출입구

크뢸러 – 뮐러 미술관의 신·구관
통합 구성도. 40여년의 격차를
두고 지어진 구관과 신관은 전혀
다른 성격의 공간을 보여준다.

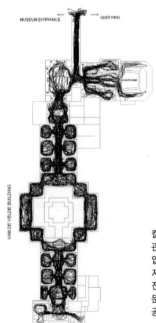

MUSEUM ENTRANCE QUIST WING

VAN DE VELDE BUILDING

칼리 초르치가 분석한 구관의
관람객 동선 분포도. 원래의
입구는 남측(아래쪽)에 있었지만
지금은 신관을 통해 반대편에서
진입한다. 입구를 바꾸어도
문제가 없을 정도로 대칭적인
공간 구조이다.

했다. 그래서 복도를 중심으로 오른쪽 전시실에는 사실주의 미술을, 왼쪽에는 이상주의 미술을 전시했다. 그런데 좋은 취지로 만들어진 구관에 문제가 생기기 시작했다.

관찰조사는 관람자의 패턴과 큐레이터의 의도 사이에 괴리가 있음을 보여주었다. 구관을 방문하는 2/3의 관람객은 일정한 패턴을 보이는데, 극히 일부만이 미술관이 제안하는 동선을 따랐다. 관람객 대다수(74%)는 (대칭 구성을 따르지 않고 한쪽 전시실들을 먼저 둘러본 다음) 돌아오는 길에 반대편 전시실을 둘러보는 특성을 보였다. [⋯] 또한 반 고흐 전시실을 관람한 관람객의 13%는 미술관을 떠났다.[3]

위는 박물관학자인 칼리 초르치Kali Tzortzi의 연구 결과다. 사람들은 어떤 건물이 아무리 좋은 의도로 설계되었더라도 강요된 공간 이내 구성과 분위기를 자아내면 금방 지겨워하고 공간을 이내 벗어나 버린다는 사실을 잘 보여준다. 관람객들은 양쪽을 왔다 갔다 하며 시대순으로 전시를 관람하기보다 한쪽 방향으로 먼저 돌아보는 걸 선호하는 것이다.

159

프로그램 구성 측면에서 구관은 명쾌하다. 색 사각형으로 평면을 만들기가 아주 쉽다. 하지만 신관은 내·외부와 기능 사이에 모호한 부분이 많아 색면으로 이루어진 구성도를 깔끔하게 그릴 수 없다. 분할된 색 대신 그라데이션gradation이 필요하다. 그럼에도 불구하고 사람들은 구관의 명확한 공간 구성보다 동선이 자유롭고 불특정 영역이 많은 신관을 선호한다. 미술 전시 측면에서는 훌륭할지 몰라도, 구관은 관람자의 자연스러운 행위와 행태를 배려하는 측면에서 부족하다. 도형으로 쉽게 그린 '닫힌' 박스 안에서 일어나는 실제 사람들의 행동 양태가 얼마나 중요한지를 알 수 있는 대목이다.

04

인간이 만드는
가구,
가구가 만드는
인간

인간의 활동과 행위를 어떻게 디자인에 담아낼 수 있을까?

사전에서 '활동活動'은 '몸을 움직여 행동함'을, '행위行爲'는 '사람이 의지를 가지고 하는 짓'을 뜻한다.[4] 어떤 목적이나 의도를 가지고 (혹은 가지지 않더라도) 신체를 이용해 특정 동작이나 자세, 움직임을 취하는 것이라고 할 수 있다.

그런데 가만히 들여다보면 구체적인 활동이나 행위를 공간에 담기 위해서는 건축디자인보다 가구 요소가 더 중요함을 알 수 있다. 빈 방 하나가 있다고 상상해보자. 벽과 천장으로 사방이 둘러싸인 방은 있는데 그 안에 아무런 가구가 없다면… 이곳에서 여러 시간을 보낸다고 생각해보자. 서 있기에 다리가 아프면 벽에 기대어 앉거나 바닥에 드러누울 수밖에 없다. 하지만 이내 벽과 바닥의 딱딱함이 등과 엉덩이로 전해진다. 어떤 행동을 하기에 빈 공간은 사실상 별 쓸모가 없다.

물론 건축은 거친 외부 환경을 차단하고 안락한 내부 공간을 만드는 데 지대한 역할을 한다. 그럼에도 불구하고 우리의 다양한 활동과 행위를 담고, 가능케 하기 위해서는 절대적으로 가구가 필요하다. 자고, 먹고, 공부하고, 일하고, 쉬고, 이야기하고, TV 보고, 씻고, 생리 현상을 해결하는 등 일상적으로 행하는 수많은 행위들… 이러한 일들은 대부분 건축이 아닌 가구가 해결해준다. 「우리 가족이 사는 유연한 집」에서 살펴본 소규모 아파트의 실내 공간도 마찬가지다. 온 가족의 복잡다단한 일상생활을 하나하나 담아내는 요소는 모두 평범한 가구들이었다.

현재 우리가 사용하는 많은 가구는 이미 수천 년 동안 인간의 보편적인 활동에 적응해온 결과물이다. 지금의 기구가 있기 전에도 사람은 끊임없이 활동하고 행동했다. 의자가 발명되기 전인 고대에도 조상들은 어딘가에 앉고 쉬곤 했다. 당시에는 인간이 제작한 사물 대신 행위에

적합한, 자연에서 볼 수 있는 사물이 선택되었다. (이에 대한 내용은 「발명보다는 발견」에서 자세히 설명했다) 먼저 우리는 앉고 싶은 욕구를 충족시켜야 했고, 이를 위해 의자라는 구조의 가구를 고안해냈다. 그런데 어떤 의자가 만들어지고 난 후부터 반대로 그 의자는 우리에게 앉는 방식을 알려주기 시작한다. 특이한 의자는 특이하게 앉게 만든다. 이 과정의 전후 관계는 닭과 달걀 같다. 핵심은 사람이 '무언가를 위해' 특정한 사물을 만들고, 선택하고, 변형하는 과정이다. 이처럼 인간의 활동과 행위를 어떻게 담아내는가의 문제는 일상생활의 세계를 창조하는 일과 같다.

올해로(2018년 기준) 80세에 접어드는 노르웨이 디자이너 페터 옵스빅Peter Opsvik은 그동안 무척 다양하고 실험적인 가구들을 선보여왔다. 단순히 실험적이기만 한 것이 아니라 작품 상당수가 세계적인 베스트셀러가 되었다. 1972년, 옵스빅은 자신의 어린 아들이 식탁에서 함께 식사를 할 때 불편해한다는 사실을 느꼈다. 평범한 식탁과 어른 의자에서 엄마, 아빠와 식사를 하기 위해서는 아이가 앉는 의자에 높은 방석을 깔아야 했다. 보통 어린아이는 부산스럽게 움직이니 위태로울 수밖에 없었다. 옵스빅은 아들이 편하게 앉을 수 있는 의자를 고안했다. 아이들은 금방 성장하므로 의자의 엉덩이판과 발판의 높이 조절도 필요했다. 높이뿐만 아니라 들어가고 나오는 의자의 너비도 조절되어야 했다. 이렇게 해서 개발된 의자가 바로 〈트립 트랩Tripp Trapp〉이다. 의자가 처음 나왔을 때만 해도 괴상한 모습 때문에 잘 팔리지 않았다. 하지만 편리함과 기능성이 입소문을 타면서 급속도로 인기를 끌었다. 2016년까지 무려 천만 개가 넘는 의자가 팔렸다고 전해진다.

옵스빅은 인간의 행위와 필요에 따라 전에 없던 새로운 가구를 만드는 데 비범한 능력을 발휘했다. 〈그래비티 밸런스Gravity Balance〉 역시

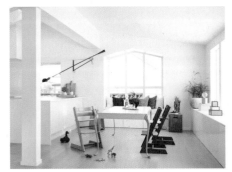

페터 옵스빅이 디자인한
〈트립 트랩〉(위)과
〈그래비티 밸런스〉(아래).
각각 아이의 성장과 성인의
다양한 행태를 바탕으로
디자인되었다.

김종진, 〈다이알로그〉 테이블.
두 상판은 아이와 어른의 서로
다른 키 높이에 착안했다.
각 판 사이에는 수납 공간이
있고 높이와 크기는 조절
가능하다.

Dialogue

The Table Landscape

The table design in the Dialogue furniture series is an experimental design that has a base in the floor seating life style. It consists of two layers; the lower layer is for five to ten years old children when they are seated on the floor and the height is designed accordingly for their arms, shoulders and torso. The upper layer is for the height of an adult, again when seated on the floor. The different holes and overlapping layers accommodated various activities and positions and storage spaces. In order to achieve the 'horizontally-floating' design of the table, the high density birch plywood panels were used. The table has the dimension of 900 mm x 180 0mm, however, it has the possibility of extending or reducing when required.

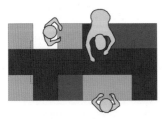

+365
+250

+-0

마찬가지다. 작업, 독서, 휴식, 낮잠 등의 행위에 따라 의자의 각도를 조절할 수 있다. 옵스빅은 사람이 의자에 정자세로 오래 앉아 있는다는 고정관념을 깬다. 연속되는 인간의 여러 활동 속에서 다양한 행위가 이루어지는데 반해 의자가 특정한 자세만 강요한다는 점을 꼬집었다. 결국 사람의 자연스런 일상 속 행태를 의자에 얼마나 정확하게 있는 그대로 반영하는가의 문제이다.

프랑스에서 활동하는 로낭과 에르완 부훌렉 형제Ronan & Erwan Bouroullec는 의자가 하나의 공간으로 발전할 수 있는 가능성을 보여주었다. 흔히 의자를 디자인할 때는 주로 앉는 행위에 대해서만 관심을 가지는데 부훌렉 형제는 앉아 있는 사람과 주변 환경의 관계까지 생각했다. 〈알코브Alcove〉는 등받이가 높게 만들어져 있어 안에 들어가 앉으면 사람이 잘 보이지 않는다. 마치 하나의 작은 방에 들어온 듯한 느낌을

준다. 게다가 소리를 흡수하는 재료로 만들어져 대화나 휴대전화 소리가 밖에서는 잘 들리지 않는다.

'알코브'는 실제로 회사나 사무실 등의 업무 시설에서 많이 사용된다. 굳이 벽체로 만든 회의실까지는 아니지만 어느 정도 독립적인 영역이 필요한 공간에 주로 설치된다. '알코브'는 의자라기보다 하나의 작은 건축 공간이다. 이것은 방 속의 방, 공간 속의 공간을 만든다.

> 결국 모든 것-사람, 아이디어, 사물은 하나로 연결된다. 이들을
> 어떻게 연결하는가의 문제가 바로 퀄리티quality 자체이다.[5]

세계적인 가구 디자이너 찰스 임스Charles Eames의 말이다. 인간의 활동과 행위를 디자인으로 담아내는 방식은 무수히 많다. 그런데 이 가능성은 선입견 없이 새로운 시각으로 우리의 생활을 면밀히 관찰할

때 나타나기 시작한다. 이 과정에서 전통적으로 구분되어온 가구, 실내, 건축의 경계도 허물어진다. '사람', '아이디어', '사물'이 하나로 연결되기 때문이다.

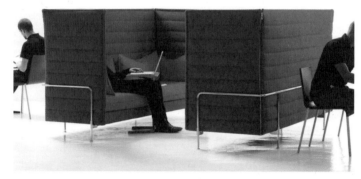

부홀렉 형제가 디자인한
〈알코브〉

05

행위를
스스로
만들어가는
집

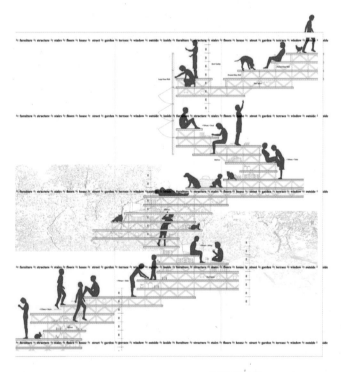

후지모토 소우,
N 하우스의 단면 다이어그램

행위는 벗기면 벗길수록 숨어 있는 속겹이 계속 나오는 양파 같다.

예를 들어 독서하는 행위를 살펴보자. 쉽게 생각하면 의자에 앉아 책상에
놓인 책을 읽는 자세가 떠오른다. 하지만 이 행위를 자세히 파고들면 끝이
없다. 책상에 다리를 올리거나, 푹신한 소파에 기대어 음악을 들으며
책을 읽거나, 침대에 누워 독서를 할 수도 있다. 이렇듯 프로그램이
기능의 집합체를 넘어 작은 단위의 행위로까지 세부화되면 그 끝은
신체의 디테일한 자세와 동작으로 귀결된다. 프로그램이 가장 미분화된
단계라고 볼 수 있다.

일본 건축가 후지모토 소우藤本壮介는 2001년 'N 하우스N House(프리미티브
퓨처 하우스Primitive Future House)'를 선보였다. 주택 단면도에서 평범한 집의
모습은 어디에도 없고 층층이 쌓아 올린 크고 작은 수평판 들과 다양한
자세를 취하고 있는 사람들이 빨간색으로 표시되어 있다.

판들은 서로 35센티미터 간격을 두고 쌓였는데 이리저리 엇갈려 있어
몸의 자세에 따라 의자에 앉는 행위, 계단을 오르는 행위, 아이와
눈높이를 맞추어 대화하는 행위, 눕는 행위 등이 가능하다. 35센티미터는
일본인의 평균 신체 사이즈에서 추출한 것으로, 이 길이를 한 단위로 치면
의자 높이, 반으로 나누었을 때는 계단 높이, 둘로 합쳤을 때는 책상이나
식탁 높이가 된다. N 하우스에서는 정교하게 높이와 간격을 조절했다.
후지모토는 다음과 같이 말했다.

> 350밀리미터 간격으로 쌓은 판재板材가 도처에 높낮이를 만들어가며
> 가능성의 지형을 창조해낸다. 다양한 실마리로 가득 찬 인공적인
> 동굴이라 말할 수 있다. […] 상호 관계만이 설정되었고 전체는
> 구름처럼 모호한 상태로 방치되었다. […] 공간과 인간이 서로

섞여 있다. 즉 공간 속에 인간이 존재하는 것이 아니라, 인간이 존재함으로써 공간이 만들어진다고 하는 새로운 공간 개념을 제시했다.[6]

후지모토의 말과 디자인에는 행위의 관점에서 두 가지 중요한 주제가 내포되어 있다. 하나는 관습적인 주택 프로그램(방, 거실, 주방 등)을 완전히 해체하고 오롯이 거주자 스스로 주거 내 활동과 행위를 결정하도록 만들었다는 점이다. 집 어디에도 정해진 기능이 없다. 기능을 정하는 일은 그 집에 사는 사람이 직접 하고 이 또한 시시때때로 변한다.

다른 하나는 집의 형태와 공간이 '가능성'과 '실마리'를 제공하는 역할만 하도록 통제했다는 점이다. N 하우스는 예측할 수 있는, 혹은 전혀 생각지도 못한 행위를 유발하는 가능성만 제시하는 '인공적인 동굴'이다. 후지모토는 불편하지만 끊임없이 사람의 능동적인 개입을 자극하는 '자연'을 자주 언급한다. 이는 「발명보다는 발견」에서 설명했던 '산책길의 돌'과 유사하다. 자연 상태의 어떤 돌은 행위가 일어날 수 있는 가능성을 제시하고, 사람은 이를 발견하고 의자 혹은 놀이 도구로 활용하는 것이다.

N 하우스는 프로그램에 덧씌워진 고정관념을 제거하고 몸과 건축의 직접적인 만남만 남긴 작품이다. 현대 건축 디자인에 나타나는 이런 실험적인 프로젝트들을 보면 한 가지 궁금증이 생긴다. 과연 정말 사람이 살 수 있을까, 너무 불편하고 위험하지 않을까… 2012년에 완공한 '하우스 NA House NA'를 보면 후지모토가 이 질문에 답을 하는 것처럼 느껴진다.

하우스 NA는 젊은 커플을 위하여 도쿄의 조용한 주택가에 지은 집이다. 이웃한 3층 주택과 높이가 비슷한 이 프로젝트는 거리에서 보면 집처럼

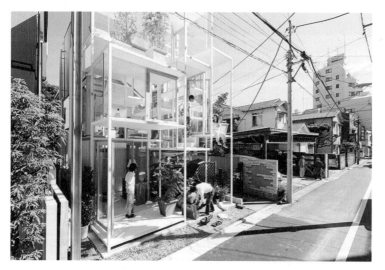

후지모토 소우, 하우스 NA,
거리에서 본 풍경

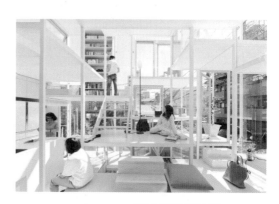

하우스 NA의 실내 공간

하우스 NA 평면도.
왼쪽에서부터 지상층, 중간층,
상부층

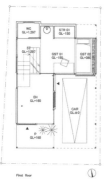

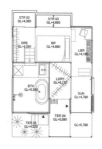

보이지 않는다. 하얀 직육면체 프레임을 쌓아 올린 형상은 미술관 마당에 세워진 설치미술 작품 같다. 일반 주택의 3층 높이밖에 되지 않는데 건물 안에는 21개의 수평판을 입체적으로 배치했고 그 사이사이를 계단과 사다리로 연결했다. 판들의 크기는 제각각으로, 평범한 방과 비교하면 훨씬 협소하다. 일부 판에는 싱크대, 욕조와 같이 설비가 필요한 시설을 배치했고 나머지 판은 비워서 다양한 행위가 일상생활에 따라 자유롭게 이루어지도록 계획했다.

이 집은 전체 공간이 하나의 방인 동시에 작은 도시이기도 하다. 경계 없는 공간에서 거주자는 얼마든지 창의적 행위를 스스로 만들어갈 수 있다. 커튼을 이용해 주택을 하나의 내밀한 방으로 바꿀 수도 있고, 거리로 완전히 개방하여 공공 이벤트를 벌일 수도 있다. 미술관으로 사용해도 별다른 문제가 없어 보인다. 건축가는 행위를 유발하는 공간 구조를 제안하고 거주자는 여기에 삶을 개입시켜 주택 혹은 또 다른 기능을 창조한다.

집의 형태는 다르지만 배경 개념은 N 하우스와 동일하다. 두 프로젝트 모두 주거 프로그램의 해체와 거주자에 의한 재구성, 이를 가능케 하는 공간 구조를 가진다. 이는 후지모토가 추구하는 그의 건축 철학에 기인한다. 『건축이 태어나는 순간建築が生まれるとき』이라는 책에서 그는 '장소로서의 건축', '부자유함의 건축', '형태가 없는 건축', '부분의 건축', '사이의 건축'이 가장 중요한 주제라고 밝혔다. 이들은 모두 프로그램과 공간 간의 독특한 관계를 만들어낸다.

후지모토는 N 하우스를 인공 동굴에 비유했는데 하우스 NA에서는 나무 위의 원시 주거를 제안한다. 일반적인 트리하우스treehouse처럼 작은 오두막을 나무 위에 설치하는 것이 아니라 원시인들이 큰 수목에

올라가 살 때 나무의 형상, 공간, 구조를 적극 이용했던 상황처럼 하우스 NA에서도 그렇게 창의적으로 살 수 있다는 말이다.

그는 건축을 도시와 신체, 자연과 인공 사이에 존재하는 마치 가구와 같은 공간 구조라고 생각했다. 결국 프로그램의 해체와 미분화는 우리의 몸과 공간의 직접적인 만남에 도달함을 알 수 있다. 여기서 건축은 더 이상 구획벽을 가진 건물이 아니다. 행위를 유발하는 장치로서의 입체적 공간 구조물이다. 이러한 개념에서는 도시와 건축의 경계도 사라진다.

06

아이들에 의한,
아이들을 위한
유치원

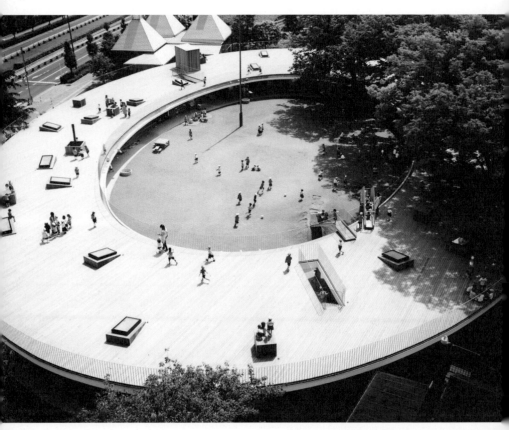

테즈카 건축, 후지 유치원 전경

모든 건축 프로젝트가 행위와 행태를 조심스럽게 다루어야 하지만 특히 아이들을 위한 공간은 더욱 그렇다.

건축과 실내 디자인 작업을 진행할 때 아주 세심하고 면밀히 접근해야 하는 사용자 부류가 있다. 어린이, 노인, 환자, 장애인이다. 일반 성인을 대상으로 한 설계보다 훨씬 어렵다. 어린이를 위한 시설의 경우 재미있는 공간과 다채로운 디자인 스타일을 상상하기 쉽기 때문에 건축학교에서도 학생들이 자주 설계하지만, 막상 시도해보면 만만치 않음을 느낀다. 이렇게 녹록치 않은 프로그램을 행위 측면에서 멋지게 풀어낸 사례가 있다.

일본 건축가 테즈카 타카하루手塚貴晴와 테즈카 유이手塚由比 부부가 운영하는 테즈카 건축Tezuka Architects은 2007년 도쿄 인근의 타치가와立川 시에 '후지 유치원Fuji Kindergarten'을 설계했다. 사진과 영상으로 유치원을 처음 접했을 때 신선한 충격을 받았다. '이런 설계가 가능하구나.' 후지 유치원을 접하기 전, 같은 건축가가 계획한 '루프 하우스Roof House'를 보았는데 단층 주택의 높고 경사진 지붕판 위에 난간도 없이 사람들이 올라가 밥 먹고 햇빛을 쬐며 노는 모습이 좀 위태로워 보였다. 하지만 후지 유치원은 달랐다.

바깥 둘레가 183미터에 달하는 타원형의 나무판 지붕은 낮고 편안해 아이들이 뛰어다니며 노는 모습이 참 즐거워 보였다. 전 세계의 어떤 아이들이라도 후지 유치원에 데려다 놓으면 냅다 지붕판에 올라가 달리기를 하거나, 느티나무를 타고 올라가 매달리거나, 튀어나온 유리창을 통해 아래층을 내려다보며 깔깔댈 것이다. 초기의 설계 개념에 대한 테즈카 타카하루의 말이 흥미롭다.

디자인 아이디어는 우리 부부의 아이들로부터 왔습니다. 우리는 아이들이 원을 그리며 논다는 사실을 발견했습니다. 6세 이하의 두 아이가 있으면 그들은 주로 원형으로 뛰어다니며 놉니다. 이는 자연스런 본능에 가깝습니다.[7]

아이들의 행태를 파악해 만들어진 지붕판은 실제로도 유용하게 사용된다. 후지 유치원을 연구 조사한 자료는 여럿 있는데, 대부분 아이들이 지붕판 전체를 뛰어다니며 놀거나 아니면 장애물(느티나무, 유리창, 계단)을 올라타거나 맴돌면서 노는 모습을 보인다고 한다. 한 조사에 따르면 아이들은 다른 일반 유치원생들에 비해 운동량이 월등히 많았다. 아이들은 하루 평균 4킬로미터의 거리를 움직인다고 한다.

만약 지붕판이 지금처럼 가운데 중정이 있는 타원형이 아니라 중정 없는 사각형이었다면 어땠을까. 그래도 아이들이 지금과 같은 모습으로 뛰어다녔을까. 물론 아이들에게는 아래층에 위치한 교실 위를 쿵쿵거리며 밟고 뛰어다니는 느낌, 흙바닥이 아니라 하늘에 한층 가까이 다가가 주변을 내려다보고 달리는 느낌이 무척 색다를 것이다. 그럼에도 불구하고 타원형이기 때문에 아이들의 천성적인 본능과 행태에 더욱 걸맞고, 그것이 결국 후지 유치원의 전체 건축 공간과 프로그램 구성을 결정지었다는 사실은 분명하다.

지붕 외에도 아이들의 행태를 반영한 부분은 여기저기서 발견된다. 그 중 가장 눈에 띄는 부분은 유치원에 고정벽이 없다는 점이다. 커다란 지붕판을 받치는 구조는 모두 철제 기둥이다. 도면이나 사진에서 벽으로 보이는 요소는 모두 목재 가변벽이다. 이마저도 천장까지 닿지 않아 교실과 교실 사이가 일부 열려 있다. 공간의 개방성은 외부의 마당과 내부의 교실 사이에도 적용된다. 유치원이 위치한 도쿄 주변 지역은

그리 춥지 않은 곳이라 겨울을 제외하고는 슬라이딩 유리문을 열어
놓는다. 사방이 열린 교실에서 수업이 제대로 이루어질까. 옆 교실,
마당, 이웃에서 들려오는 소음이 방해가 되지 않을까. 여기에도 테즈카의
역발상이 돋보인다.

아이들은 극도로 조용한 도서관 같은 곳이 아니라 적당한 소음이 있는
환경에서 오히려 집중을 잘 하는 패턴을 보인다고 한다. 흔히 교실을
생각하면 우리는 고요한 사각 공간을 떠올린다. 하지만 이는 모든
연령층에 해당하지 않는다. 어린이들에게는 그들에게 맞는 환경이
필요하다. 만약 고시 공부하는 독서실이나 대학교 강의실의 공간적
특성을 유치원 교실에 적용한다면 아이들은 금방 질려버릴 것이다.
테즈카는 닫힌 교실보다 열린 배움터를 만들고자 했다.

열린 공간은 시각적으로도 교류交流를 만든다. 학교에서 문제시되는 집단
따돌림은 막힌 공간에서 빈번히 일어난다. 이웃과 사회의 감시가 사라진
공간에서 아이들 사이에 좋지 않은 사건이 발생하기 때문이다. 그러나
적절히 시야가 열려 있으면 아이들은 무의식적으로 자신의 행동이
공개되어 있다는 사실을 느낀다. 혹시 따돌림의 가능성이 발생하더라도
피해를 당한 아이는 다른 곳으로 피할 수 있다. 후지 유치원에서는 집단
따돌림까지는 아니라도 어떤 아이가 수업 중에 힘들거나 문제가 있으면
마당으로 나가거나 옆 교실로 갈 수 있다. 그러면 다른 누군가가 그
아이를 발견하고 문제를 해결한다고 한다.

후지 유치원에는 원장실이 따로 없다. 입구 옆에 마치 안내원처럼 앉아
있는 사람이 원장 카토 세키이치加藤積一이다. 그는 또 다른 건축가라고
불릴 만큼 여러 부분에서 테즈카의 설계에 힘을 실어주었다. 대지의
느티나무를 보존하여 아이들이 숲속에서처럼 자연스레 타고 놀게

후지 유치원의 지붕 위와
건물 안에서 다양한 방식으로
노는 아이들

한 점, 지붕판에 유리창을 뚫어 아래층 아이들과 얼굴을 마주보게 한
점, 지나가는 이웃들도 유치원에서 일어나는 일을 볼 수 있고 반대로
아이들도 이웃을 볼 수 있게 한 점, 무엇보다도 유치원 교육 프로그램
일부의 변화를 감수하면서까지 매우 실험적인 건축디자인을 실현시킨
데에는 건축주와 건축가의 소통이 큰 역할을 했다.

테즈카가 보여준 디자인 사고에서 가장 중요한 핵심은 유치원에
적용한 모든 행위를 '놀이'의 관점에서 해석해 이를 전체 공간의 구조로
구현했다는 점이다. 테즈카의 말을 들어보자.

후지 유치원의 지붕에는 아무런 놀이 기구가 없습니다. 놀이 기구는
아이의 놀이를 제한합니다. 우리는 아이들이 어떻게 노는지를
배우기보다 스스로 노는 방법을 발견하기를 바랍니다. 아이들은
주어진 것을 금방 폐기합니다. 하지만 스스로 발견한 것은 그렇지
않습니다. 과도한 안전으로 통제된 환경에서는 아이들이 노는
방법을 찾지 않습니다. 그냥 주어지기만 합니다. […] 건물은 탁월한
놀이 기구입니다. 사회는 건물 안에 응축되어 있습니다.[8]

유치원 설계에서 놀이를 주제로 삼는 일은 당연해 보인다. 하지만 그것이 '어떤' 놀이인지에 따라 전혀 다른 세계가 펼쳐진다. 교실 옆에 그저 형식적인 놀이터를 두는 것은 놀이를 깊게 탐구한 사례가 아니다. 후지 유치원에서는 거의 모든 행위가 놀이와 직결되어 무엇이 놀이이고 무엇이 교육인지가 헷갈린다. '놀이는 문화 속의 작은 한 부분이 아니라 문화 자체가 놀이의 성격을 지닌다'고 했던 네덜란드 문화학자 요한 하위징하Johan Huizinga의 말이 떠오른다. 후지 유치원은 하위징하가 제안한 '호모 루덴스Homo Ludens', 즉 '놀이하는 인간'의 개념을 건축으로 구현한 느낌이다. 타치가와 시에 '놀이하는 작은 사회' 하나가 세워진 것이다.

이번 장에서는 주어진 프로그램을 해석하고 이를 디자인에 담는 과정에 나타난 창의적 사례들을 살펴보았다. 프로그램을 고정관념에 의거하여 큼직큼직한 기능 박스, 즉 닫힌 공간으로 재단하고 이를 그대로 건축의 평면으로 만드는 일은 지극히 단순하고 가벼운 작업 방식이다. 이렇게 하면 프로그램 속에 담긴, 풍부한 삶의 이야기와 콘텐츠를 잃어버릴 확률이 크다.

177

사례로 살펴본 작품들은 이러한 편견을 멀리하고 행위의 질quality과 가치를 추구하는 시도를 보여주었다. 물론 모든 건축디자인이 행위의 디테일한 분석을 수행할 수는 없다. 그럴 필요도 없다. 앞서 이야기한 대로 특정한 목적을 위해서는 경계와 공간-프로그램 사이의 명확한 1:1 관계가 요구되기도 하다. 하지만 이는 하나의 방법일 뿐이다. 풍부하고 유연한 해석과 이를 통한 창조적 공간 구현의 가능성은 언제든 열어두어야 한다. 우리가 목적으로 삼아야 하는 것은 특정한 방법이 아니라 방법을 통해 얻어지는 궁극적인 삶의 모습이다.

현상

01

눈이 보는
색의
진실

제임스 터렐, 〈간츠펠트〉

강원도 원주시 '뮤지엄 산Museum San'. 이름에서 볼 수 있듯 이곳은 산에 지어진 미술관으로 치악산 동쪽 건너편에 자리한다.

뮤지엄은 크게 세 부분으로 나뉜다. 일본 건축가 안도 타다오安藤忠雄가 설계한 본관, 미국의 빛 예술가 제임스 터렐James Turrell의 작품이 있는 제임스 터렐 관, 그리고 둘 사이에 위치한 야외 조각 정원. 타다오가 디자인한 건축물은 이제 대한민국 곳곳에서 볼 수 있다. 반면 터렐의 작품은 예전에 특별전 형식으로 모두 일정 기간만 전시되었을 뿐이다. 터렐 작품만을 위해 독립된 미술관을 건축한 사례는 뮤지엄 산이 처음이다.

제임스 터렐 관에는 총 4개 작품을 설치했다. 산 안쪽에서부터 순서대로 <웨지워크Wedgework>, <간츠펠트Ganzfelds>, <스카이 스페이스Sky Space>, <호라이즌 룸Horizon Room>이다. 전 세계의 어느 터렐 전시관에서도 비슷하게 볼 수 있는 모습이지만 여기서 작품을 보기 위해서는 몇 가지 규칙을 따라야 한다. 시간에 맞춰 큐레이터를 따라 입장하고, 길고 어두운 복도를 걷고, 신발을 벗고, 휴대전화와 카메라를 소지품 바구니에 담고, 완전한 어둠 속에서 긴장감의 극대화를 느끼고, 앞 사람 어깨나 벽면을 손으로 더듬으며 서서히 전시 공간을 향해 발걸음을 옮긴다…

<간츠펠트> 대기 공간. 반층 높이로 쌓인 계단을 올라가 빛의 사각형 속으로 들어간다. 입구라고 부르기에도 모호하다. 대기 공간의 벤치에 앉아 이 사각형을 보면 꿈틀거리는 빛의 평면으로 보인다. 3차원으로 잘 인식되지 않는 구멍에서 갑자기 사람이 불쑥 튀어나오면 그제서야 전시실로 들어가는 입구임을 알 수 있다.

계단 끝에서 전시 공간 안으로 발을 내딛는다. 간혹 그러기 망설이는

아이들이 있다. 편견 없는 아이들이 훨씬 눈앞의 현상에 솔직하다.
전시장 바닥이라는 사실을 모른 채 아래를 보면 바닥면의 깊이를 제대로
측정하기 어렵다. 단단한 바닥이 아닌 빛으로 만들어진 공간처럼 보이기
때문이다. 그러면 발이 밑으로 쑥 빠질 것 아닌가. 관람객과 전시장 관리
때문에 당연히 큐레이터 인솔하에 감상이 이루어지지만, 사실 터렐의
작품을 제대로 경험하기 위해서는 큐레이터의 안내와 설명 없이 감상자
홀로 작품과 직접 만나야 한다. 첫 만남에서 긴장감과 몰입감은 대단할
것이다.

전시 공간은 뿌연 빛으로 가득 찼다. 빈 공간에 빛만 있다. 명확하지
않다. 정말 공간에 빛이 찬 건지, 공간 자체가 빛인지 헷갈린다. 벽,
바닥, 천장이 만나는 모서리도 둥글게 처리하여 공간의 경계와 크기
또한 모호하다. 정면에는 다른 부분보다 조금 더 밝은 빛의 면이 보인다.
이 면의 빛-색은 아주 천천히 변화한다. 공간 전체도 따라서 바뀐다.
분홍빛에서 노란빛으로, 다시 연둣빛으로, 초록빛으로, 푸른 빛으로…
느리지만 계속 바뀐다. 아름다운 빛과 색의 향연이다. 하지만 향연 뒤에
숨은 원리를 알고 나면 아름답다기보다 무섭다.

지금 눈앞에 보이는 색은 우리가 생각하는 '그' 색이 아니다. 전시 공간이
분홍빛에서 서서히 노란빛으로 바뀔 때 당연히 우리는 전시 공간이
노란빛으로 변했다고 생각한다. 하지만 노란빛은 조금 전까지 우리
뇌가 기억한 분홍빛과 새롭게 나타나는 색 사이에서 시신경의 교란이
일어내면서 만들어진 색이다. 분홍빛이라고 '생각하는' 어떤 빛을 본다.
뇌는 이를 '분홍빛'이라고 명명하고 기억한다. '나는 분홍빛 공간 속에
있다'는 인식은 심리적 안정감을 부여한다. 서서히 빛-색이 바뀌면
분홍빛과 다른 색의 정보가 망막에 맺히고 시신경을 통해 뇌로 전달된다.
뇌는 잠시 혼란에 빠진다. 분명 분홍빛이었는데 왜 다른 정보가

들어오는가. 당황한 뇌는 상황을 정확하게 파악하기 위해 노력한다.
이내 노란빛임을 인정하고 기존의 기억을 수정한다. 하지만 이 순간에도
⟨간츠펠트⟩의 빛-색은 계속 바뀌는 중이다. 노란빛이라고 인지했을 때
공간은 이미 다른 색으로 변하고 있다. 우리는 한시도 정확한 색을 볼 수
없다!

한층 더 놀라운 사실이 있다. 색이 변하지 않고 하나로 고정되어
있으면 우리는 그 색만큼은 정확히 볼 수 있다고 믿는다. 그러나 그
색조차 인간의 눈으로 지각 가능한 가시광선visible rays의 영역 안에서만
존재한다. 가시광선은 전체 빛 파장 중 대략 390~700나노미터(nm)
사이의 빛일 뿐이다. 이 또한 사람의 눈이라는 생물학적 감각기관을 거친
현상이다. 지구에 사는 곤충과 동물은 세상을 사람과 다른 색, 공간,
형태로 본다. 그러면 인간은 가장 진화한 고등 생물이기 때문에 세상을
가장 정확하게 본다고 항변할 수 있다. 하지만 인간의 눈보다 훨씬 더
폭넓고 명확한 빛을 볼 수 있는 외계 생명체는 얼마든지 존재 가능하다.
그들이 지구에서 보는 풍경은 우리 인간이 보는 것과 무척 다를 것이다.

183

⟨간츠펠트⟩는 터렐이 자신의 작품을 위해 만든 말이 아니다. 심리학에서
사용하는 전문용어 '간츠펠트 효과Ganzfeld Effect'에서 따온 말이다.
'전체'를 의미하는 독일어 '간츠ganz-'와 시각적 '장場'을 뜻하는 '펠트feld'를
합친 말로 1930년대 독일 심리학자 볼프강 메츠거Wolfgang Metzger가
만든 개념이다. 눈을 통해 들어오는 시각 정보를 완전히 차단하면 뇌는
혼란에 빠지고 이를 보완하기 위해 뇌에 미리 저장된 정보를 끄집어내고
신경전달물질을 분비하여 환영과 환각을 만든다. 사라진 시각 정보를
대체하여 가짜 이미지를 만들어내는 것이다. 2006년 영국 BBC 방송사는
건강한 지원자를 대상으로 간츠펠트 효과를 직접 실험하기까지 했다.
지원자들은 빛과 소리가 철저히 차단된 독방에서 48시간을 보냈는데

〈간츠펠트〉의 대기 공간.
전시 체험의 일부이다.

끊임없이 환영과 환청에 시달리며 고통을 겪었다고 전해진다.[1]

터렐의 작품은 BBC의 실험처럼 극단적이지는 않다. 그러나 시각을
제한하고 인식의 한계를 탐구한다는 측면에서 이 둘은 같은 맥락을
가진다. 다만 미술관이라는 안전한 장소에서 예술적 방식으로
수용되었을 뿐이다. 〈간츠펠트〉 전시에서 눈을 통한 감각 정보와 뇌에
의한 인식 체계는 마치 파도 앞 모래성처럼 덧없이 허물어진다. 우리
눈앞에서 벌어지고 있는 현상을 판단하는 데 자신이 없어진다. 터렐은
인간이 가진 인식의 한계를 철저하게 질문한다. 모든 순간은 진실이
아니지만 인간의 한계를 진실의 한 부분으로 받아들인다면 진실이 아닌
순간도 없다.

그는 "나의 작품은 빛에 관한 것이 아니라 빛 자체다"라고 말했다.[2]
'무엇에 관한'이라는 말은 대상과 주체를 분리시킨다. 보이는 물체가 185
있고 바라보는 사람이 있다. 하지만 〈간츠펠트〉 전시에서 우리는
빛을 바라보는 것이 아니라 빛 현상 '속'에 존재한다. '간츠펠트'는
빛-눈-시신경-뇌-인식-기억으로 이어지는 모든 단계에 걸쳐
작용하는 여러 현상의 통합체다. 우리의 눈과 뇌는 절대적으로 작품의
일부가 된다. 그러므로 터렐의 말은 다음과 같이 요약할 수 있다. "나의
작품은 빛 자체다."

나는 이미 작품의 일부이니 이렇게 다시 줄일 수 있다.
"나는 빛 자체다."

02

철학의
눈으로 본
현상의
바다

앞 꼭지에서 살펴본 제임스 터렐의 작품에 나타난 예술 체험 원리를 곰곰이 생각해보면 한 가지 질문이 떠오른다. '〈간츠펠트〉의 변화하는 빛 속에서 우리는 단 한 순간도 정확하게 빛-색을 인지할 수 없는데, 이는 늘상 보는 자연의 하늘에도 적용되지 않을까?'

자연 상태의 하늘도 항상 빛과 색이 바뀐다. 지구는 쉬지 않고 태양의 둘레를 돌며 빛과 그림자의 변화를 대기에 담는다. 구름은 움직이고, 태양은 흐르며, 달과 별빛도 바뀐다. 아무런 변화가 없는 듯 보이는 진공 상태의 우주 공간도 실상 살아 있는 유기체와 같다. 검은 우주 공간을 촬영하고 녹음한 자료에는 기이한 광선과 소리의 파장이 나타난다. 단지 우리 인간이 보고 듣지 못할 뿐이다.

이렇게만 보면 마치 우리는 그대로 정지해 있고 자연에 존재하는 대상들만 바뀐다고 생각할 수 있다. 그러나 우리도 계속 변한다. 세포가 분열하고, 생성·소멸하고, 늙어가고 죽고 태어난다. 당연히 대상을 받아들이는 감각기관들도 변한다. 대상도 바뀌고, 이를 감각하고 지각하는 우리도 바뀐다. 사실 인간과 자연은 떼려야 뗄 수 없는 통합체다. 우리가 경험하는 세상은 둘 사이에서 만들어진다. 우리는 이 세계로부터 단 한 발자국도 빠져나올 수 없다. 우리는 거대한 '현상의 바다' 속에 빠져 있는 것이다!

187

물고기에 따라서는 간혹 숨을 쉬러 수면 밖으로 입을 내밀어 잠시나마 물 밖의 세상을 경험하기도 한다. 하지만 사람은 절대 물 밖으로 나오지 않는 심해 생물과 같다. 그들은 심해의 모습이 세상 전부라고 믿고 있다. 우리가 감각기관을 통해 세상을 느끼고 지각하는 한, 어떠한 경우에도 현상의 바다 밖은 체험할 수 없다.

이는 아주 오래 전 고대 그리스부터 제기되어 온 문제였다. 플라톤Platon은 일체의 감각 현상을 중요하게 생각지 않았다. 끊임없이 변화하는 현상, 즉 세계의 외형은 믿을 수 없다고 단언했다. 그는 현상의 배후에 존재한다고 생각한 진실의 세계, '이데아Idea'만 인정했다.

예를 들어보자. 정삼각형 그림이 있다. 흙바닥에 그린 것 하나, 종이 위에 그린 것 하나. 자세히 들여다보면 선이 구불구불하다. 흙에 그린 그림은 더 심해서 그려진 선은 굵어졌다 가늘어졌다 한다. 또 각도기로 그림 속 정사각형의 내각을 재보면 정확히 60도가 아니다. 59.982···, 60.195··· 이래서 흙 그림과 종이 그림은 도무지 믿을 수가 없다. 그렇다고 해서 정삼각형을 이루는 본래의 형식과 법칙은 사라지지 않는다. 정삼각형은 모든 내각이 60도이고, 넓이는 한 변의 길이 × 높이 × 1/2이다. 플라톤은 정삼각형의 형식과 법칙(이데아)은 믿었지만 눈에 보이는 형태(현상)는 믿지 않았다. 플라톤은 이러한 관점을 수학과 개념적 문제뿐만 아니라 생명체를 비롯한 세상의 모든 곳에 적용했다.

18세기 독일 철학자 임마누엘 칸트Immanuel Kant는 플라톤이 제시한 관점을 획기적으로 바꾸었다. 『순수이성비판Kritik der reinen Vernunft』이라는 책에서 칸트는 다음과 같이 말했다.

> 시공時空은 경험의 필연적 조건으로서 모든 직관의 주관적
> 조건일 뿐이며, 그렇기 때문에 조건과의 관계에서 일체의
> 대상은 단지 현상일 뿐이다. [···] 현상의 근저에 있다고 생각하는
> 물자체에 대해서는 결코 아무 말도 할 수 없음은 의심할 바 없이
> 확실하므로···[3]

칸트는 인간이 시간과 공간이라는 특수한 조건을 통해서만 외부 세계를

받아들이기 때문에 우리가 감각하는 대상은 세계 자체가 아니라 인간화된 현상일 뿐이고 세계의 본질은 결코 인지할 수 없다고 설명했다. 이 말은 플라톤의 이데아 세계를 부정하는 듯이 보이지만 꼭 그렇지는 않다. 이성이 가진 한계를 명확하게 지적했을 뿐이다.

반면 독일 관념론 철학자인 헤겔Georg Wilhelm Friedrich Hegel은 다른 입장을 취했다. 그는 "현상은 곧 오성五性으로 하여금 내면적인 것을 인식하도록 하거나 혹은 그 내면적인 것을 결합되도록 하는 매개적인 것"이라고 했다.[4] 이 말은 현상이 플라톤의 주장처럼 가짜 이미지만 드러내기 때문에 폐기해야 하는 나쁜 정보가 아니라 오히려 본질에 다가갈 수 있도록 돕는 매개체의 역할을 한다는 뜻이다. 그렇다고 해서 헤겔이 현상을 본질로 이끄는 수단으로만 생각한 것은 아니다. 그는 현상과 본질의 분리를 반대하고 현상 속에 본질이 드러나 있다고 믿었다.

189

정리해보면 플라톤은 현상을 믿지 않고 본질만 인정했고, 칸트는 현상의 중요성을 인정하면서도 본질 인식의 불가능성을 제시했다. 한편 헤겔은 현상 속에 본질이 나타난다고 생각했다. 시대에 따라, 철학자에 따라 현상에 대한 관점이 극명하게 다름을 알 수 있다. 특히 플라톤과 헤겔의 차이는 크다. 플라톤에 따르면 눈앞에 보이는 현상 너머에 어떤 숭고한 진리의 세계가 따로 존재하지만, 헤겔에 의하면 지금 이 세계, 덧없이 변화하는 바로 이 세계를 통해 본질이 드러난다.

지금까지 이야기한 내용을 예술 작품과 관련지어 살펴보자. 기원전 130~100년 사이에 만들어진 〈밀로의 비너스Venus of Milos〉는 고대 그리스를 대표하는 조각이다. 여체가 가진 아름다운 해부학적 균형과 팔등신으로 대표되는 황금비를 완벽하게 표현했다고 평가 받는 작품이다. 플라톤은 조형예술을 예술에서도 하위에 속하는 분야라고

〈밀로의 비너스〉

생각했었는데 이 비너스상을 봤다면 꽤 흡족해했을 것이다. 비너스상은 비록 현상적 차원에 머무르는 형태의 한 덩어리지만 완벽한 비례와 균형이라는 이데아의 세계를 표현하고 있기 때문이다. 플라톤의 관점에서는 현상으로 가득한 세계에서 경험하는 조형예술이 이데아의 세계를 드러내느냐가 관건이다. 그렇지 않으면 그 어떤 조형도 쓸모없는 가짜 형상일 뿐이다.

그런데 만약 플라톤이 봤다면 무슨 생각을 했을지 궁금해지는 작품이 있다. 독일계 영국 화가 루치안 프로이트Lucian Freud는 얼핏 추해 보일 수도 있는 모델의 모습을 많이 그렸다. 1995년에 그린 〈잠자는 연금 관리자Benefits Supervisor Sleeping〉 속에는 비대하고 살이 늘어진 중년 여인이 소파에 누워 자고 있다. 모델은 일명 '빅 수Big Sue'라고 알려진 실제 인물 수 틸리Sue Tilley이다. 저명한 정신분석학자 지그문트 프로이트Sigmund Freud의 손자이기도 한 프로이트는 모델과 오랜 시간을 함께 보내며

천천히 초상화를 그리는 것으로 유명했다. 이 작품도 마찬가지. 그는 일상생활 중인 모델을 있는 그대로 그리고 싶어했다.

플라톤의 관점에서 보면 이 작품은 이데아의 세계를 표현하고 있지 않을 뿐만 아니라 오히려 추한 모습을 담았기 때문에 경멸의 대상이 될 수 있다. 하지만 현대의 현상학적 미학의 관점에서 보면 이 작품은 생성·소멸하는 인간 삶의 모습을 적나라하게 드러냈기 때문에 훌륭한 예술 작품이 될 수 있다. 여기에는 아름다움과 추함의 전통적 경계가 들어설 자리가 없다. 세상의 단면을 드러내는 현상에 반응하는 우리의 감정, 심리, 정신이 있을 뿐이다.

영국의 전위적인 예술가 데이미언 허스트Damien Hirst는 한층 더 과격한 작품을 선보였다. 1990년 〈천 년A Thousand Years〉이라는 설치 작품에서 죽은 소의 머리를 유리 박스 안에 놓고 부패되어가는 과정을 그대로 전시했다. 바닥에는 소머리에서 흘러나온 피가 흥건하고, 점점 형체를 잃어가는 얼굴 표면에는 검은 파리가 잔뜩 앉았고, 살 속에는 구더기가 득실거린다. 파리는 소의 썩은 살을 먹으며 성장하고 유충을 낳고 날아올라 박스 위에 달린 해충 박멸기에 감전되어 자신의 먹잇감 위에 떨어진다. 유충은 소와 자신의 어미일지 모르는 죽은 파리를 먹으며 성장한다… '생生'과 '사死'가 공존한다. 허스트는 이 작품에 대해 다음과 같이 말했다.

> 회화는 시간과 공간을 통한 예술가의 추적을 기록한 것이다. […] 나는 단지 기록을 원하지 않는다. 실제의 생성 그 자체를 원한다.[5]

프로이트가 〈잠자는 연금 관리자〉에서 적나라한 삶의 모습을 그림으로 포착했다면 허스트는 〈천 년〉에서 삶과 죽음을 가감 없이 드러낸다.

루치안 프로이트,
〈잠자는 연금 관리자〉

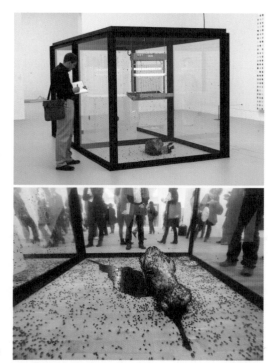

데이미언 허스트, 〈천 년〉

'기록'이 아니라 그냥 '실제' 그 자체다. 여기서 이데아의 세계를 찾는 일은 불가능하다. 현상이 본질이고, 본질이 현상이다. 오히려 '현상'과 '본질'이라는 우리 머릿속에 자리잡은 고정관념이 실제 세계의 풍부한 경험을 분리시키고 혼란스럽게 한다.

〈천 년〉을 촬영한 사진에서 볼 수 있듯 유리 박스 너머의 관람객은 모두 작품의 일부다. 〈천 년〉은 기록물이 아니라 실제 상태이기 때문이다. 소를 썩게 하는 산소를 똑같이 들이마시는 우리는 유리 너머 소의 모습에 혀를 찰지 모르지만 결국 거대한 생과 사의 굴레 속에서 언젠가는 소와 같은 처지가 될 수밖에 없다. 〈천 년〉은 그리 크지 않은 작품이지만 그 의미만큼은 깊다.

03

빛과
향으로
지은
건축

앤서니 맥콜,
〈라인 디스크라이빙 어 콘〉

영국 예술가 앤서니 맥콜Anthony McCall은 1973년 〈라인 디스크라이빙 어 콘Line Describing a Cone〉이라는 독특한 영상을 선보였다. 영화를 감상할 때는 객석에 앉은 관람객이 정면의 스크린에 비춘 영상을 바라보는 게 일반적이다. 그런데 〈라인 디스크라이빙 어 콘〉 상영 공간에서는 관람객이 앉아 있지 않고 이리저리 걸어다니며 투사된 빛을 직접 만지고 간섭하고 원뿔 속으로 들어가기도 한다.

이 30분짜리 16밀리미터 필름은 벽에 비춘 한 점에서부터 시작한다. 아날로그 영사기가 돌아가는 소리와 함께 하얀 점은 꿈틀거리며 점점 커진다. 암흑 공간에 투사된 빛은 하얀 원뿔 공간을 만든다. 정확히 말하면 이는 영사기에서 쏘인 빛이 아니라 공간 속에 가득 찬 먼지와 담배 연기 입자에 맺힌 빛이다. 안개 낀 숲 속을 걸을 때 나뭇잎 사이로 내려오는 햇빛과 유사하다. 마치 빛 커튼처럼 보이는 이것은 안개의 수증기 입자들이 튕겨낸 빛이다. 맥콜의 작품은 뉴욕 시내의 한 창고 같은 곳에서 전시되었는데 상영 전 많은 담배를 피워 연기가 공간에 가득 차게 했다. 나중에 미술관에서 작품을 상영할 때는 인공 안개 제조기를 사용했다.

원뿔 내부에서 촬영한 영상을 보면 빛은 완벽하게 하나의 공간을 만든다. 갑자기 관람객의 손, 머리, 상반신이 쑥 들어온다. 들어온 만큼의 신체는 빛을 간섭하고 긴 그림자를 만든다. 원뿔 안과 밖에 있는 사람은 반투명 벽을 사이에 두고 마주한 것처럼 보인다. 하나의 작은 건축 공간인 셈이다. 이 건축 공간은 나의 의지와 상관없이 계속 들어와 바뀐다. 다른 관람객이 계속 들어와 빛을 간섭하기 때문이다. 〈라인 디스크라이빙 어 콘〉은 영상을 수동적으로 감상하게 하지 않고 관람객의 적극적인 개입을 유도해 그 결과를 작품의 일부로 삼는다.

맥콜은 무슨 이유에서인지 1970년대 후반 미술계를 떠났다. 그리고 20년 후 다시 작품 활동을 재개했다. 그는 〈솔리드 라이트Solid Light〉라 불리는 작품으로 돌아왔는데 〈라인 디스크라이빙 어 콘〉을 정교하게 발전시킨 프로젝트다. 디지털 기술과 안개 제조기를 사용해 더 큰 전시 공간에서 평면, 곡면, 사면으로 빛-면, 빛-공간을 만들어 서로 중첩시키고 움직이게 했다. 빛으로 만들어진 원뿔 건물 속으로는 사람들이 들어갔다 나온다.

현상적 측면에서 맥콜의 작업은 일체의 물리적 실체를 활용하지 않고 빛 현상만으로 공간을 구축한다는 데 의미가 있다. 흔히 3차원 건축 형태를 만들 때는 특정한 물체가 필요하다고 생각한다. 크기와 모양에 상관없이 무언가 단단한 고체 재료, 예컨대 돌, 흙, 벽돌, 목재와 같이 구축 가능한 물질을 염두에 둔다. 하지만 〈솔리드 라이트〉는 빛의 현상만으로 공간을 구현할 수 있음을 보여준다. 이는 제목에도 나타나 있다. '솔리드solid'는 '단단한', '고체의', '고형의'라는 뜻을 가지는데 보통 물체를 형용刑容한다. 하지만 맥콜은 이 단어를 고체의 성질을 가지지 않는 빛에 사용했다.

196

사실 디지털 기술을 많이 활용하는 현대 설치미술에서 빛으로 공간을 만드는 사례는 맥콜 외에도 다양하다. 미국의 젊은 아티스트 크리스 클라비오Chris Clavio의 2013년작 〈빛 피라미드Light Pyramid〉 같은 작품은 빛-공간과 신체의 응축된 관계를 잘 보여준다. 협소한 조각 전시대를 비추는 사각뿔 형태의 빛이 있고 그 속에 클라비오가 들어가 앉았다. 좁은 빛의 공간 속에 웅크리고 앉은 작가의 모습은 마치 빛이 뚫고 나가지 못하는 고형固形의 건축처럼 보이게 한다.

크리스 클라비오, 〈빛 피라미드〉

앤서니 맥콜, 〈솔리드 라이트〉

빛은 감각 중에서도 시각과 관련되어 있다. 맥콜과 클라비오의 작품은 모두 눈에 보이는 시각 현상을 바탕으로 한다. 감각 현상, 그 중에서도 특히 비물질적 요소로 공간을 만드는 방식에는 시각 외에도 후각, 청각이 활용된다. 뉴질랜드에서 활동하는 데인 미첼Dane Mitchell은 〈빈 방의 향기Smell of an Empty Room〉라는 작품에서 전시 공간 내부에 아무런 조형물을 설치하지 않고 오로지 향기만으로 공간에 형태와 성격을 부여했다. 한쪽 구석에 놓인 배출기에서는 인공으로 조제한 향香이 나오는데 기계가 뿜어내는 방향과 강도, 그리고 관람객의 수와 움직임에 따라 향기가 차지하는 영역이 달라진다. 공간 속에 또 다른 공간이 숨어 있는 것이다. 만약 후각 정보를 시각적으로 표현할 수 있다면 향기가 공기 중을 유동적으로 흘러다니는 다이내믹한 풍경이 펼쳐질 것이다.

냄새나 소리를 이용해 특정한 영역을 만드는 일은 이미 고대부터 시작되었다. 고대 로마의 신전에서는 항상 경계 영역에서 고기의 지방으로 만든 초를 태웠다. 이는 종교의식이 가진 신성함과, 세속과 구분되는 성스러운 영역을 알리기 위함이었다. 신전에 들어가지 않고도, 심지어 보이지 않아도 고유한 향기를 맡으면 누구나 신성한 공간의 경계를 알아차렸다. 이러한 고대의 방법은 전통문화가 남아 있는 현대의 일부 사원에서 여전히 목격할 수 있다. 티베트 불교 사원에서는 야크 버터로 만든 초를 태우고, 홍콩 불교 사원에서는 고유한 식물로 만든 향을 태운다. 모두 서로 다른 향으로 공간의 경계와 성격을 드러낸다.

지금까지 오감으로 받아들인 감각 현상을 활용하여 공간을 구축하는 사례를 살펴보았다. 이를 통해 물질 없이도 건축적 형태와 공간을 만드는 일이 가능함을 알 수 있었다. 물론 손에 잡히거나 눈에 보이지 않기 때문에 건축이 아니라고 주장할 수도 있다. 하지만 왜 꼭 단단한 고체로 지어야만 건축이라고 생각하는가? 사례에는 없지만 맛보고, 듣는 건축도

있을 수 있다. 고정관념을 버리고 건축의 범위를 조금만 넓히면 얼마든지
'현상의 건축'을 지을 수 있다.

04

인공이
조명한
자연

'무언가를 새롭게 조명하다'라는 말이 있다.

흥미롭게도 이 말에는 빛 현상을 활용하여 어떤 존재와 문제를 다른 관점으로 바라본다는 의미가 있다. '조명하다'라는 말은 빛의 으로 무언가를 비춘다는 뜻인데 언어적 표현에서도 시각 현상의 변화를 이용한다는 점이 재미있다. 우리는 무의식적으로 현상의 변화를 통해 인식까지 전환할 수 있음을 알고 있는 것이다.

서양 미술사에서 17세기는 중요한 시기다. 크게 보면 지난 몇 세기 동안 주류를 차지했던 르네상스 미술이 저물고, 바로크 미술이 열리는 시대다. 이때는 크고 작은 변화가 이어졌는데 특히 '장르화Genre Painting'의 출현이 돋보였다. 장르화 화가들은 앞 시대 선배들이 작품의 대상으로 삼았던 왕족과 귀족의 삶, 종교와 신화적 모티브 대신 지극히 평범한 소시민의 일상을 화폭에 담았다. 서양 미술사라는 거대한 흐름에서 보면 서민의 일상이 작품의 주제가 된 경우는 거의 처음이었다. 잊혀진 삶에 '새로운 조명'이 켜진 셈이었다. 장르화에는 생활 풍경뿐만 아니라 그전까지 도저히 예술의 대상으로 취급되지 않았던 뒷마당, 창고, 다락, 부엌과 같이 누추하고 남루한 공간의 모습도 함께 그려졌다.

네덜란드 델프트Delft에서 활동했던 피터르 더 호흐Pieter de Hooch의 그림을 보면 일상적인 주택 공간의 묘사뿐만 아니라 탁월한 빛의 표현도 감상할 수 있다. 주택 공간에 스며드는 낮게 드리워진 햇빛은 깊은 공간감과 신비로운 분위기를 자아낸다. 너무 평범한 공간이라 눈길조차 주지 않고 스쳐 지나갈 장소들이 호흐의 그림 속에서 '새로운 조명'을 받고 다시 태어난다. 이렇듯 수백 년 전 작품에서도 현상의 고유한 특성을 바탕으로 기존의 장소를 재해석, 재조명하는 시도를 발견할 수 있다.

「철학의 눈으로 본 현상의 바다」에서 이야기한 철학적 관점의 변화에서도

알 수 있듯이 현대미술로 넘어오면 현상은 예술가의 생각과 작품의 제작
방식에 큰 영향을 미치기 시작한다. 이러한 변화는 건축, 공간, 장소에
대한 근본적인 해석과 경험에 일대 전환을 가져왔다. 덴마크 예술가
올라퍼 엘리아슨Ólafur Elíasson은 현상을 작품의 주제와 매체로 삼는 대표적
작가이다.

엘리아슨은 어린 시절부터 아이슬란드Iceland를 자주 방문했다. 자신과
떨어져 살던 아버지를 방문하기 위해서였다. 그린란드와 노르웨이
사이에 위치한 아이슬란드는 거칠고 황량한 자연환경으로 유명하다.
빙하와 화산이 공존하는 지형과 대기 현상은 어린 엘리아슨에게 깊은
인상을 주었다.

예술가로서 활동을 시작한 후 엘리아슨은 아이슬란드에서 경험했던 자연
현상을 작품에 자주 등장시켰다. 〈도마달러 자연광 시리즈The Domadalur
Daylight Series〉는 아이슬란드의 도마달러Domadalur 산악 지대의 남쪽
계곡에서 하지夏至날 24시간 동안 촬영한 2006년 작품이다. 빛과 대기
변화에 의해 같은 장소가 얼마나 다른 모습을 보여주는지 알 수 있다.
엘리아슨은 아이슬란드에서만 가능한 경험에서 보편적 가치를 찾았다.
"자연이란 다양한 언어와 문화를 가진 사회 구성원들이 각기 다른 경험을
간직하면서도 공통으로 이해할 수 있는 소재다"라는 말에서처럼 그는
자신의 경험을 보편적인 현상으로 발전시켜 작품에 적용하기 시작했다.[6]

2003년 런던 테이트 모던 미술관Tate Modern Museum에 전시한 〈더 웨더
프로젝트The Weather Project〉는 아마 엘리아슨의 작업 중 가장 많이 알려진
작품일 것이다. 지금은 미술관의 커다란 공용 공간으로 변했지만 과거
화력발전소의 터빈이 돌아가던 자리에 '인공 태양'이 떴다. 여전히
발전소의 공장 같은 인상을 주는 이곳이 빛 현상만으로 완전히 다른

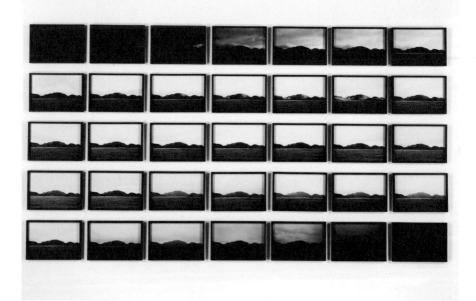

올라퍼 엘리아슨,
〈도마달러 자연광 시리즈〉

올라퍼 엘리아슨,
〈더 웨더 프로젝트〉작품 설치
전(왼쪽)과 후(오른쪽)의 모습.
C는 천장에 거울이 설치된 높이

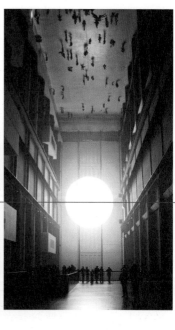

세상으로 바뀌었다.

내부의 천장 전체를 거울로 덮고 반투명한 반원형 플라스틱판 뒤에
오렌지빛 램프 200개를 달았다. 인공 안개까지 뿌려 공간 전체가 마치
꿈결 같은 오렌지빛 세계가 되었다. 사진에서 볼 수 있듯 설치 전과 후의
모습은 극명하게 다르다. 두 사진은 같은 위치에서 촬영했는데 C선이
천장 거울을 설치한 높이다. 거울 반사로 인해 기존 터빈홀의 천장 높이가
두 배로 높아졌고 바닥에 있는 사람들이 천장에 붙은 것처럼 보인다. 인공
태양은 건물 안에 있기 때문에 더 큰 효과를 발휘한다. 우리는 오렌지빛
석양을 주로 지평선이나 수평선에서 바라보는데 이를 건축 내부에서
체험하는 것이기 때문이다.

‹더 웨더 프로젝트›보다 2년 앞선 2001년에 선보인 ‹더 미디에이티드
모션The Mediated Motion›은 건축 공간과 인공 자연 사이의 대립과 역설을
한층 다양하게 보여준다. 장소는 스위스 건축가 페터 춤토어가 설계한
오스트리아 브레겐츠 미술관Kunsthaus Bregenz이다.

브레겐츠 미술관은 광범위한 스펙트럼을 가지는 현대미술 작품을
수용하기 위해 자연 채광을 이용하여 최대한 중성적인neutral 공간으로
만들었다. 현대미술은 작가에 따라 아주 다양하기 때문에 미술관의
건축디자인이 너무 두드러지면 오히려 전시와 감상에 방해가 될 수 있기
때문이다. 엘리아슨은 브레겐츠 미술관의 중성적인 공간 특성에 착안해
층마다 다른 '인공 자연'을 구축했다. 2층에는 이끼 낀 연못을, 3층에는
흙땅을, 4층에는 안개를 담았다. 원래 동일한 전시 공간이었지만 이제
완전히 다른 세 자연이 수직으로 쌓아 올려진 것이다. 이 작품에서 인공
자연은 ‹더 웨더 프로젝트›와 다른 방식으로 오감을 자극한다. 물, 이끼,
흙, 나무의 냄새와 촉감까지 작품의 일부가 되면서 콘크리트 미술관과

올라퍼 엘리아슨,
〈더 미디에이티드 모션〉.
브레겐츠 미술관의 각 층마다
다르게 설치된 인공 자연

대조를 이룬다. 엘리아슨은 다음과 같이 말했다.

> 여러 해 동안 작품 활동을 하면서, 나는 지속적으로 공간, 시간, 빛
> 그리고 사회에 관한 이슈를 탐구해 왔다. 특별히 나는 공간의 빛이
> 어떻게 우리가 그 공간을 보는지에 영향을 주는지, 또한 어떻게
> 빛과 색이 우리의 눈 속에서, 우리의 존재 안에서 실제 현상으로
> 작용하는지에 관심을 가져왔다.[7]

엘리아슨의 작품과 말에서 몇 가지 공통점을 찾을 수 있다. 첫째, 빛을
중심으로 한 감각 현상을 작품의 주 매체로 활용한다는 점이다. 평면이나
입체 조형물을 거의 만들지 않고 오감의 현상을 바탕으로 작품을
제작한다. 빛과 감각의 현상이 우리의 존재를 꿰뚫는, 깊은 경험으로
이어지게 하는 것이 목적이다. 둘째, 현상은 모두 자연과 관련되어 있다.
작가가 실제로 체험한 자연을 재현하는 경우도 있고, 영감을 받았던
분위기와 이미지를 차용하기도 한다. 그러므로 엘리아슨의 작품에서
자연은 '유사 자연Artificial Nature'이다. 셋째, 기존의 건축 공간과 새로운
현상의 개입이 만들어내는 이질적 세계의 충돌이다. 기존 건축물은
공간의 경계만 한정짓는 불필요한 요소가 아니라 건축과 예술, 물질과
현상, 인공과 자연 사이의, 대립되는 동시에 미학적 조화를 생성하는
중요한 역할을 한다.

앞에서 살펴본 맥콜의 작품이 빈 공간에 새로운 현상의 건축을 만드는
방식이라면, 엘리아슨의 작품은 현상을 활용하여 기존 장소와의 관계를
끊임없이 재인식하게 한다. 엘리아슨의 작품이 만약 외부의 넓은
자연환경에 설치되었다면 충격은 덜했을 것이다. 이미 석양이 지는
곳에 또 다른 석양을, 이끼 낀 습지에 또 다른 습지를 만들 필요는 없다.
엘리아슨의 유사 자연은 도시의 인공적 건축 환경과 관계를 맺을 때,

디지털 공간 속에서 살아가는 우리에게 오감의 감각을 전해 줄 때 그
파급효과가 크다.

05

무한을
느끼게 하는
공간

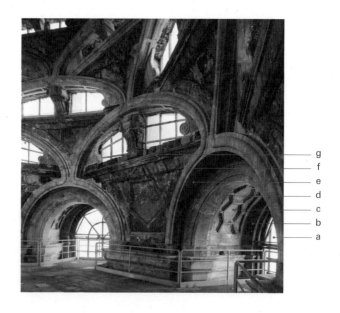

g
f
e
d
c
b
a

왼쪽의 사진은 어떤 건물일까? 지금까지 소개한 사례 중 하나인 건축물을 다른 각도에서 찍은 이미지다. 엘리아슨을 비롯해 이번 장에서 다룬 아티스트들은 모두 미학적으로 현상을 이용하였다. 미학적 방식에도 여러 갈래가 있는데 이들은 예술 작업을 하기 때문에 '순수미학적' 방식을 구사한다.

건축가의 경우는 다르다. 자신이 설계한 공간을 미학적으로 구현하고 싶어하는 일은 당연하지만 순수예술과 달리 건축은 특정한 기능이 있어야 한다. 아무런 프로그램이나 기능을 담지 않는 건축이 가능하긴 하지만 그건 순수 조형 예술에 가깝다. 이번에 살펴볼 사례는 현상의 특성을 건축이 추구하는 목적과 기능에 맞게, 오히려 그것을 더욱 강화시키는 데 활용하는 작품이다.

사진은 「인간, 또 다른 차원을 열다」에서 설명한 카펠라 델라 사크라 신도네의 돔 내부 모습이다. 134쪽의 사진과 매우 다른 느낌이다. 이전에 소개한 사진이 하늘을 향해 깊은 공간감을 자아낸다면 이 사진은 별다른 감흥을 주지 못한다. 예배당의 천장 보수공사를 진행할 때 공사용 비계飛階, scaffolding. 높은 곳에서 공사를 할 수 있도록 임시로 설치한 가설물에 올라 찍은 사진으로 평소 관람객은 이 위치에서 돔 내부를 볼 수 없다. 하지만 이 각도에서는 '별다른 감흥'을 주지 못하는 기하학적 패턴과 빛과 어둠의 교차가 있기 때문에 왼쪽 사진에서와 같은 공간 경험이 가능하다. 135페이지에서는 다음과 같이 설명했다.

> "돔 상부로 갈수록 구조물의 기하학 패턴은 작아지는데 우리의 눈과 지각은 동일한 크기가 위로 반복하고 있다는 착각을 일으킨다. 이러한 효과 때문에 결국 더 높은 상승감과 깊이감을 느끼는 것이다. 여기에 몽롱하게 아른거리는 빛과 그림자, 공간을 울리는 소리,

비현실적인 돌의 무게감 등이 더해져 속세를 벗어난 초월의 감정이
극대화된다."

여기서 '아른거리는 빛과 그림자'를 좀 더 자세히 살펴보자. 공사 사진을
보면 상부로 갈수록 점점 납작해지는 반원 모양의 창窓 프레임이 있고,
창을 통해 들어오는 빛이 밝고 어두운 부분으로 번갈아 연속되고
있음을 알 수 있다. 외부와 맞닿은 가장 밝은 부분(a)−바깥 프레임의
그림자(b)−볼트vault, 아치형 지붕 면(c)−둥근 모서리(d)−안쪽 프레임 볼트
면(e)−프레임 입면(f)−프레임 사이 면(g) 순으로 빛과 음영이 교차한다.
즉 위로 올라갈수록 작아지는 기하학적 패턴과 함께 각 창에서 들어오는
빛과 그림자의 반복도 예배당에서 경험하는 공간의 깊이감을 부여하는
핵심 역할을 한다.

여기서 두 가지 측면을 발견할 수 있다. 하나는 빛 현상이 유한한 건축
형식에 적용되어 무한한 깊이감을 유발하는 데 도움을 준다는 점이다.
다른 하나는 순수 예술 작품과 달리 건축이 추구하는 목적을 위해 현상을
활용했다는 점이다. 예배당 건축의 근본 목적은 예수의 수의를 모시고
천상의 신을 찬양하기 위함이다. 이렇게 현상은 특정한 공간 표현을
가능케 하는 동시에 건축이 가진 목적을 강화시키기도 한다. 다른 사례를
살펴보자.

바로크 건축가 프란치스코 보로미니Francesco Borromini는 1632년 스파다
추기경Cardinal Spada이 로마에 새로 구입한 저택, 팔라초 스파다Palazzo
Spada를 변경하는 설계를 진행했다. 보로미니는 1층에 착시 현상을 적용한
아케이드 갤러리를 만들었다. 카펠라 델라 사크라 신도네처럼 착시
현상은 주로 서양의 전통적 종교 건축에서 초월성을 강조하는 효과를
내는 데 이용되었다. 그런데 주택 1층에, 그것도 수직이 아닌 수평적 공간

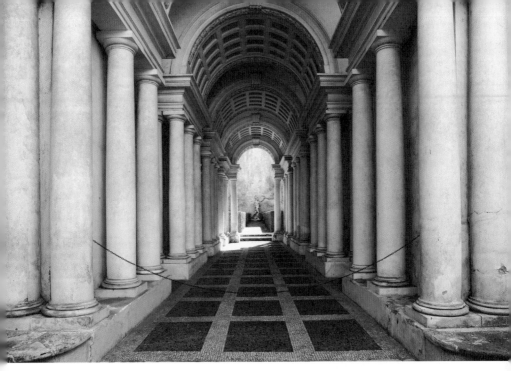

프란치스코 보로미니,
팔라초 스파다의 아케이드
갤러리 전경

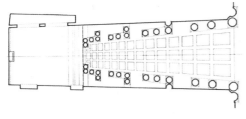

아케이드 평면도

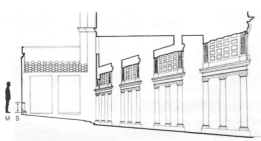

S: 조각상의 높이
M: 신장 180센티미터의 성인 남성 높이

아케이드 단면도

깊이감을 구현하기 위해 쓰인 경우는 매우 드물다.

사진에서 볼 수 있듯 아케이드는 깊어 보인다. 실제로는 길이가
8미터밖에 되지 않는데 과학적 조사에 따르면 실제로는 37미터나 되는
길이로 지각한다고 한다. 아케이드 끝에 위치한 조각상은 성인의 신체
크기와 비슷해 보이지만 사실 그 키가 60센티미터밖에 되지 않는다. 이
작품도 예배당과 마찬가지로 물질적 형태와 非물질적 현상을 함께
활용하여 공간 깊이감을 만든다. 점점 작아지는 열주列柱, colonnade와
가파르게 경사진 공간 모양이 착시 현상의 기본 바탕이지만, 바깥 도로의
밝은 빛-점점 어두워지는 아케이드 속 음영-갑자기 밝아지는 안쪽
중정의 빛은 깊이감을 한층 고조시킨다.

착시 현상을 활용하여 공간 경험을 강화하는 방식은 동서고금의
건축에서 자주 목격할 수 있다. 그런데 「빛과 향으로 지은 건축」에서
살펴본 향의 공간처럼 시각 현상 외에도 다른 감각 현상을 활용하여 공간
경험의 차원을 풍부하게 만들 수 있다. 소리를 통해 뇌의 착각을 일으키는

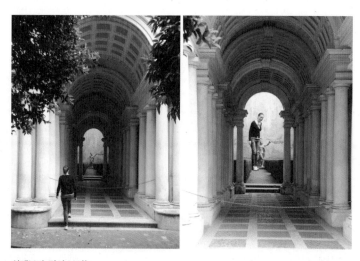

**실제보다 깊어 보이는
아케이드**

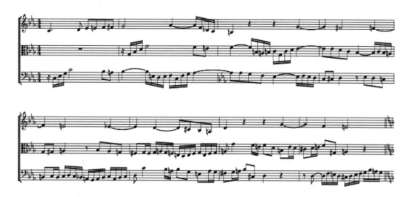

Canon a 2. (Per tonos.)
Musikalisches Opfer BWV 1079

Johann Sebastian Bach

요한 제바스티안 바흐,
〈음악의 헌정〉 중
〈카논 토노스〉의 첫 부분

착청錯聽, auditory illusion 현상 역시 하나의 탁월한 도구이다.

요한 제바스티안 바흐Johann Sebastian Bach는 1747년 프로이센의 국왕
프리드리히 2세Friedrich II of Prussia를 방문하고 〈음악의 헌정The Musical
Offering〉을 작곡했다. 국왕에게 바친 이 곡은 두 개의 푸가, 열 개의 카논,
한 개의 소나타로 이루어졌는데 카논 중 하나가 〈카논 토노스Canon per
Tonos〉이다.

〈카논 토노스〉는 특이한 곡으로, 무한 상승하는 느낌을 자아낸다. 듣고
있으면 끝없이 소리의 계단을 오르는 듯한 인상을 준다. 첫 소절은
C음정에서 시작한다. 그런데 정교한 선율 변화를 통해 악보의 끝에
다다르면 한 음정 위인 D로 곡이 끝난다. 워낙 자연스레 조바꿈이
이루어지기 때문에 변화를 알아차리기 힘들다. D에서 시작한 곡은 또
다시 한 음정 높은 E로 마친다. 이렇게 조바꿈을 은밀히 거치다보면
어느새 원래 음정인 C로 돌아와 있다. 악보의 음계에는 한계가 있지만

듣는 사람은 무한한 상승감을 소리로 경험하는 것이다. 유한한 형식과 무한한 공간감의 관계는 카펠라 델라 사크라 신도네, 팔라초 스파다와 비슷하다. 음악과 건축이라는 장르 차이에도 불구하고 유사한 방식이 적용된 것이다.

「3차원의 한계를 넘어」에서 살펴본 에셔의 회화 〈오르내리기〉는 〈카논 토노스〉와 아주 유사하다. 그림에는 분명 유한한 범위를 가진 계단이 등장하는데 걷는다고 상상하면 끝없이 오르내릴 수 있다. 퓰리처상Pulitzer Prize을 수상한, 미국의 인지과학자 더글러스 호프스태터Douglas Hofstadter는 『괴델, 에셔, 바흐: 영원한 황금 노끈Gödel, Escher, Bach: Eternal Golden Braid』이라는 책에서 바흐 음악과 에셔 그림에 나타난 유사성을 자세히 분석했다.

그는 이들이 사용하는 방식에는 '이상한 고리의 개념'이 존재한다고 했다. 〈카논 토노스〉에서 착청 현상을 통해 첫 소절로 돌아가는 구조, 〈오르내리기〉에서 착시 현상에 의해 첫 계단으로 돌아가는 구조가 동일하게 '고리loop'를 형성하고, 이는 단순한 제자리 돌기가 아니라 원래의 지점보다 한 단계 높거나 낮은 지점에 이르게 하는, 이르렀다고 '느끼게' 하는 '이상한 고리'라는 것이다. 호프스태터는 이 속에 유한과 무한, 현실과 공상이라는 두 가지 층위가 있다고 말했다.

> 이 사슬 속에, 어떤 한 층위에 대해서든, 그 위에는 언제나 더 큰 "현실reality"의 층위가 있고 마찬가지로 그 아래에는 언제나 더 "공상적인" 층위가 존재한다. 이것 자체만으로도 매우 놀라울 수 있다. 그런데 이 층위들의 사슬이 직선이 아니고 고리를 형성한다면 어떻게 될까? 그렇게 된다면 무엇이 현실이고 무엇이 환상인가?[8]

지금까지 현상의 특성을 바탕으로 또 다른 공간을 만드는 사례를 살펴보았다. 시각, 청각을 활용한 감각 현상은 유한한 형식에서 무한한 공간을 느끼게 한다. 이는 순수예술적인 방식으로 작품에 적용될 수도 있지만 건축의 경우, 추구하는 근본 목적에 기여함으로써 경험의 질을 한층 더 높인다. '현실'과 '공상'의 층위 사이에서 '무엇이 현실이고 무엇이 환상'인지를 모호하게 만드는 현상은 인간 존재의 차원을 깊게 만든다.

06

현상
스스로
만드는
예술

현상 '스스로' 예술 작품을 만드는 일이 가능할까?

작가가 현상이 가진 여러 특성을 연구하고 이를 적극 프로젝트에

적용하는 사례는 얼마든지 찾아볼 수 있다.

하지만 작가가 현상 스스로 작품을 만들게 하고 자신은 이를 도와주는

최소한의 조력자 역할만 하는 것이 가능할까?

아티스트 김아타는 2009년경부터 4대 문명 발상지를 비롯한 세계

각지에서 ‹온 네이처ON NATURE› 프로젝트를 동시에 진행하고 있다.

작업 과정은 다음과 같다. 한 장소를 정하여 빈 캔버스를 세워 놓는다.

다양한 크기의 캔버스를 장소에 맞게 설치한다. 2년 후 다시 캔버스를

회수하는데 그 기간 동안 캔버스에는 다채로운 자연 현상이 맺힌다.

숲에 세워 놓은 캔버스의 경우 주로 사계절에 걸쳐 변화하는 녹음綠陰과

그 사이로 들어오는 태양빛, 그리고 그림자가 하얀 면에 맺힌다. 빛을

많이 쪼인 곳과 그렇지 않은 곳의 차이는 크다. 독특한 얼룩 패턴이

만들어진다. 우주의 변화를 캔버스라는 필름에 감광感光시켰다. 비,

눈, 우박, 서리, 얼음, 번개 등 온갖 대기 현상과 벌레, 이끼, 곰팡이도

캔버스에 개입하고 흔적을 남긴다. 이 모든 현상이 하나의 작품을

'생성'한다. 사진은 이 모습을 시각적으로만 보여주지만 실제 작품을 보면

작품마다 다른 냄새와 질감이 느껴진다. 깨끗한 숲에 놓였던 캔버스는

비교적 담담하다. 모노톤monotone의 추상화 같다. 반면 바다 속에 설치한

캔버스는 드라마틱한 수중의 흔적을 보여준다. 심한 물 비린내를 풍기며

각종 생물이 덕지덕지 붙었다.

김아타는 ‹온 네이처›를 자연에만 설치하지 않는다. 그의 예술에서

자연自然은 말 그대로 '스스로 그러함'이다. 우주 만물이 생성·소멸하는

그 자체이기 때문에 당연히 인공 환경도 포함된다. 미국의 뉴욕 맨해튼,

일본의 도쿄, 영국의 런던 등 세계적인 메트로폴리스뿐만 아니라 인도의
부다가야Buddha Gaya, 네팔의 히말라야Himalayas 등 고대 문명이 발원한
장소에도 캔버스를 설치했다. 모든 장소는 자신만의 이야기를 빈
캔버스에 담는다. 처음에는 동일했던 캔버스들이 2년이라는 세월 동안
서로 다른 존재로 거듭난다. 부다가야의 캔버스는 황토빛으로, 뉴욕의
캔버스는 청회색 빛으로 변한다.

문명 발상지뿐만 아니라 문명 간, 문명 내 갈등의 장소에도 캔버스를
설치했다. 독일 아우슈비츠Auschwitz 수용소, 일본 히로시마広島
원자폭탄 투하지, 대한민국 비무장지대DMZ… 심지어 국내의 군용
포탄 사격장에도 세웠다. 예상할 수 있듯 포탄 사격장에 설치된 작품은
온통 찢기고 너덜너덜하다. 인공의 극치, 격렬한 폭발이 지나간 흔적이
고스란히 남았다. 갈기갈기 찢긴 모습 역시 인간 문명의 한 단면이다.

218 작가는 다음과 같이 말했다.

> ON NATURE는 자연이 그리는 그림입니다. 인류 문명의 발상지와
> 역사적인 현장과 아름다운 숲 속과 도시, 땅 속과 바다 속, 그리고
> 이데올로기의 현장에 하얀 캔버스를 설치하여 인간의 간섭 없이
> 오직 바람과 구름과 비와 눈, 기-운-생-동하는 자연의 섭리를
> 캔버스가 스스로 수용합니다. 하얀 캔버스는 […] 정치와 종교와
> 이데올로기를 초월하여 21세기 지구환경과 인간성을 가늠하고
> 치유와 성찰의 기회가 될 것입니다. […] ON NATURE의 하얀
> 캔버스가 자연과 관계하는 과정은 많은 것을 깨닫게 합니다. 환경은
> 그 공간의 정체성을 만드는 중요한 요인입니다. 그래서 모든
> 공간은 같음이 없는 독자적인 정체성을 가집니다. 비가 오면 그런
> 대로, 바람이 불면 그런 대로 캔버스와 관계를 합니다. 이것이 ON
> NATURE입니다. [9]

작가가 강조하는 부분이 있다. "모든 공간은 같음이 없는 독자적인
정체성을 가집니다". 여기서 '공간'은 '존재'와 '세계'를 의미한다.
그러므로 앞의 말은 "모든 존재, 모든 세계는 같음이 없는 독자적인
정체성을 가집니다"로 해석할 수 있다. 이 모든 존재와 세계는 우리에게
현상으로 나타난다. 작가는 현상 너머의 본질을 묻는 대신 현상 자체를
오롯이 담아 언어와 개념 속에 함몰되고 분절되어 있던 세계를 있는
그대로 드러낸다. 어쩌면 그 오롯하게 채집된 현상 자체가 본질일지도
모른다.

이 즈음에 이르면 예술의 범위는 도대체 어디까지인가라는 질문이
떠오른다. 작가의 철학이라면 이제 인간의 전유물(인위적 예술)을 버리고
위대한 자연의 법을 찾아가는 여정만 남았는데 이를 예술이라 부를
수 있을까? 김아타에게는 '사진작가'라는 타이틀이 붙을 때가 많다.
예술가로서의 경력을 사진으로 시작했기 때문이다. 그런데 간혹 〈온
네이처〉를 보고 '당신은 사진작가인데 이 작품은 사진인가? 아니면
무엇인가?'라고 묻는 경우가 있다. 이 질문은 의미가 있을까. 장르와
매체는 어디까지나 인간이 만들어낸 형식에 불과하다. 예술이 추구하는
근본 목적과 본질 앞에서 과연 장르가 중요할까. 예술철학자 수전
랭어Susanne Langer는 다음과 같이 말했다.

> 예술 작품은 헨리 제임스Henry James가 말하는 '생명감'을 공간적,
> 시간적, 시적 구성 속에 투영한 것이다. 즉 우리가 인식할 수
> 있도록 생명감을 정식화하는 감정의 이미지이다. 예술적으로
> 뛰어난 작품은 모든 감정을 우리가 이해할 수 있도록 체계적으로
> 정식화하고 표현한 것이다. […] 예술가가 표현하는 것은 그 자신의
> 현실적인 감정이 아니라 그가 인식하는 '인간 감정'인 것이다.[10]

김아타, 〈온 네이처〉.
미국 뉴욕(N44°44' E73°59')에
2010년 4월~2012년
5월까지 설치되었던 작품

랭어는 저서 『예술이란 무엇인가Problems of Art』에서 각 장르가 가진
형식에는 고유한 측면이 있지만 "온갖 예술 속에는 공통된 원리가
있다"고 하며 "무엇이 예술인가, 무엇이 예술이 아닌가 하는 문제도
그것에 의해서 결정된다"고 밝혔다.[11] 그것이 바로 '생명감을 느끼고
체험하는 인간 감정'이다. 〈온 네이처〉는 생명감을 '재현'하는 대신
생명(감) 자체가 스스로 작품을 '생성'하는 특이한 구조를 가졌다.
생명감을 표현하는 구조와 과정이 다를 뿐 2년의 결과물은 보편적인 인간
감정에 울림을 준다.

〈온 네이처〉는 우리가 그 속에서 살고 있는 거대한 현상의 바다 일부를
드러내 보인다. 우리는 결코 이 바다 밖으로 나갈 수 없다. 우주 어느
구석에 가더라도 우리가 몸을 통해 감각하고, 지각한다면 현상의 바다
속에 머물러 있는 것이다. 〈온 네이처〉는 바다 속에서 바다를 보여준다.
이와 같은 맥락에서 보면 〈온 네이처〉는 이번 장을 시작할 때 살펴본
제임스 터렐의 〈간츠펠트〉와 관계가 있다. 〈간츠펠트〉의 경우 우리가
현상의 바다 속에 존재함을 인식하게 해준다면 〈온 네이처〉는 그 일부를
담아내어 드러내주기 때문이다.

이번 장에서는 현상을 적용한 건축과 예술의 사례를 살펴보았다. '빛으로
집을 지을 수 있을까?'라는 질문을 던질 수 있지만 사실 우리는 이미 '빛의
집' 속에 살고 있다. 영원히 바깥에서 집의 외관을 바라볼 수 없는 집.
하지만 이 집 속에 살며 집의 존재를 느끼고, 상상하고, 사유하고, 드러낼
수는 있다. 이번 장에서 살펴본 작가들은 서로 다른 방식으로 현상의
방room을 만들었다. 어떠한 고형 물질도 재료로 쓰지 않고 빛만으로
구획된 방을 만들기도 하고, 누구나 언젠가 경험해본 듯한 자연의 모습을
각기 다른 현상의 방으로 쌓아 올리기도 하고, 끝이 보이는 유한한

형식을 사용하지만 역설적으로 무한에 다가가는 상상과 감정을 가지게도
해주었다.

앞서 살펴본 사례들은 빛의 집, 현상의 세계 내부를 체험하는 데 다양하고
풍부한 경험을 제공한다. 이러한 과정을 통해 우리의 존재 역시 더욱
깊어질 수 있는 가능성을 체득한다.

인도 갠지스Ganges 강가에
세워진 〈온 네이처〉,
2010년 9월

인도 부다가야에 세워진
〈온 네이처〉,
2010년 10월~2012년 7월

대한민국 곰배령에 세워진
〈온 네이처〉,
2010년 6월~2012년 8월

대한민국 비무장지대 향로봉에
세워진 〈온 네이처〉,
2012년 12월~2013년 12월

미국 포틀랜드Portland에 세워진
〈온 네이처〉,
2014년 10월~2015년 12월

미국 뉴멕시코 산타페New
Mexico, Santa Fe에 세워진
〈온 네이처〉,
2010년 6월~2012년 8월

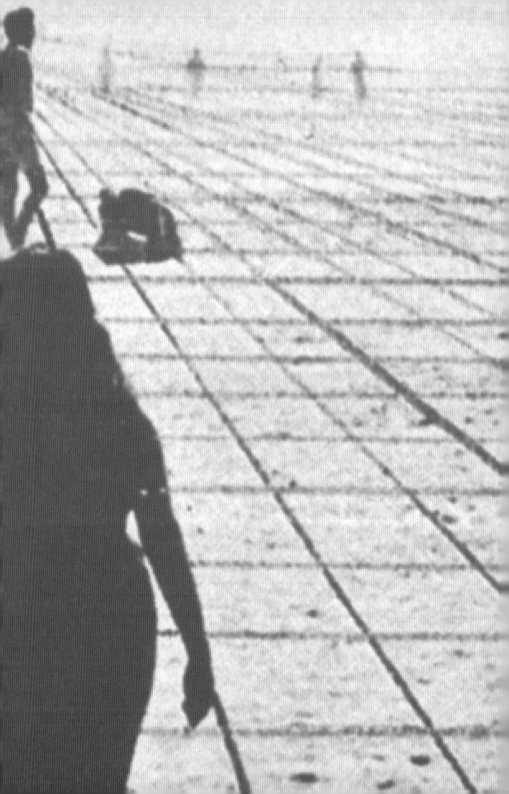

장소

01

어긋난
맥락의
결과

마이클 엘름그린과
잉가르 드라그셋,
〈프라다 마파〉

미국 텍사스Texas 주 밸런타인Valentine. 1.2평방킬로미터 남짓한 면적에
125명이 살고 있는 아주 작은 마을이다.

이곳에서는 예전 서부영화에서나 볼 법한, 챙이 휘어진 가죽 모자를
쓴 카우보이가 말을 타고 황무지의 먼지 속으로 사라지는 풍경이
아직 흔하게 남아 있다. 2005년 10월, 이런 밸런타인 인근 도로변에
이탈리아의 명품 브랜드 프라다Prada 매장이 들어섰다.

황무지에 프라다 매장이라니… 매장 운반과 설치를 담당한 트레일러
기사가 지도상 착각을 하는 바람에 원래 도심의 상업 거리에 세워야
할 매장을 전혀 엉뚱한 지역, 그것도 황량한 들판 한가운데 내려놓고
달아나버린 듯하다. 아니면 정말로 프라다가 이제 도시를 넘어 지구
변두리 끝까지 사업을 펼칠 생각인 걸까? 남녀노소를 합쳐 125명뿐인
시골 오지 마을을 대상으로 말이다. 도로명은 'US 90번 고속도로'지만
이름에 걸맞지 않게 오가는 자동차는 거의 보이지 않는다.

사건이 벌어진 것은 매장 설치 후 6일만이다. 강도가 문을 부수고
침입하여 핸드백 6개와 오른쪽 신발 14개를 훔쳐갔다. 도난 당한
상품은 모두 프라다 정품이다. 오른쪽 외벽에는 검은 스프레이로
'DUMB바보'이라고 크게 낙서해놓았다. 경찰은 침입자를 찾으려고
애썼지만 헛수고였다. 스프레이 낙서를 보면 공공 예술이나 문화를
파괴하는 일종의 반달리즘Vandalism으로 볼 수 있지만, 상품이 도난 당한
상태를 보면 단순히 도둑의 소행일 수도 있다. 약탈 행위와 그라피티가 꼭
동일 인물에 의한 것이 아닐지도 모른다.

프라다 매장을 만든 사람들은 고민에 빠졌다. 사실 이 매장은 프라다
기업이 세운 진짜 매장이 아니라 베를린에서 활동하는 예술가 마이클
엘름그린Michael Elmgreen과 잉가르 드라그셋Ingar Dragset이 프라다의 허가를

2005년 개장 후 6일만에
침입 당한 〈프라다 마파〉

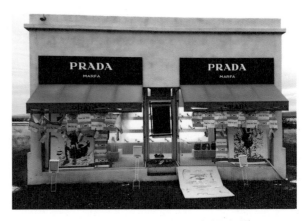

2014년 재공격 당한
〈프라다 마파〉

2014년 사건 당시
〈프라다 마파〉의 측면

받아 지은 설치미술 프로젝트 〈프라다 마파Prada Marfa〉이다. 진열된
상품은 실제로 팔지는 않고 밖에서만 볼 수 있다. 작품이 설치된 장소는
유명한 아트 빌리지인 텍사스 마파Texas Marfa에서 약 50킬로미터 떨어진
곳으로, 작가들은 마파 재단Ballroom Marfa과 예술 제작 펀드Art Production
Fund의 지원을 받아 프로젝트를 진행했다. 미우치아 프라다Miuccia Prada
회장은 회사 로고와 디자인을 사용하도록 허락했고 신발과 핸드백 등의
상품을 기증했다.

작가들은 다시 매장을 정비해 새롭게 공개했다. 외관을 특별히 바꾸지는
않고 원 상태로 되돌려놓았다. 엘름그린과 드라그셋의 아이디어는 주변
환경과 어울리지 않는 설치 작품이 장소와 강한 충돌을 일으키며 예술적
메시지를 전하다가, 서서히 풍화작용을 거치면서 낡아가고 자연스럽게
부스러져 결국 장소에 흡수되어 버리는 모습을 수십, 수백 년에 걸쳐
보여주는 개념이었다.

2014년 3월, 작품은 다시 공격을 받았다. 이번에는 그 정도가 훨씬
심했다. 재공개 후에도 자잘한 낙서와 상처 내기는 이어졌지만 3월
공격은 전면전이나 마찬가지였다. 양 측면은 온통 파란 페인트로
칠해졌고, 정면의 그늘막에는 'TOMS'라는 로고로 만든 광고 포스터가
잔뜩 붙었다. 경찰은 범인을 찾아냈다. '9271977'이라는 가명을 쓰는 당시
32살의 텍사스 아티스트 조 마그나노Joe Magnano였다. 그는 유죄를 선고
받고 마파 재단에 만 달러의 보상금과 천 달러의 벌금을 내야 했다.[1]

이 프로젝트는 '맥락脈絡'의 측면에서 많은 시사점을 던진다. '맥락'은
'사물 따위가 서로 이어져 있는 관계나 연관'을 뜻한다.[2] 영어로는
'컨텍스트context'인데 어원을 살피면 '함께con-기술한text' 혹은 '관계한'
정도의 의미다. 모두 상호 간의 '관계'에 대한 이야기다.

〈프라다 마파〉는 텍사스 주의 황무지 마을에 세워졌기 때문에 문제를
야기한다. 맥락의 측면으로 볼 때 대도시 한복판에 작품이 설치되었다면
아주 자연스러웠을 것이고 사람들은 쇼윈도 속 상품을 보면서 스쳐
지나갔을 것이다. 혹시 매장 안으로 들어가려는 사람이 있더라도 잠긴
문을 확인하며 직원이 잠시 자리를 비웠다고 생각할 확률이 크다. 하지만
미니멀 디자인의 프라다 매장과 흙먼지 날리는 황무지 풍경은 도저히
어울리지 않는다. '사물 따위가 서로 이어져 있는 관계'로 보면 아무런
조화로움이 보이지 않는다. 이러한 맥락의 어긋남에서 작품은 출발한다.
여기서 몇 가지 주제를 찾을 수 있다.

첫째, 황무지라는 자연환경과 상업 매장이라는 인공 공간의 충돌이다.
장소가 일으키는 맥락의 문제다. 황무지는 아무리 단조로운 지형을
가진다 해도 장소만의 고유한 특성이 있다. 반면 명품을 판매하는
상업 매장은 모두 동일한 건축디자인 매뉴얼을 따른다. 고유한 자연과
획일화된 인공 공간이 충돌한다. 〈프라다 마파〉에는 일반적으로 건축에서
가치 있다고 평하는, 기존 장소와의 조화로운 관계를 전혀 찾아볼
수 없다. 오히려 이 작품은 의도적으로 강한 충돌을 일으킨다. 건축
학교의 설계 스튜디오에서 이런 디자인 아이디어를 내면 엄청난 비판을
각오해야 한다. 둘째, 토착적 농업 문화와 글로벌 자본주의에 기반한
상업 문화의 충돌이다. 이 또한 장소 간의 충돌을 배경으로 하지만 문화
간의 충돌이 더 부각된다. 전자가 특정한 장소에서 벌어지는 상황이라면
후자는 세계 도처에서 일어나고 있는 사회 현상이다.

엘름그린과 드라그셋은 작가로서의 경력 초기부터 정치적,
사회경제적으로 민감한 이슈를 다루어왔다. 특히 소외의 문제, 제도화된
계층 간, 지역 간 분열의 문제에 많은 관심을 가졌다. 작품 설치 장소도
세상과 차단된 백색 전시 공간으로서의 미술관을 탈피하여 도시의 골목,

광장, 낙후된 지역, 변방의 마을로 범위를 넓혀갔다. 〈프라다 마파〉의
개념과 결과는 작가들의 이러한 기본 철학과 밀접하게 연관되어 있다.
작품이 보여주는 맥락의 어긋남과 충돌은 철저히 의도된 것이다. 〈프라다
마파〉에서 벌어진 두 번의 반달리즘 사건조차 작품의 일부라고 할 수
있다. 사건은 특정한 침입자/아티스트, 즉 '타자他者'에 의해 벌어진
일이지만 큰 틀에서 보면 맥락의 어긋남이 야기하는 충돌의 과정 중
하나다. 예술 비평가 마이클 윌슨Michael Wilson은 작가들이 "프로젝트의
변화를 자연스럽게 받아들여야 한다는 입장"이라고 밝히며 "프라다
마파의 순전한 불예측성은 엘름그린&드라그셋의 상황에 따른 협업적
예술 제작이 지닌 위트와 전복적인 특성에 기인한다"고 말했다.[3]

〈프라다 마파〉는 장소와 관련된 관점, 특히 맥락적 측면에서 바라본
장소의 문제에 대해 많은 생각을 하게 한다. 이는 맥락의 어긋남, 충돌을
예술 작품으로 구현했기 때문에 가능하다. 보편적인 고정관념으로
획일화된 맥락 관계만을 고집했다면 〈프라다 마파〉가 촉발시킨 수많은
찬반 토론, 예술의 의미와 가치를 묻는 질문, 장소에 대한 다양한 해석과
주장은 발생하지 않았을 것이다.

02

예술과
장소가
만날 때

건축과 예술에서 '장소場所'는 가장 기본적인 바탕이다.
프로젝트 대부분은 특정한 대상지, 즉 장소를 필요로 한다. 물론 달리
생각할 수 있는 경우도 있다. 예를 들어 디지털 기술이 만들어내는
가상 공간이 그렇다. 이는 컴퓨터 안에서만 존재하는 공간이다. 하지만
엄밀하게 말하면 이 경우에도 물리적인 형태만 존재하지 않을 뿐 '가상
공간'이라는 대상지는 존재한다고 할 수 있다.

앞 꼭지에서 본 것처럼 이 장에서 던질 수 있는 질문은 '왜 황무지에 명품
매장을 세웠을까?'이다. 여기서 '~에'는 중요한 의미를 가진다. '~에'는
장소, 시간, 진행 방향을 뜻하는 단어 뒤에 붙는 격조사格助詞로서 서울에,
12시에, 남쪽에… 와 같이 쓴다. 이 질문에서 '에' 역시 장소에 붙는
격조사다. '~(어디)에 ~(무엇)을 세우다'라는 문장 구조는 장소의 맥락과
깊은 관련이 있다. 황무지에 명품 매장을, 도심에 명품 매장을, 화성火星에
명품 매장을…

이런 식으로 우리는 앞에 특정 장소가 나오고 뒤에 무언가를 위치시키는
구조로 끝없이 문장을 만들어갈 수 있다. 얼마나 다양하게 문장을
만들어내느냐가 중요한 것이 아니다. '~(장소)'에 '~(무엇)'이라는
구조에서 장소와 무엇이 어떤 관계를 가지는가가 중요하다. 둘은
조화로운가, 살짝 어긋나는가, 아니면 아예 충돌을 일으키는가.

이는 건축과 예술 모두에 핵심적인 문제다. 순수미술의 경우는 장소와
프로젝트 사이의 느슨한 관계가 얼마든지 가능하다. 작품이 일정
기간만 설치되는 사례도 많고, 설치된 장소 자체가 변할 수도 있다.
도심의 공터에 작품을 설치했는데 대지가 개발되어 작품을 옮기는
경우도 허다하다. 이러한 현상은 현대로 올수록 심해진다. 미술학자 진
로버트슨Jean Robertson과 크레이그 맥다니엘Craig McDaniel은 다음과 같이

시대적 변화를 설명했다.

> 미술은 장소 안에 존재한다. 이 사실은 역사상 무수히 많은
> 프로젝트의 미학적 핵심 개념이었다. [⋯] 미술과 그것이 놓인
> 맥락과의 연결은 개념적으로 분리할 수 없는 것처럼 보였다. [⋯]
> 미술과 본래의 소재지 사이의 강한 연관은 [⋯] 서서히 약화되다가
> 결국 대부분의 작품에서 완전한 분리가 일어났다. [⋯] 미술과
> 소재지의 분리는 또한 정신적, 인식적인 변화를 불러일으켰다.
> 이러한 변화는 점진적으로 일어나기는 했지만, 근대에 들어 눈에
> 띄게 새로운 국면에 접어들었다.[4]

과거에는 장소와 프로젝트 사이의 '조화로운' 관계가 필수였다. 그러나
현재는 작가의 철학과 관점에 따라 이 관계의 설정이 자유롭다. 선택의
가능성과 자유가 있기 때문에 오히려 이를 역이용하여 과거보다 훨씬
두드러지는 장소 특정적 작품을 만들거나 맥락의 충돌을 일으키는
프로젝트를 선보이기도 한다.

한편 건축에서 장소의 문제는 처음과 끝이라고 해도 과언이 아닐 정도로
그 비중이 크다. 건물은 한번 지어지면 상당 기간 물리적으로 존재한다.
물리적 실체를 쉽게 제거해 버릴 수는 없다. 석조 건물은 몇 백 년을
거뜬히 버틴다. 목조 건물도 석조 건물보다는 덜 튼튼하지만 오랜
세월 동안 그 자리에 있다. 모두 하나의 특정한 장소를 차지한다. 앞서
이야기한 것처럼 예술 작품의 경우는 대상지에 변화가 생길 수 있지만
건축의 경우 점유한 땅을 이동시키거나 사라지게 할 수는 없다. 장소가
건축을 만든다는 생각은 그래서 건축의 역사에서 지배적이다.

이렇듯 장소와 깊은 관계를 맺고 있는 건축과 예술은 장소와 프로젝트

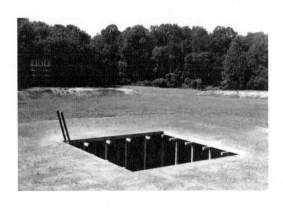

메리 미스,
〈둘레/파빌리온/유인〉

사이의 맥락적contextual 관계에 있어 넓은 스펙트럼을 보인다. 스펙트럼의
한쪽 끝은 장소에 완전히 동화되는, '순응하는' 작품이다. 작품 자체가
장소에 함몰, 흡수되어 아예 사라지거나 존재하지 않는다는 의미가
아니다. 작품은 분명 존재한다. 다만 장소를 거스르지 않을 뿐이다.

미국의 환경예술가 메리 미스Mary Miss는 1977년 미국 롱아일랜드Long
Island에 위치한 나소 카운티 미술관Nassau County Museum 정원에 〈둘레/
파빌리온/유인誘引 Perimeters/Pavilions/Decoys〉이라는 프로젝트 작품을
만들었다. 숲 쪽에 작은 목조 타워를 만들고 정원의 중앙에 정사각형
중정이 뚫린 지하 공간을 만들었다. 외부에서 보면 작품을 인지하기
힘들다. 특히 멀리 떨어진 접근로에서 바라보면 평범한 정원으로밖에
보이지 않는다. 작품은 장소에 철저히 순응한다. 작가는 이에 대해
다음과 같이 말했다.

> 어떻게 이 장소를 현대미술에 익숙하지 않은 방문객들과 관계
> 맺게 할 수 있을까? 드넓은 대지에 어떠한 작품을 만들 수 있을까?
> 존재성을 가지지만 물리적으로 드러내지 않는 방법으로.[5]

미스의 질문은 '~(장소)에 ~(무엇)을'이라는 문장 구조에 명확한

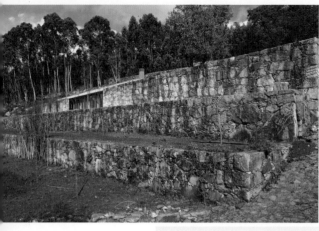
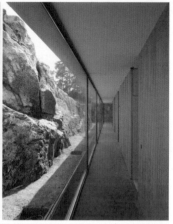

에두아르두 소우투 드 모우라,
몰레도 주택

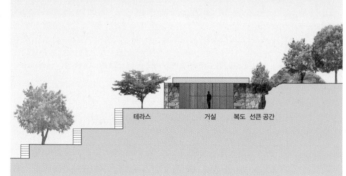

테라스　　거실　복도 선큰 공간

몰레도 주택의 거실 위치에서
자른 단면도

답을 제시한다. 그녀는 장소 자체를 건드리고 싶어하지 않는다.
환경예술가로서 그녀가 보여준 일련의 작품은 항상 매우 조심스럽게
장소와 관계한다. 대부분 땅속, 물속, 숲속에 설치하여 형태가 잘
드러나지 않지만 그 안에는 분명한 공간, 기능, 메시지가 존재한다.
〈둘레/파빌리온/유인〉도 마찬가지다. 사다리를 타고 내려가면 반전되는
공간이 연속해 있다. 입체 목구조 공간, 뒤에 무엇이 있는지 알 수 없는
문, 어두운 복도가 평화로운 전원 풍경과 강한 대비를 이룬다.

건축에도 비슷한 사례가 있다. 포르투갈 건축가 에두아르두 소우투 드

모우라Eduardo Souto de Moura가 설계한 '몰레도 주택House in Moledo'이다.
이 집은 포르투갈 북부 해안에 위치한 경사지에 지어졌다. 여기서는
대서양이 파노라마로 펼쳐진다. 사진에서 보듯 주택은 경사진 돌 축대
속에 숨어 있어 잘 보이지 않는다. 하지만 이 집이 원래 있던 농경지 축대
하나를 파내어 쉽게 지었다고 생각하면 오산이다. 기존 축대는 높이가
1.5미터밖에 되지 않아 그 안에 집을 만들기가 불가능했다. 모우라는
건축주를 설득해 축대 공사를 새롭게 진행했다. 완성하는 데까지
무려 6년이 걸렸다. 장소에 순응하는 건축을 위해 얼마나 힘든 과정을
거쳤는지 알 수 있다.

내부의 공간 구성은 단순하다. 거실, 식당, 방들은 모두 대서양을
향하도록 일직선으로 배열됐고 뒤쪽에 이들을 서로 연결하는 복도가
있다. 이 복도에 아주 흥미로운 선큰sunken 공간˙이 숨어 있다. 대지를
재정비하면서 발견된 땅 속의 거대한 바위들을 그대로 노출시킨 것이다.
주택은 단순한 평면 구성을 가졌지만, 실제로 느끼기에 바깥 바다 풍경과
안쪽 복도 풍경은 완전히 다른 분위기를 자아낸다.

미스의 작품과 모우라의 집은 장소와 프로젝트 사이에 존재하는 관계
스펙트럼의 한쪽 극단을 잘 보여준다. 모두 자신만의 이야기는 품고
있지만 장소를 거스르지 않는다. 또한 그저 주어진 장소에 휩쓸리는 것이
아니라 장소에 순응하는 작품을 만들기 위해 정교한 방법까지 동원하는
것이다.

˙ 빛과 공기를 끌어들이기 위해 주변 대지보다 낮게 파내어 만든 공간

03

예술이 된
상업건축

마틴 모러, 〈빅 덕〉

그렇다면 장소와 프로젝트 간 관계의 스펙트럼 반대편 끝에는 어떤 작품들이 있을까?

1931년 미국 뉴욕 주 롱아일랜드에서 오리 농장을 하던 마틴 모러Martin Maurer는 작은 가게 하나를 지었다. 오리의 고기와 알을 팔기 위한 상점인데 그 모양이 독특했다. 자신이 기르던 베이징 종種 오리Pekin duck의 모습을 그대로 본떠 건물을 만들었다. 높이 6미터, 길이 9미터, 폭 5미터의 아담한 크기다. 오리 농장 주인이 오리고기를 팔기 위해 오리 모양 가게를 짓다… 어찌 보면 당연한 일처럼 보인다.

모러는 나름대로 행복하게 새로운 상점 '빅 덕Big Duck'에서 오리를 팔며 지냈다. 특이한 건물 모양은 얼마 지나지 않아 외부에 알려졌고 오리고기도 살 겸 가게를 보러 오는 사람들이 점점 늘어났다. 지역 신문과 잡지도 관련 사진과 이야기를 소개했다.

유명세를 타기 시작하자 반전이 일어났다. 건축가와 비평가 들의 혹독한 비판이 이어졌다. 그들은 오리 모양 건물을 참지 못했다. 건축에 대한 경멸이라 생각했다. 진지해야 할 건축이 무슨 아이들 장난감처럼 지어질 수 있는지 따졌다. 또한 장소에 대한 무지를 비판했다. 건축은 당연히 주어진 대지에 맞게, 조화롭게 지어져야 하는데 오리 모양은 장소와 아무런 관련이 없다고 평했다. 미국 건축가이자 교육자인 피터 블레이크Peter Blake는『신의 쓰레기장: 미국 랜드스케이프의 예정된 악화God's Own Junkyard: The Planned Deterioration of America's Landscape』라는 무서운 제목을 단 책에서 1960년대 당시 미국 전역에 나타난 무분별한 상업건축을 다음과 같이 비판했다.

　　슬픈 사실은 미국의 교외가 이제 점점 기능적으로, 미적으로, 그리고

경제적으로 파산할 지경에 이르렀다는 것이다.[6]

블레이크는 미국의 일부 상업건축이 기능적, 미적, 경제적 면에서 일고의
가치도 없이 추락하고 있다고 일축했다. 그는 '빅 덕'을 포함하여 도시
교외에 난립하는 싸구려 상업건축, 간판, 환경 시설물이 무장소성과
추함의 대표 사례라고 몰아세웠다. 핵심은 건축과 장소 사이의
'관계'였다. '무無장소성', 즉 장소의 특성이 하나도 반영되지 않았을 뿐만
아니라 건축과 장소 사이에 일말의 관계조차 없다는 것이다.

앞에서 살펴본 미스와 모우라의 작품은 둘 다 장소와 밀접한 관계를
가진다. 두 작품은 다른 곳으로 옮기는 일이 불가능하다. 특정한 대지에
맞추어 정교하게 설계되었기 때문이다. 다른 곳으로 이동하면 설계를
처음부터 다시 해야 한다. 반면 빅 덕은 오리 상점이라는 기능과는 관련이
있을지언정 장소와는 아무런 관련이 없다. 어디든지 이동 가능하다.
실제로 빅 덕은 여러 차례 옮겨다녔다. 최초의 이동은 새로 사들인
오리 농장이 있는 롱아일랜드 플랜더스Flanders로, 건축주 모러에 의해
이루어졌다. 1984년 오리 가게는 끝내 문을 닫았다. 서퍽 카운티Suffolk
County는 이미 관광 명소가 된 빅 덕을 매입하고 24번 국도변으로 옮겼다.
두 번째 이동이었다. 이후 원래의 자리였던 플랜더스로 옮기기 원하는
사람들의 청원이 이어졌고 주 정부는 2007년 다시 빅 덕을 제자리로
옮겼다. 세 번째 이동이었다. 이렇게 옮겨다니는 것 자체가 장소와의
느슨한 관계를 방증한다.

빅 덕과 같이 건축 형태가 고유한 디자인을 가지지 않고 특이하거나
익숙한 오브제 형태를 띠는 건물을 '노블티 건축Novelty Architecture'이라고
하며 주로 상업광고의 효과를 노리는 경우가 많다. 노블티 건축은 특히
미국 교외 지역에서 자주 발견할 수 있는데 사진에 나온 '밥스 자바

노블티 건축 사례들

미국 워싱턴Washington 주에
위치한 밥스 자바 자이브 커피숍

일본 오키나와沖繩에 위치한
토노 비스트로Tonneau Bistro

오스트레일리아
워초프Wauchope에 위치한
빅 불Big Bull

미국 오하이오Ohio 주에 위치한
롱가버거 컴퍼니

자이브Bob's Java Jive'와 '롱가버거 컴퍼니Longaberger Company'는 잘 알려진
사례다. 두 건물은 각각의 건축 형태를 선택한 나름대로의 근거가 있다.
밥스 자바 자이브는 주전자 모양을 본뜬 카페이고, 롱가버거 컴퍼니는
주력 상품의 형상을 그대로 재현한 바구니 제조 업체이다.

이러한 건축은 장소와 작품 간 관계의 스펙트럼에서 반대편의 극단을
잘 보여준다. 앞서 언급한 '~(장소)에 ~(무엇)을'이라는 문장 구조에
이를 다시 적용하면 빅 덕을 비롯한 노블티 건축은 '~(어떠한 장소)에도
~(무엇)을'의 건축이라고 말할 수 있다. '장소'와 '무엇' 사이의 시소
타기에서 '무엇'에 무게가 실리는 것이다. 장소는 어디나 선택 가능하다.
맥락도 중요하지 않다. 「어긋난 맥락의 결과」에서 살펴본 〈프라다 마파〉도
장소와 작품 사이에 맥락이 없다. 그렇기 때문에 이 스펙트럼에서 노블티
건축과 비슷한 지점에 위치한다. 하지만 뚜렷한 차이도 있다. 〈프라다

마파〉의 경우는 맥락의 어긋남을 의도한 예술 작품이다. 일부러 충돌을
일으켜 사회문화적, 정치경제적인 메시지를 발생시킨다. 하지만 노블티
건축은 순수한 상업광고의 효과만 추구하는 경우가 대부분이다.

스펙트럼의 극단은 하늘과 땅 차이만큼 다르다. 창의적 사고를 다루는
이 책에서 스펙트럼의 어느 쪽이 맞는가는 중요하지 않다. 좋고 나쁨의
잣대로 너무 쉽게 모든 것을 판단해버릴 수는 없다. 빅 덕은 수없이 많은
비판의 화살을 맞아왔지만 반대로 의미와 가치를 인정받기도 했다. 미국
건축가 로버트 벤투리Robert Venturi와 데니스 스콧 브라운Denise Scott Brown은
1972년에 발간한 『라스베이거스로부터의 교훈Learning from Las Vegas』에서
빅 덕이 상업적 상징 건축의 좋은 본보기라고 설명했다.

　　사인sign은 건축보다 더 중요하다. […] 때때로 빌딩은 사인이다.
　　'롱아일랜드 오리 새끼'라고 불리는, 오리 모양을 한 가게는

조각적인 심벌이자 건축적인 기능 공간이다. 외부와 내부 사이의 모순은 근대 이전 건축, 특히 도심 기념비 건축에서도 흔했다.[7]

벤투리와 스콧 브라운은 이어지는 설명에서 바로크 성당을 예로 들며 이 또한 내부와 외부 디자인 사이에 상당한 괴리가 있는 상징 건축이라고 평했다. 벤투리와 스콧 브라운은 빅 덕과 바로크 성당을 동일선상에서 비교한 셈인데 놀라운 생각이 아닐 수 없다. 예상할 수 있듯 이러한 생각은 앞서 살펴본 빅 덕을 혹평한 블레이크의 반론을 불러오기도 했다.

여기서 중요한 문제는 스펙트럼의 어느 쪽을 고르느냐, 어느 쪽이 맞느냐를 결정하는 일이 아니다. 핵심은 장소와 프로젝트 사이에 '어떤' 맥락적 관계contextual relationship를 만들고, 최종적으로 이것이 전하고자 하는 메시지가 무엇인가이다. 〈프라다 마파〉에서 볼 수 있듯 의도적인 맥락 충돌은 예상할 수 없는 사건들까지 초래할 정도로 지역사회에 파장을 일으켰다. 맥락 관계가 없다는 점이 맥락을 더 많이 생각하게 하기도 한다. 빅 덕도 마찬가지다. 싸구려 건물이라는 혹평을 받았지만 반대로 건축과 기능, 건축과 상징, 건축과 사용자 사이에 존재하는 다양한 관계와 감성적 유대감을 다시 한번 떠올리게 한다.

1997년 빅 덕은 '미국 국가 사적지National Register of Historic Places'에 등재되었다.

04

버려지고
숨겨진
장소의
재발견

숨겨진 장소를 발굴하고 이를 세상에 드러내는 과정 자체를 예술 작품으로 삼는 경우가 있다. 이러한 프로젝트는 장소에 대한 새로운 발상과 접근법을 잘 보여준다. 특히 우리가 살아가는 도시 사회와 인공 환경이 가진 이면의 세계를 적나라하게 드러낸다.

「틈과 구멍으로 드러난 세계」에서 살펴보았던 마타-클락은 주택과 건물을 자르고 구멍 내는 작업만 하지 않았다. 그는 본격적으로 〈빌딩 컷〉 연작을 시작하기 전에 사뭇 다른 모습의 작품을 선보였다. 1973년 여름부터 작업에 착수한 〈실재 재산: 가짜 부동산Reality Properties: Fake Estates〉 시리즈다.

마타-클락은 뉴욕 시, 퀸즈Queens, 스태튼 섬Staten Island에 퍼져 있는 쓸모없는 자투리땅을 경매로 사 모았다. 땅들은 당시 화폐 가치로 25~75달러 정도밖에 하지 않는, 아무도 관심을 보이지 않는 대지였다. 전혀 실용적 가치가 없었다. 어떤 대지는 폭이 성인 어깨보다 좁아 들어가기조차 힘들었고, 어떤 땅은 사방이 건물로 막혀 진입 자체가 불가능했다. 또 어떤 곳은 진입은 가능했지만 공공 배수로가 있어 법적 개발을 할 수 없었다. 도시계획 도면과 법적 권리에는 분명 존재하지만 사실 없는 땅이나 마찬가지였다. 경매 회사로서는 구매해주는 것 자체가 감사한 일이었다.

〈빌딩 컷〉을 포함한 마타-클락 작품 전반을 보면 공통된 작업 방식이 숨어 있음을 알 수 있다. 바로 '드러내기' 방식이다. 〈빌딩 컷〉은 기존 건축물이 가진 기능 공간 이면에 존재하는 또 다른 공간의 차원을, 〈실재 재산: 가짜 부동산〉은 자본주의 도시가 세워진 정치경제적 기반에 감춰진 모순을 드러낸다. 모두 '드러내기' 방식이다.

고든 마타-클락,
〈실재 재산: 가짜 부동산〉
연작 중 〈작은 골목 2497블럭,
제42구역Little Alley Block 2497, Lot
42〉

〈실재 재산: 가짜 부동산〉은 1973년 작품인데 이후 비슷한 주제를
선보이는 장소 관련 프로젝트를 종종 발견할 수 있다. 스페인 사진작가
알바루 산체스-몬타녜스Álvaro Sánchez-Montañés는 아프리카 나미브Namib
사막에 위치한 콜만스코프Kolmanskop 유령 마을을 기록하고 전시했다. 이
마을은 20세기 초 번성했던 다이아몬드 광산 지역으로, 그리 크지 않지만
매우 부유했던 곳이다. 주민 대부분은 식민지를 점령한 독일인이었는데
그들은 고향에 있는 주택 양식을 본떠 절충식 외관의 집을 지었다.
1954년 다이아몬드 채굴이 중단되고 마을에 살던 사람은 모두 집을
버리고 다른 곳으로 떠났다. 이후 콜만스코프는 유령 마을로 변했고
나미브 사막의 강력한 모래바람이 마을을 뒤덮었다.

마타-클락은 매입한 땅의 사진, 구매 계약서, 권리증, 도시계획 도면
등을 모아 전시를 했다. 전시 제목은 《실재 재산: 가짜 부동산》이었다.
제목을 보면 마타-클락이 전하고자 하는 메시지를 눈치챌 수 있다. 땅은
모두 실제로 존재하는 자연의 대지다. 바로 옆에 위치한 비싸고 실용적인
대지와 마찬가지로 해가 들고, 나무가 자라고, 흙이 있다. 같은 땅이지만

이를 갈라놓는 주체는 우리다. 기능과 효율에 맞추어 땅을 나누고, 자르고, 사적 소유지로 탈바꿈시켜 버린다.

이 대지는 퀸즈에 위치한 15개 자투리땅으로 건축가의 도면에서 여분으로 남겨진 것들이다. 어떤 땅은 차고 진입로나 보도에 붙은 30센티미터 폭의 띠이고, 어떤 땅은 경계석이나 배수로 공간이다. 내가 근본적으로 원하는 점은 보이지 않고, 사용되지 않는 이러한 공간을 드러내는 것이다.[8]

마타-클락의 이 말에는 의도가 명확하게 보인다. 도시에 의해 버려진, 하지만 동시에 기능적으로 필요한 땅들이 가진 역설의 현장을 우리에게 있는 그대로 보여주고 싶은 것이다. 〈실재 재산: 가짜 부동산〉에는 새로 행해진 조형 작업이 일체 없다. 도시 속 모순과 역설의 장소를 발굴하고, 이를 중심으로 그물망처럼 연결된 사회현상의 실태를 적나라하게 드러내는 데 집중한다. 마타-클락이 보여준 작품 대부분은 그리 미학적이지 않다. 반미학적이다. 동시에 제도권 사회에 대해 강한 저항의 메시지를 던진다.

산체스-몬타녜스는 오랫동안 사막에 방치된 집들의 내부를 촬영하고 〈실내 사막Indoor Desert〉이라는 제목을 붙였다. 사진은 자연에 있어야 할 모래사막이 집 내부로 들어온 기이한 풍경을 보여준다. 초현실적인 꿈 속 풍경 같다. 황량한 모래사막이 내밀한 사적 공간을 휩쓴다. 한때 돈과 향락의 극치였던 다이아몬드 광산 개발자들의 저택이 이제 자연의 힘에 쓸려나가고 있다. 모래사막은 살아 있는 생명체처럼 해마다 공간 곳곳을 서서히 움직여 다닌다. 아무런 연출도 없이 촬영한 사진들은 시적이기까지 하다.

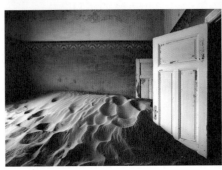

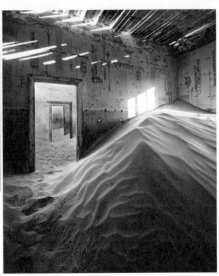

알바루 산체스 – 몬타녜스,
〈실내 사막〉 연작

알레한드로 두란,
〈쓸려오다〉 연작

멕시코 예술가 알레한드로 두란Alejandro Durán은 보다 강한 환경적 메시지를 던진다. 멕시코의 대표적 자연 보호 구역인 시안 카안Sian Ka'an은 유네스코 세계문화유산에 등재될 정도로 아름다운 자연과 풍광을 자랑한다. 전체 면적은 5,280평방킬로미터에 달한다. 그런데 이곳의 해안 일부는 오래 전부터 세계 50여 개 국가에서 쓸려온 각종 쓰레기로 몸살을 앓고 있다. 주로 가볍게 물에 뜨는 플라스틱 제품이 조류를 타고 한데 모인다. 흥미롭게도 멕시코 본국에서 버린 것보다 주변 선진국에서 버린 쓰레기가 압도적으로 많다.

두란은 말 그대로 〈쓸려오다Washed Up〉라는 이름을 가진 프로젝트에서 현실을 고발한다. 그는 플라스틱 제품을 비슷한 종류와 색으로 나눈 다음 다시 이것들을 임시로 해변에 배열하고 사진을 촬영했다. 버려진 쓰레기들은 자연의 풍경과 색채에 묘하게 어울리며 몽환적인 분위기를 자아낸다. 하지만 이 독특하고 새로운 랜드스케이프는 슬픈 현실 위에 축조되었다. 자연환경과 생명체는 변화하지만 사진 속 물체는 반영구적으로 변화하지 않는다. 몇 달, 몇 년 후 작품을 다시 촬영하면 달라진 자연과 대비되어 그대로 남겨진 플라스틱이 섬뜩하게 느껴질 것이다.

251

지금까지 살펴본 작품은 모두 새로운 물리적 오브제를 만들지 않았다. 〈실재 재산: 가짜 부동산〉과 〈실내 사막〉은 숨겨진 장소를 있는 그대로 드러낼 뿐이었다. 〈쓸려오다〉는 작가가 쓰레기 더미를 재구성하긴 했지만 역시 새로 제작한 것은 없었고 현재의 상황을 다른 방식으로 보여줄 뿐이었다. 그렇기 때문에 적나라한 현실을 접하는 우리에게는 더 큰 울림을 줄 수 있다. 이들이 전하는 메시지는 거대 도시와 환경에 맞닿아 있다. 궁극적으로 우리 사회가 양산하는 환경문제에 대해 경종을 울리고 있는 것이다.

05
공공의
장소와
예술

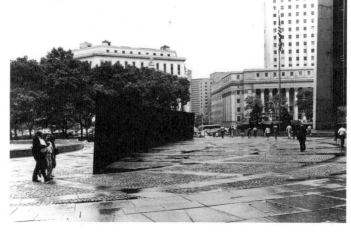

리처드 세라, 〈기울어진 호〉

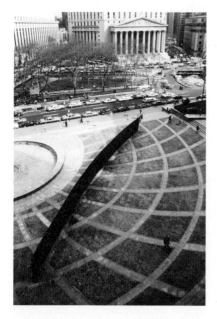

위에서 바라본 광장과
〈기울어진 호〉

1989년 3월 15일 밤, 맨해튼 폴리 광장Foley Federal Plaza에서는 무슨 일이 일어났을까?

리처드 세라Richard Serra의 작품 〈기울어진 호Tilted Arc〉는 사진에서 보면 녹슨 철판으로 만든 미니멀리즘 조각으로 보인다. 그러나 실제로 접해보면 압도적인 크기와 기울어진 철판이 주는 긴장감, 녹이 피어오른 철 표면의 냄새와 촉감에 놀란다. 특히 엄청난 무게의 철판이 별 지지대 없이 기울어진 모습은 심리적 긴장감을 유발한다. 또 사진에서 쉽게 느낄 수 없는 부분은 파편화된 공간 경험의 측면이다. 조각의 전체 형상을 찍은 사진은 대부분 위에서 아래로 내려다본 것들이다. 사람의 눈높이에서는 완전한 형태를 카메라에 담기 힘들다. 하지만 세라의 작품을 체험할 때의 핵심은 다름 아닌 눈높이에서 보는 것이다.

이 때문에 〈기울어진 호〉를 가까이서 바라보면 작품의 전체 모습을 볼 ²⁵³ 수 없다. 망막에 맺히는 우리 시선조차 왜곡되었는데 조각마저 휘고 기울어져 정확하게 3차원 형태를 인지하기 어렵다. 원이나 타원 형태로 굽이치는 곡면 조각의 경우, 안으로 들어가면 더 그렇다. 기울어지고, 휘어지고, 분화하는 공간 속에서 지각 경험도 파편화된다. 외부 풍경 역시 보였다가 사라졌다를 반복한다. 이러한 공간 경험은 작품이 설치된 장소에 대한 재인식으로 이어진다. 그의 작품은 대부분 미술관 대형 전시실이나 조각 정원에 설치된다. 그런데 작품이 도시의 광장, 그것도 사람들이 많이 오가는 일상 공간에 배치되었을 때는 예술 체험과 조금 다른, 아니 전혀 다른 현상이 나타났다. 이는 예상치 못한 심각한 상황까지 초래했다.

세라는 1979년 미국 정부 기관인 미국 연방 조달국US General Services Administration으로부터 뉴욕 맨해튼 남쪽에 위치한 폴리 광장에 조각

작품을 만들어달라는 의뢰를 받았다. 이곳은 주변에 뉴욕 시청, 법원, 기업이 몰려 있어 평소 사람들 통행이 잦은 곳이다. 햇살 좋은 점심시간에는 직장인들이 분수대 옆에서 샌드위치를 먹고 커피를 마시는 풍경을 쉽게 볼 수 있다. 세라는 1981년, 광장 가운데에 37미터에 달하는 긴 작품을 설치했다. 부드럽게 휘어진 조각은 녹슨 코르텐 강판corten steel°으로 제작했는데 이미 세라는 같은 재료로 만들어진 여러 작품을 선보여왔다.

'기울어진 호Tilted Arc'라고 이름 붙인 이 작품은 설치되자 마자 격렬한 찬반 논란을 불러일으켰다. 가장 주된 이유는 평소 광장을 오가는 사람들의 동선을 막아버린 배치에 있었다. 사진의 조감도를 보면 원형 분수대 쪽으로 가는 길을 완전히 차단한 것을 알 수 있다. 동선뿐만 아니라 연못을 바라보거나, 연못에서 바라보는 시선조차 가려버렸다.

254 평소 광장을 이용하던 사람들은 미술관에서처럼 미적인 방식으로 〈기울어진 호〉를 체험하거나 인식하지 않았다. 그들은 자신의 평화로운 일상이 파괴되었다고 느꼈다. 사회학자 네이든 글레이저Nathan Glazer는 다음과 같이 혹평했다. "추하고 형편 없이 설계된 건물에서 일하는 사람들의 고통에 세라는 대다수 사람들이 추하게 느끼는 조각의 형태로 또 다른 고통을 부가했다. […] 광장을 가로막고, 앉을 곳도 제공하지 않고, 해와 풍경을 가리고, 날씨가 좋을 때 밖에서 점심을 먹는 잠깐 동안의 자유도 즐길 수 없게 만들었다."[8]

조각을 철거하라는 청원이 이어졌다. 광장 이용자뿐 아니라 예술 비평가, 학자, 기자 들까지 합세했다. 하지만 작품을 그대로 두어야 한다는

· '내후성강'이라고도 부른다. 합금강 표면에 인공적으로 녹을 슬게 하여 보호 피막을 만든다. 페인트를 칠할 필요가 없고 기후 변화에 강하다.

의견도 만만치 않았다. 세라 역시 〈기울어진 호〉는 폴리 광장에 맞게 설계되었기 때문에 다른 곳으로 이동하는 일은 아무런 의미가 없다고 잘라 말했다. 격렬한 논쟁으로 이 사안은 결국 뉴욕 연방 법원에까지 올라갔다. 1989년 연방 법원은 4대 1의 의견으로 철거를 결정했다. 3월 15일 밤, 〈기울어진 호〉는 해체되었고, 폴리 광장에서 영원히 사라졌다.

〈기울어진 호〉가 보여준 일련의 상황을 보면 장소와 프로젝트 사이에 만들어지는 맥락 관계에 무수히 복잡한 요소가 숨어 있음을 알 수 있다. 「어긋난 맥락의 결과」에서 몰레도 주택과 빅 덕을 비교하며 맥락 관계의 양 극단을 설명했는데 이 두 경우 장소는 건축 행위가 이루어지는, 주어진 대지의 성격이 강했다. 즉 장소가 가진 물리적 특성, 자연환경의 조건과 어떻게 조화를 이루느냐의 측면에서 이야기를 전개했다. 반면 〈기울어진 호〉는 장소의 다른 특성을 보여준다.

255

첫째, 작품이 설치된 장소가 사유지가 아니라 '공공장소'라는 점이다. 불특정 다수가 이용하는 공공장소에는 수많은 사람의 행위와 기억이 복잡하게 얽혀 있다. 특정한 사람이나 소수 집단에 초점을 맞출 수 없다. 둘째, 비록 작가가 장소 특정적site-specific 작업을 진행했음에도 불구하고 '반反장소적'이라는 전혀 다른 반응이 나타났다는 점이다. 이는 미학적 관점과 다른 차원이다. 세라의 조각이 미술관에 있을 때 논란이 된 경우는 없다. 결국 '장소 특정적'이라는 말에서 '장소'는 사람들의 행위, 정서, 역사, 기억의 문제까지 총체적으로 결합된 하나의 '문화'로 이해해야 한다는 점을 알 수 있다.

또 다른 사례 하나를 보자. 스웨덴 남부에 위치한 스코그할Skoghall이라는 작은 도시는 제지 관련 산업으로 유명하다. 특히 스토라 엔소Stora Enso 제지 공장은 주스와 유제품 패키지 부문에서 세계 최대의 생산 물량을

자랑한다. 그럼에도 불구하고 약 만 삼천 명의 인구가 살고 있는 이곳에는 변변한 문화시설이 없다. 갤러리나 미술관이 전무하다.

2000년 스코그할은 예술가 알프레도 야르Afredo Jarr를 초청하여 공공 예술 프로젝트를 진행했다. 야르는 칠레에서 태어난 현대미술가로 미디어와 행위 예술을 결합한 설치미술 작품을 많이 선보였다. 주로 정치, 사회문제, 공공 가치, 역사문화적 맥락을 다시 생각하게 하는 것을 작품 주제로 삼는다.

야르는 스코그할이 보유한 풍부한 수목 환경(Skoghall은 영어로 'Forest Hall숲의 홀'이다)과 제지 공장에 착안하여 목재와 종이로 지을 수 있는 소형 미술관을 구상했다. 건축을 공부한 야르는 미술관을 직접 설계하고 현지 예술가를 초청하여 내부에 작품을 전시하게 했다. 도심 광장에 설치된 미술관은 비록 작은 크기지만 아늑한 분위기를 자아냈다. 아이보리색 나무와 종이가 주는 빛과 질감은 따뜻하고 편안한 전시 공간을 연출했다. 오프닝 파티에는 많은 사람이 참석하여 새롭게 탄생한 미술관의 개관을 축하했다.

그런데 정확히 24시간이 지난 후 야르는 미술관을 불태워 버렸다. 당국과 소방서의 입회하에 작업은 진행되었다. 스코그할 주민들은 눈 앞에서 사라져가는 자신들의 첫 미술관을 바라보며 충격에 휩싸였다. 그들은 어떤 생각을 했을까. 야르는 다음과 같이 말했다.

> 눈 깜짝할 순간 동안 존재하고 사라지는 스코그할
> 콘스트할(미술관)Skoghall Konsthall로 인해 예술 없는 삶의 공허함이
> 눈에 들어오기를 바랍니다. 그리고 이 깨달음으로 인해
> 스코그할이라는 도시에 현대의 관념을 표현하고 창작 활동을

전시하기 위한 영구적 공간을 만들고자 하는 요구가 커질 것입니다.
살아 있는 문화란 곧 창조하는 문화입니다.[10]

사실 이 프로젝트는 처음부터 임시 미술관으로 계획되었다. 이벤트성이
강한 예술 작업이었다. '24시간 미술관'이라는 형식과 불태우는 방식은
작가가 제안한 것이다. 스코그할 당국은 애초 과격한 방식에 거부감을
표시했다. 굳이 그러한 충격요법까지는 쓸 필요가 없다는 생각이었다.
하지만 스코그할은 제대로 된 미술관 건물을 지을 예산 자체가
없었고, 공공미술이라는 형식을 통해 문화예술에 대한 시민의 의식을
고취시키자는 작가의 의견을 끝내 따랐다. 그럼에도 불구하고 미술관을
불태우는 장면은 여전히 충격적이다.

스코그할 미술관은 장소와 기억의 측면에서 시사하는 바가 크다. 24시간

동안만 존재했던 미술관은 검은 재만 남기고 전소된 후 오히려 사람들의 기억을 더욱 자극했다. 존재했던 것이 한순간에 사라졌기 때문이다. 이 작품은 장소의 물리적 특성과는 큰 연관이 없다. 도심 광장에 단순한 상자 형태의 건물을 지었을 뿐이다.

그러나 장소의 또 다른 측면, 공공문화로서의 장소성과는 깊은 관련이 있다. 문화시설이 전무한 지역 상황, 현대미술에 익숙하지 않은 시민들, 지방자치단체의 부족한 예산, 산업의 동력 역할을 하는 제지 공장… 이 모두가 스코그할이라는 장소가 가진 총체적인 문화이다. 야르는 바로 이 장소의 문화, 문화의 장소를 건드린 것이다.

불타고 있는 스코그할 미술관

06

거대한
인공 공간에
살며

버크민스터 풀러, 〈맨해튼 돔〉

마지막으로 살펴볼 장소는 우리가 늘 익숙하게 이용하지만 잘 알아채지
못하는 장소이다.

주말이면 많은 사람이 대형 쇼핑몰이나 복합 문화 공간 같은 곳에서
시간을 보낸다. 주중에도 대형 업무 빌딩에서 일하는 사람이 많다.
무엇보다도 도시에 사는 수많은 인구는 대규모 집합 주거인 아파트에서
산다.

이곳들의 공통점은 모두 거대 실내 공간이라는 것이다. 바깥 공기와
차단되고, 전자 기계 장치가 인공적으로 내부 환경을 제어한다. 미국이나
아랍에 있는 몇몇 쇼핑몰은 규모가 매우 방대해서 내부 공간에 작은
건축물을 짓기도 한다. 보통 건물 안에 실내 공간이 만들어지는데 거꾸로
실내 공간 안에 건물이 지어지는 것이다. 물론 그 실내 공간을 만드는
역할은 가장 바깥을 덮고 있는 건축물이 한다. 하지만 거대 쇼핑몰 같은
건물에서 건축 외피外皮는 별 의미가 없으며 큰 내부 공간을 만드는 수단에
그치는 경우가 많다.

이러한 인공적이고 중성적인 거대 실내 공간에서는 과연 어떠한
장소성Placeness을 발견할 수 있을까? 오래된 대지에 존재하는 '장소의
혼Genius loci, Spirit of a Place'과 같은 심오한 세계를 찾을 수 있을까? 먼저
거대 인공 환경에 대해 살펴보자.

시대를 앞서갔던 발명가이자 디자이너였던 버크민스터 풀러Buckminster
Fuller는 1960년에 〈맨해튼 돔Manhattan Dome〉이라 불리는 놀라운 계획안을
발표했다. 맨해튼 중심부를 덮는 직경 3킬로미터의 거대한 투명
돔이었는데 너무 획기적이라 망상에 가까운 아이디어라는 평을 받기도
했다. 하지만 풀러는 진지했고 가까운 미래에 이를 당장 실현할 수 있다고

생각했다.

그는 자신의 발명품이자 이미 여러 프로젝트에서 시험해본 '지오데직 돔Geodesic Dome''' 구조를 적용할 생각이었고, 시공 방법이나 건설 후 관리까지 명확한 계획을 가지고 있었다. 심지어 돔 위로 올라가 청소하는 방법까지 생각했다. 풀러는 완벽하게 기후를 통제할 수 있는 거대 실내 공간을 만들고 싶어 했다. 그는 인공 환경이 대기 공해와 환경 오염을 막고 쾌적한 삶의 공간을 제공할 수 있다고 믿었다.

거대 실내 공간에 대한 시도는 풀러 이전에도 여러 차례 있었다. 풀러와 비슷한 돔 형태로 공간을 만드는 아이디어도 찾아볼 수 있다. 비록 돔은 아니지만 실제 건축으로 구현된 첫 대형 사례는 이탈리아 밀라노 도심에 위치한 '비토리오 에마누엘레 2세 갤러리아Galleria Vittorio Emanuele II('갤러리아'로 약칭)'로, 1861년 건축가 주세페 멘고니Giuseppe Mengoni가 설계했다. 철 프레임과 유리로 제작된 터널 구조로 석조 건물들 사이에 있던 외부의 거리를 덮어 내부의 상점가로 바꾼 것이다.

'갤러리아'와 '맨해튼 돔'은 입체 구조와 유리를 사용하여 거대 실내 공간을 만든다는 점에서는 비슷하지만 중요한 차이가 있다. 크기와 모양에서가 아니다. 바로 인공 환경 시스템의 유무다. '갤러리아'는 비는 막을 수 있지만 실내 공기를 통제할 수는 없다. 천장은 있지만 공간이 열려 있기 때문이다. 반면 '맨해튼 돔'은 직경 3킬로미터에 달하는 반구형 공간 전체를 인공적으로 가두어버리는 계획이었다. 현재의 기술과

* 같은 길이의 직선 부재를 입체로 구성하여 돔과 같은 원형 공간을 가변적으로 만들 수 있는 구조. 풀러는 지오데직 돔을 활용하여 1967년 몬트리올 엑스포 미국관을 설계하고 지었다.

시각으로도 혁신적인 아이디어가 아닐 수 없는데, 사실 현대 도시 공간은 풀러의 예견처럼 점점 인공 공간으로 변해가고 있다. 풀러가 발명가다운 모습으로 창조적인 실험을 펼치고 있을 때 이미 동시대 건설 분야에서는 인공 환경이 만들어지고 있었다.

미국 건축학자 캐롤 윌리스Carol Willis는 근대 건축가 루이스 설리번Louis Sullivan의 명언인 '형태는 기능을 따른다Form Follows Function'를 패러디한 『형태는 돈을 따른다Form Follows Finance』라는 제목의 책을 출간했다. 책에는 인공 환경에 대한 흥미로운 비교가 나온다.[11] 왼쪽 그림은 1924년 시카고에 지어진 스트라우스 빌딩Straus Building이고, 오른쪽 그림은 1974년 같은 도시에 지어진 시어스 타워Sears Tower이다. 두 평면도는 같은 스케일로 비교되었다.

둘 다 업무 공간인데 스트라우스 빌딩을 보면 가운데 외부 중정이 있고, ㅁ자로 돌아가는 내부 복도 양쪽으로 비슷한 크기의 사무실을 배치했음을 알 수 있다. 이는 자연 채광과 환기의 제약 때문이었다.

동일 축척scale으로 비교한 스트라우스 빌딩(왼쪽, 현재 이름: 메트로폴리탄 타워Metropolitan Tower)과 시어스 타워(오른쪽, 현재 이름: 윌리스 타워Willis Tower)

건물이 지어졌을 당시에는 급배기急排氣, airing˙ 시스템이 없어 자연 환기에
의존해야 했다. 전기와 인공 조명도 턱없이 부족했다. 그렇기 때문에
대형 고층 건물은 가운데 중정이 필요했고, 내부 평면은 복도를 중심으로
양쪽 창에 면하게 대칭으로 설계될 수밖에 없었다. 반면 시어스 타워를
보면 모든 것이 자유롭다. 완벽한 인공 조명, 환기, 냉난방 시스템이
갖추어졌다. 하나의 거대한 인공 도시가 만들어진 셈이다. 엘리베이터,
계단, 화장실이 있는 중심 코어core를 제외하면 나머지 공간 전체를
자유롭게 사용할 수 있다.

두 평면은 사실상 완전히 다른 두 세계를 보여주는 것이나 마찬가지다.
대지와 자연에 제약을 받던 건축 공간이 새로운 인공 공간으로 도약한
것이다. 앞서 언급했던 대형 쇼핑몰이나 복합 문화 공간 같은 곳은 시어스
타워에 적용된 것과 같은 인공 환경 시스템의 혁신적인 발전을 배경으로
한다.

질문으로 돌아가보자. '이러한 인공적이고 중성적인 거대 실내
공간에서는 과연 어떠한 장소성을 발견할 수 있을까?' 건축 분야에서
장소와 장소성을 논할 때 대지와 환경에 관련짓는 경우가 많다. 하지만
거대 실내 공간이 (그나마 '맨해튼 돔'은 기존의 도시 일부를 덮는 개념이지만)
완전히 새롭고 중성적인 인공 공간으로 만들어질 때, 백 퍼센트 인공
빛 아래에서 인공 공기로 숨 쉬는 공간에서도 과연 예전의 장소성을
이야기할 수 있을까? 도시에 사는 우리는 이미 인공적으로 균질화된
공간에서 살고 있다. 거대 아파트 주거, 업무 빌딩, 상업 시설 속에서
대부분의 시간을 보낸다. 균일의 공간 속에서 우리의 삶도 균일하게

˙ 공기 조화 또는 환기 장치를 통하여 각 실내에 신선하고 청결한 공기를 흡입시키고
 탁해진 공기는 배출시키는 것.

변해가고 있다.

1966년에 결성된 이탈리아의 슈퍼스튜디오Superstudio 그룹은 새롭게
대두된 인공 장소에 대한 선구적 개념을 선보였다. 슈퍼스튜디오는
아돌포 나탈리니Adolfo Natalini를 중심으로 만들어진 아방가르드
건축 예술 운동 모임으로 실제 건축 프로젝트 대신 개념적인 작업을
주로 발표했다. 그들은 전통과 근대건축, 디자인이 부르주아
문화와 소비사회의 부속물일 뿐이라고 단언하고 이를 거부했다.
안티-아키텍처Anti-Architecture, 안티-디자인Anti-Design이라는 말까지
만들어냈다.

슈퍼스튜디오는 '지속적인 기념비The Continuous Monument'라는 이름을
붙인 거대 구조물을 제안했다. 그룹 이름처럼 말 그대로 '슈퍼super'
건축이다. 무한하게 뻗어나가는 그리드grid, 격자 시스템을 바탕으로
만들어진 무미건조한 백색 매스mass, 부피를 가진 하나의 덩어리로 느껴지는 부분는
도시와 자연을 에워싸며 엄청난 규모의 공간을 형성하며 전 지구촌으로
확장된다. 여기에는 '전체 도시화Total Urbanization'의 개념이 깔려 있는데
전 세계가 기술을 바탕으로 하나의 거대한 도시로 변한다는 발상이다.

슈퍼스튜디오,
〈슈퍼존재: 삶과
죽음Superexistence: Life and
Death〉, 1972년

크레이그 칼팍지언, 〈복도〉

슈퍼스튜디오는 다음과 같이 선언했다.

> 즉흥적인 건축, 감성적인 건축, 건축가 없는 건축, 생물학적인
> 건축, 화려한 건축에 대한 기적과 환상을 버리고 우리는 "지속적인
> 기념비": 하나의 연결된 환경으로 만들어진 건축, 기술과 문화가
> 하나로 조화롭게 통합된 세계를 향해 간다.[12]

전통 건축 개념을 거부하는 선언문을 읽으면 저항의 메시지만 부각될
수 있다. 하지만 그들의 작품과 글을 살펴보면 현재와 미래의 장소에
대한 놀라운 상상력을 발견할 수 있다. 슈퍼스튜디오는 전통적 건축과
결별하는 동시에 전통적 장소성도 거부한다. 그들이 추구하는 것은
자연 대지를 바탕으로 하는 장소가 아니라 인공 '공간'이다. '공간에 삶이
개입하면 장소가 된다'는 말이 있듯이 건축에서 '장소'는 그냥 비워진
중성 공간보다 항상 높게 평가되었다. 하지만 슈퍼스튜디오는 이를
반전시킨다. 장소성 개념에도 권위, 위계, 분리가 내재되어 있다는
것이다. 나탈리니는 모든 디자인은 가장 기본적인 필요primary needs에
의해서만 존재해야 한다고 믿었다.

슈퍼스튜디오가 발표한 이미지를 보면 아주 먼 미래, 우주시대의
지구촌, 현재의 도시가 폐기된 후 어느 날의 모습 같다. 황량하면서도
쓸쓸하고 묘한 아름다움마저 스며 있다. 슈퍼스튜디오의 작업은
당시 급속하게 진행되던 세계화, 후기 자본주의, 기술 중심 문화를
배경으로 한다. 시대의 맥락을 떠나서 그들이 제안한 새로운 공간의
개념은 전통적 장소성을 전혀 다른 시각으로 바라보는 기회를 주었다.
슈퍼스튜디오만큼 급진적인 사고를 가졌던 건축운동도 찾아보기 힘들다.
그들의 실험과 발상은 아직도 많은 건축가, 예술가에게 영향을 주고
있다.

마지막으로 살펴볼 작품은 미국 아티스트 크레이그 칼팍지언Craig Kalpakjian의 프로젝트다. 1997년 칼팍지언은 작품 〈복도Corridor〉를 발표했다. 어디선가 본 듯한 건물 복도가 무미건조하게 표현되었다. 부드럽게 휘어지는 복도는 대형 오피스나 병원 건물의 한 층처럼 보인다. 열리지 않는 반투명 창 아래에는 인공 환기 시스템이 늘어서 있다. 지극히 평범한 균일의 공간이다. 이미지는 실제 존재하는 복도를 촬영한 것이 아니라 컴퓨터그래픽으로 만들어낸 가상의 공간이다.

건축디자인을 전공하는 학생이나 실무자가 이런 이미지를 만드는 일은 그리 어렵지 않다. 작품 창작 시기보다 20년이 지난 지금은 훨씬 더 화려한 이미지를 쉽게 만들 수 있다. 하지만 근본적인 차이가 있다. 건축 전공자가 만든 이미지는 지어진 후의 모습을 미리 보여주는 수단이지만 〈복도〉는 그 자체로 하나의 목적이자 작품이다. 컴퓨터 가상공간에서 만들어져 프린트된 이 복도는 어디에 존재하는 것일까? 컴퓨터 속인가 아니면 우리의 지각 속인가? 이 작품은 '장소 없는 공간placeless space'을 미학적으로 드러낸다. 익숙하게 보이는 점이 방증하듯 인공적이고 불특징한 '장소 없는 공간'은 이미 우리의 삶 속에 깊이 개입해 있다.

칼팍지언은 여기서 한 발 더 나아가 가상공간 속에서만 존재 가능한 공간을 추구하며 결국 '공간 없는 공간spaceless space'에까지 이른다. 이곳에서도 '장소의 혼'을 찾을 수 있을까? '이곳'이라는 말 자체가 성립 가능할까? 어쩌면 우리는 '장소'나 '공간'이라는 말 대신 새로운 언어가 필요한 것은 아닐까? 슈퍼스튜디오와 칼팍지언의 작품은 맥락 관계, 즉 조화로운가 그렇지 않은가의 문제가 아니라 장소와 작품이 하나로 합쳐져 이종異種의 세계를 만드는 새로운 개념을 보여준다.

이번 장에서는 장소와 프로젝트 사이에 존재하는 맥락 관계를 중심으로 장소에 관한 다양한 생각을 살펴보았다. 초반부에서는 의도적인 맥락 충돌을 일으키는 사례와 조화를 형성하는 사례를 비교해 보았다. 어긋난 맥락이 만들어지더라도 어떤 목적을 가지고 프로젝트를 진행하는지가 중요하다. 결과에 따라서는 의도적인 충돌이 맥락 관계에 대한 생각을 더 많이 하게 만들었다. 마타-클락을 비롯한 몇몇 작가는 숨은 장소를 발견하고, 이를 있는 그대로 드러내는 작업을 작품으로 삼았다. 여기서 프로젝트는 드러내는 과정 그 자체다. 반드시 프로젝트가 새로운 조형적 결과물일 필요는 없다. 세라와 야르의 작품에서는 장소가 가진 무형의 특질에 대해 탐구해 보았다. 행위와 기억이 합쳐진 장소의 문화는 물리적 상황을 넘어 또 다른 차원을 전개했다. 슈퍼스튜디오와 칼팍지언은 고정관념으로 자리잡은 장소라는 개념 자체에 근본적인 의문을 제기했다. 어느새 익숙한 삶의 환경이 되었지만 가치를 인정받지 못한, 때로는 혹평의 대상만 되어 온 인공 공간이 새로운 조명을 받았다.

이 책 전체에서 강조한 내용이지만, 이번 장에서도 장소에 관한 어느 관점이 맞는지는 중요하지 않다. 장소와의 조화, 부조화를 좋고 나쁨의 측면으로 해석하기도 하지만 다양한 관점을 읽고 결국 나는 '무엇을 위해 어떠한 관점을 가질 것인가'를 묻는 일, 바로 그것이 이 책이 지향하는 바이다.

미지의 문을 나서며

"인류 지성의 가장 뛰어난 점은 상상하는 능력이다.
우리를 제한하는 한계를 넘어,
지금 여기에 존재하지 않는 세계로 이끈다."
– 켄 로빈슨Ken Robinson

지금까지 여섯 키워드를 중심으로 건축과 예술에 나타난 창의적인
발상과 사례 작품을 살펴보았다.

여섯이라는 개수는 크게 중요하지 않다. 건축과 예술 작품 전반에서 많은
주제를 끌어낼 수 있기 때문에 몇 가지 범주로 한정해서 정리하는 것이
매우 어렵기 때문이다. 작가에 따라서는 특정 유형에 속하기를 싫어하는
경우도 있다. 그럼에도 불구하고 이 여섯 키워드는 다년 간의 수업과
세미나를 통해 건축과 예술에서 공통으로 다루어지는 주제를 필자
나름의 시각으로 모으고 나눈 것이다. 이들은 작가들의 다양하고 풍부한
생각을 읽어내는 출발점 같은 역할을 한다.

비록 키워드별로 장이 나누어졌지만 일부 작가의 철학과 작품은 하나의
주제가 아닌 두 개 이상의 주제를 넘나들기도 한다. 예를 들어 제3장
「차원」 중 「3차원의 한계를 넘어」에서 설명한 '카펠라 델라 사크라
신도네'와 '브루더 클라우스 필드 채플'은 제5장 「현상」의 내용과 연계될
수 있는 부분이 많다. 공간 현상의 경험을 다루기 때문이다.

또한 어떤 부분에서 부정적으로 설명한 내용을 다른 부분에서는
긍정적으로 이야기하는 경우도 있다. 제3장 「차원」에서 균일한 3차원
공간 체계가 고정관념으로 인해 하나의 사실처럼 자리를 잡았다고
비판했는데, 제6장 「장소」 끝에서는 오히려 균질한 인공 공간이 전에 없는
의미를 생성한다고 서술했다.

이러한 중첩과 대립의 상황은 피해갈 수도 있지만 일부러 그대로 남겨
두었다. 책이 지향하는 목표 때문이었다. 책의 목표는 경계, 사물, 차원,
행위, 현상, 장소라는 키워드를 중심으로 작가들의 폭넓은 '생각의
스펙트럼'을 살펴보고, 이를 통해 궁극적으로 '나' 자신의 시각을 가질 수

있는 기회를 마련하는 것이다. 이 과정에서 일부 내용의 중첩과 대립은 당연하다고 판단했다. 장소에 어울리는 조화로운 건축이 당연 좋은 사례로 여겨지지만, 그러한 관점만 존재한다면 낯선 공간이 만드는 맥락 충돌과 이것이 야기하는 생각의 틈, 공간의 울림이 생기지 않는다.

책의 집필을 시작했을 때는 미처 깨닫지 못한 부분이 있다. 「들어가는 글」에서도 밝혔지만 원고가 완성되기 전에는 제시한 여섯 주제와 별개로 건축과 예술의 창의적 사고와 실험적 발상의 유형이 어떻게 나타날지 예상할 수 없었다. 본론 집필을 모두 마무리했을 즈음, 건축가와 예술가 들의 작품을 중심으로 드러난 몇 가지의 공통된 발상법, 즉 '사고의 구조'가 드러났다.

이는 작가마다 생각을 다르게 떠올리는 방식 혹은 작업 과정에 나타난 각자의 개성적인 표현 수법일 수도 있지만 대부분의 작가는 생각을 전개해가는 과정, 개념을 도출하며 작품을 만드는 과정, 그리고 최종 완성된 결과물에서 일관된 사고의 구조를 보여주었다. 건축과 예술 작업에 내재된 깊이 있는 사유 체계인 것이다.

문제 속으로 파고들기

일부 작가는 어떤 문제가 주어졌을 때 그것을 해결하는 과정에서 문제 속으로 파고드는 경향을 보였다. 이런 경우는 보통 문제 혹은 질문 자체를 해체하고 재규정하는 결과로 이어졌다.

칭화대학교 학생 팀의 〈안과 밖의 도서관〉이 대표적인 사례다. 건축 형태를 보면 감옥의 담이라는 물리적 실체를 파고든 모습인데 발상법 역시 비슷한 특성을 보인다. 그들은 '도서관'과 '책'이라는 주어진 문제를

파고들었고, 흔히 통용되는 개념의 정의를 따르지 않았다. 그 과정에서 기존의 도서관과 책의 개념은 느슨해지며 해체되었다. 특히 책조차 상호반응하는 텍스트text에 의해 천천히 만들어진다는 발상은 주목할 만했다. 한 줄씩 만들어지는 책, 한 권씩 꽂히며 도서관으로 변하는 공간. 이러한 생각은 기존의 관념을 흔들고 사고의 지평을 넓힌다.

엔 아키텍츠의 '호텔 프로 포르마'와 테즈카 건축의 '후지 유치원' 역시 유사한 특징을 가진다. 실험 예술 공간으로서의 호텔, 아이들이 뛰어놀며 공부하는 놀이/교육 공간으로서의 유치원은 어떠해야 하는지를 집요하게 캐물었다. 주어진 과제를 단순한 방식으로 해석하고 누구나 예상할 수 있는 답을 제안하지 않았다. 만약 문제를 표면적으로만 수용하면 답의 차원이 얄팍해진다. 호텔 디자인에서 흔히 볼 수 있는 공간 배치를 따랐다면 호텔 프로 포르마 역시 일반 호텔과 별반 차이가 없었을 것이다. 후지 유치원도 마찬가지다. 유치원 설계에서 대다수가 적용하는 아동교육 프로그램과 공간 구성을 그대로 답습했다면, 계획안은 아이들 삶의 행태를 근본적으로 바꾸기보다 건물 외관이나 디자인 스타일에 집중할 수밖에 없었을 것이다.

문제를 파고드는 과정은 주어진 문제에 내포된 닫힌 경계를 열고 그 안을 들여다보게 한다. 도서관, 호텔, 유치원이라는 단어를 떠올리면 누구나 쉽게 상상하는 이미지가 있다. 그것은 공유된 이미지라는 장점이 있지만 반대로 굳어진 생각의 틀로 작용할 수 있다. 도서관, 호텔, 유치원은 이러이러해야 한다는 고정관념 말이다. 하지만 그 안의 내용을 들여다보면 무수히 많은 삶의 다양한 양태를 발견할 수 있다. 이 풍부한 삶의 내용으로 천편일률적인 개념을 새롭게 정의할 필요가 있다.

이는 우리의 사고 영역뿐만 아니라 공간 경험을 폭넓게 하는 기회를

제공한다. 사례 속 도서관, 호텔, 유치원은 기존의 관념으로 보면 도서관, 호텔, 유치원이 아니다. 그럼에도 불구하고 이들은 도서관, 호텔, 유치원이다. 개념이 한 단계 넓혀진 사실을 알 수 있다. 문제 속으로 깊이 파고드는 과정 자체가 창의적인 답으로 이어진다.

있는 그대로 드러내기

어떤 상태와 상황을 있는 그대로 드러냄으로써 건축과 예술의 메시지를 전달하는 작품들이 있다. 무언가를 잘라서 단면을 적나라하게 보여주기도 하고, 감추어진 특성을 들추어내기도 한다. 이런 유형은 새로운 조형 작업을 하지 않은 채, 드러내는 과정과 그 결과만을 작품의 콘텐츠로 삼는다.

고든 마타-클락이 그 대표 작가이다. 그의 작품 대부분은 '드러내기' 방식을 구사했다. 〈빌딩 컷〉에서는 견고한 건축 형태를 자르고 낯선 공간이 만들어지게 하는 방식을, 〈실재 재산: 가짜 부동산〉에서는 평범한 도시 공간 속에 숨어 있는, 버려졌지만 의미 있는 장소를 발굴하여 세상에 공개하는 수법을 사용했다. 작가는 위에서 말한 두 가지의 드러내기 방식을 함께 적용하곤 했다. 이는 작품의 대상인 장소 자체가 이러한 작업 방식을 유도했다고 볼 수 있다.

정연두의 〈상록타워〉와 김아타의 〈온 네이처〉도 드러내기의 방식을 보인다. 〈상록타워〉는 표현 형식에서 〈빌딩 컷〉과 비슷하다. 그러나 표현된 결과와 작업 방법은 두 작품이 서로 다르다. 〈상록타워〉는 실제로 아파트 입면을 자르지 않고 사진을 콜라주함으로써 그렇게 보이도록 만들었다. 〈온 네이처〉는 물리적 실체가 아니라 인간이 살아가는 다양한 환경을 있는 그대로 담아낸다는 차원에서 매우 근본적이다. 드러내기

방식의 극단을 보여주는 것이다.

드러내기는 우리가 살아가는 세계를 다른 시각으로 바라보게 한다.
〈상록타워〉는 많은 도시민이 살아가는 아파트의 평균적인 모습이다.
우리들은 도시의 아파트 숲을 걷다가 문득 〈상록타워〉의 사진을 떠올릴 수
있다. 그리고 자신의 눈앞에 펼쳐진 아파트 입면 이면의 수많은 집과 삶의
풍경을 상상할 수 있을 것이다. 〈온 네이처〉도 마찬가지다. 지금 여기,
우리가 숨쉬는 환경 속에 하얀 캔버스를 세우고 몇 년 후에 회수한다면
과연 어떤 모습이 펼쳐질까? 뉴욕에서는 청회색 빛이, 부다가야에서는
황토빛이 배었는데, 우리의 도시에서는 어떤 빛이 배어나올까?

마타-클락이 아나키텍처를 표방했듯 '있는 그대로 드러내기'는 예술
없는 예술, 건축 없는 건축, 디자인 없는 디자인의 가능성을 열어준다.
우리는 이러한 작업이 과연 예술인가 하는 의문이 들 수 있다. 하지만
사례가 된 작품들은 역으로 예술의 사전적 정의가 가진 한계를 깨고
예술의 범위를 넓히기도 했다. 그래서인지 이런 경향의 작업이 저항적,
반항적이라는 평을 간혹 읽을 수 있는 것이다. 전통적인 예술 장르와 제작
방식을 넘어서 있기 때문이다. 하지만 그 어느 분야보다도 창의적이어야
할 예술이 관습의 틀 속에 갇혀 있다면 새로운 가능성은 어떻게 탄생할 수
있을까?

맥락에 변화 주기

사례가 된 여러 작품은 맥락 관계를 중심으로 발상을 전개했다. 맥락은
관계의 문제일 수밖에 없다. 장소, 시대, 문화 등 기존의 상황에 새로운
상황이 개입하기 때문이다. 맥락에서는 어떠한 관계를 형성하는지가
중요하다.

275

마이클 엘름그린과 잉가로 드라그셋이 만든 〈프라다 마파〉와 리처드
세라의 〈기울어진 호〉가 그 대표 사례다. 오래됨과 새로움의 충돌은
심각한 사회적 파장을 일으킬 만큼 강력했다. 둘 다 원래의 맥락에
변화를 주고 동요를 일으키는 방법으로 작용했다. 제2장「사물」에서도
사물이 놓이는 상황 간의 관계를 흔들어 예술적 메시지를 던지는 작품을
고찰했다. 앙상블 스튜디오의 '헤메로스코피움 주택'이나 안규철의
〈112개의 문이 있는 방〉은 사물을 전혀 다른 맥락에서 하나의 집합체로
구성하여 공간을 창조했다.

이 작품들은 바라보는 조각의 스케일을 넘어 몸을 움직여 그 속을
경험하고 타자와 반응하게 한다는 측면에서 건축적 특성을 가진다.
〈112개의 문이 있는 방〉에서 문은 지극히 평범한 문이다. 하지만 더
이상 예전의 문이 아니다. 하나의 사물이 다른 맥락에서 새로운 사물로
전이轉移된다. 이에 그치지 않고 문들은 건축 공간을 만들며 감각, 지각,
기억, 상상의 미로를 구축한다. 사물이 놓인 맥락뿐만 아니라 공간과
공간, 공간과 사람, 사람과 사람의 맥락 역시 흔들어 놓는다.

후지키 요스케의 '스타일 없는 주택' 수상작과 주세페 콜라루소의
〈임프로바빌리타〉에서는 일부러 사물에 결함을 만든 모습을 볼 수 있다.
수도 시설이 있어야 욕실과 화장실 집기를 사용할 수 있는데 매체(물)와
집기 사이의 관계를 끊어버렸다. 이제 집기는 무엇이 될 수 있는가. 결국
맥락에 변화를 주고 어긋나게 함으로써 관습적인 행위와 태도에 자극을
가한다.

'맥락에 변화 주기'는 우리가 습관적으로 대하는 사물, 건축, 장소의
존재의미를 다시 성찰하게 한다. 일상생활에서 이미 고정관념으로 자리
잡은 맥락 관계는 수도 없이 많다. 이를 그대로 받아들이느냐 아니면 다른

관점에서 재해석하느냐는 전혀 다른 결과를 낳는다. 맥락의 재해석은 어떤 실체가 놓이는 상황 관계만 달리 설정하는 것이 아니라 실체 자체를 변형, 발전시킬 수 있는 가능성도 불러일으킨다.

문학에는 '낯설게 하기Defamiliarization'라는 방식이 있다. 문맥의 변형과 이질적 요소를 개입시켜 새로운 인식을 유도하는 것인데, '맥락에 변화 주기'와 비슷한 목적을 가진다. 이러한 방식들은 끊임없이 기존의 현실과 상황에 질문을 던지게 하고 예상치 못한 생각의 길을 만든다.

너머의 세계 상상하기

책에 실린 작품 대부분은 '너머의 세계'를 상상하고 그 속으로 들어가기를 바란다. 건축가와 예술가 들은 작품의 물리적 한계를 넘어 한 차원 높은, 혹은 보이는 실체 이면의 세계로 체험자를 이끈다. 사실 어느 작가라도 자신의 작품이 눈에 보이는 대로만 읽혀지기보다 풍부한 상상과 이미지를 더해 한층 더 깊은 의미를 가지기를 원할 것이다.

프란치스코 보로미니의 '팔라초 스파다 갤러리', 구아리노 구아리니의 '카펠라 델라 사크라 신도네', 요한 제바스티안 바흐의 〈카논 토노스〉 등에서 살펴보았듯이 유한한 형식의 한계를 넘어 무한한 세계로 다가가고자 하는 것은 시대와 문화를 초월한 인류의 근본 욕망이다. 원시시대, 고대 문화에서도 동일한 특성을 발견할 수 있다. 근대 이전에는 너머의 세계가 주로 종교성에 바탕을 두었지만 근대 이후에는 다양한 변화를 거친다. 건축의 기능, 예술의 경험, 작가의 철학을 위해 초월적 세계는 각각 다르게 구현되기 시작했다.

현대미술은 작가에 따라 여전히 종교의 초월적 세계를 추구하기도

한다. 제임스 터렐의 작품은 퀘이커 교Quaker 敎라는 그의 종교적 배경을 바탕으로 감상자가 우주 현상을 경험하게 한다. 반면 올리퍼 엘리아슨은 유사한 공간 현상을 주 매체로 활용하지만 예술적 메시지와 그 목적이 다르다. 제1장「경계」에서 다룬 비토 아콘치의 ‹시드 베드›와 최문규의 《소통하는 경계, 문》 전시작은 비록 작은 스케일이지만 상상의 범위를 넓혀주었다. 이들은 일상 공간에서 흔히 스쳐 지나가는 바닥과 문의 양면을 다르게 제작하여 관람자가 또 다른 차원을 경험하게 만든다. 종교적 공간이 신의 초월적 세계를 전해주는 것과 달리, 이 작품들은 은밀한 심리 게임을 하면서도 경계 속의 경계라는 새로운 경험의 방식과 예술의 개념을 일깨운다.

너머의 세계를 체험하는 일이 종교 시설과 같은 장소에서 일어난다는 사실은 쉽게 떠올릴 수 있다. 하지만 전혀 예상치 못한, 너무 평범해서 아무런 관심도 받지 못하는 장소에서 그런 일이 일어난다면 작품이 주는 자극과 경험의 깊이는 더욱 증폭된다. 우리가 살아가는 생활 환경 곳곳에서 이런 체험이 가능하다면 순수예술과 생활디자인의 경계가 허물어지고 일상 속 매 순간이 풍부한 의미를 가질 것이다.

너머의 세계는 감각 정보와 지각 작용을 통해 얻어지는 상상, 환영의 세계일 수도 있다. 하지만 이를 사실이 아니라고 단정지을 수는 없다. 우리의 인식 한계 '너머에' 존재하는 세계이기 때문이다. 상상은 또 하나의 현실이다. 이러한 경험을 통해 우리는 존재의 폭을 넓힌다.

'문제 속으로 파고들기', '있는 그대로 드러내기', '맥락에 변화 주기', '너머의 세계 상상하기'라는 발상의 유형은 각각 독립적으로, 혹은 서로 긴밀히 연계하여 작용할 수도 있다. 또한 얼마든지 다른 유형의 사유

체계로 변형, 발전할 수 있다. 이들은 우리가 가진 생각과 상상의 무한한 능력에 속한 몇 갈래 길일 뿐이다.

책의 제목, '미지의 문'은 두 가지 의미를 함축한다고 했다. 하나는 '미지의 세계로 들어가는 문'이라는 뜻이고, 다른 하나는 문 자체가 '알 수 없는 문'이라는 것이다.

책에 나온 여러 미지의 문을 통해 낯설지만 새로운 세계로 한걸음 내딛을 수 있기를 바란다. 뒤표지를 덮는 순간, 이제까지 살펴본 사례는 벌써 익숙한 문이 되어버린다. 진정한 미지의 문은 지금부터 열리기 시작한다.

우리의 삶 속에서 수많은 미지의 문이 발견되고, 만들어지기를 기대한다. 이는 결국 새로운 삶의 발견이자, 탄생이기 때문이다.

Chapter 1

경계

1 *JA(The Japan Architect) 52 Year Book 2003*, Shinkenchiku-sha Co., 2004, p. 134.
2 국립국어원 표준국어대사전 (stdweb2.korean.go.kr)
3 James Eckler, *Language of Space and Form: Generative Terms for Architecture*, John Wiley and Sons, 2012, p. 80.
4 에블린 페레-크리스탱, 『벽: 건축으로의 여행』, 김진화 옮김, 눌와, 2005, p. 126.
5 버지니아 울프, 『자기만의 방』, 이미애 옮김, 민음사, 2009, p. 81.
6 미셸 푸코, 『감시와 처벌』, 오생근 옮김, 나남, 2017, p. 233.
7 박석, 『대교약졸』, 들녘, 2005, p. 174.
8 다니자키 준이치로, 『음예공간 예찬』, 김지견 옮김, 발언, 1999, pp. 67~68.
9 에블린 페레-크리스탱, 앞의 책, pp. 59~60.
10 크리스토퍼 알렉산더, 사라 이시가와, 머레이 실버스타인, 『패턴 랭귀지: 도시·건축·시공』, 이용근, 양시관, 이수빈 옮김, 인사이트, 2013, p. 784.
11 Randy Kennedy, *Vito Acconci: an Artist as Influential as He Is Eccentric*, The New York Times, June 2 2016, p. AR15.
12 Steven Holl, *Interwining*, Princeton Architectural Press, 1996, p. 110.
13 재단법인 아름지기, 『소통하는 경계, 문』, 2014, p. 10.
14 재단법인 아름지기, 앞의 책, p. 68.

Chapter 2

사물

1 *JA Year Book 1993*, p. 6.
2 *JA Year Book 1993*, p. 7.
3 국립국어원 표준국어대사전 (stdweb2.korean.go.kr)
4 Greg Lynn, *Verb Matters: Architectural Boogazine*, Actar, 2004, p. 224.
5 헤르만 헤르츠버거, 『헤르만 헤르츠버거의 건축 수업』, 안진이 옮김, 효형출판, 2009, p. 26.
6 에리히 프롬, 『소유냐 존재냐』, 차경아 옮김, 까치글방, 2018, p. 40.

7 Victoria Newhouse, *Towards a New Museum*, The Monacelli Press, 1998, p. 26.
8 마르크 파르투슈, 『뒤샹, 나를 말한다』, 김영호 옮김, 한길아트, 2007, pp. 109~110.
9 안규철, 『모든 것이면서 아무것도 아닌 것』, 워크룸프레스, 2014, pp. 110~111.
10 www.tne.space/audiolounge/?lang=en (2018년 3월 21일 검색)
11 *Audio Arts Magazine*, Vol. 10, No. 4, 1990. (anishkapoor.com/441/interview-by-william-furlong) (2018년 3월 21일 검색)

Chapter 3

차원

1 정연심, 『현대공간과 설치미술』, 에이엔씨출판, 2014, p. 160, p. 171.
2 국립국어원 표준국어대사전 (stdweb2.korean.go.kr)
3 르네 데카르트, 『철학의 원리』, 소두영 옮김, 동서문화사, 2016, pp. 227~230.
4 수전 벅모스, 『발터 벤야민과 아케이드 프로젝트』, 김정아 옮김, 문학동네, 2004, p. 177.
5 www.dezeen.com/2017/09/15/thomas-heatherwick-zeitz-mocaa-cape-town-art-museum-south-africa (2018년 3월 21일 검색)
6 Pierre von Meiss, *Elements of Architecture: From Form to Place*, Spon Press, 2008, p. 104.
7 www.moma.org/collection/works/295 (2018년 4월 10일 검색)
8 www.archdaily.com/106352/bruder-klaus-field-chapel-peter-zumthor (2018년 3월 21일 검색)
9 유하니 팔라스마, 『건축과 감각』, 김훈 옮김, 시공문화사, 2013, p. 104.

Chapter 4

행위

1 김종진, 『Activity Diagrams』, 담디, 2006, pp. 126~128.
2 국립국어원 표준국어대사전 (stdweb2.korean.go.kr)
3 Kali Tzortzi, Kröller-Müller vs Louisiana: Alternative Explorations of Museum Experience, Museum Space: Where Architecture Meets Museology, p. 214.
4 국립국어원 표준국어대사전 (stdweb2.korean.go.kr)
5 Carla Hartman, Eames Demetrios, 100 Quotes by Charles Eames, Eames Office, 2007, p. 20.
6 소우 후지모토, 『건축이 태어나는 순간』, 정영희 옮김, 디자인하우스, 2014, p. 90.
7 Fuji Kindergarten (HD) (www.youtube.com/watch?v=Rd7mR3lb3yg) (2018년 4월 10일 검색)
8 Takaharu+Yui Tezuka, Tezuka Architecture Catalogue 2: Nostaligic Future, TOTO, 2014.

Chapter 5

현상

1 정성훈, 『사람을 움직이는 100가지 심리법칙』, 케이앤제이, 2011, p. 39.
2 It's Not About Light—It Is Light, 아트뉴스Artnews와의 인터뷰(www.artnews.com/2013/09/04/assessing-james-turrell) (2018년 3월 21일 검색)
3 임마누엘 칸트, 『순수이성비판』, 이명성 옮김, 홍신문화사, 2006, pp. 83~84.
4 철학사전편찬위원회, 『철학사전』, 중원문화, 2012, p. 1100.
5 www.damienhirst.com/a-thousand-years (2018년 4월 10일 검색)
6 www.pkmgallery.com/exhibitions/2012-04-19_olafur-eliasson (2014년 7월 15일 검색)
7 www.azquotes.com/author/44397-Olafur_Eliasson (2018년 4월 10일 검색)
8 더글라스 호프스태터, 『괴델, 에셔, 바흐: 영원한 황금 노끈』, 박여성, 안병서 옮김, 까치, 2017, p. 19.
9 김아타, 작가 제공.
10 수잔 K. 랭거, 『예술이란 무엇인가』, 박용숙 옮김, 문예출판사, 1993, pp. 36~37.
11 수잔 K. 랭거, 앞의 책, pp. 22~23.

장소

1 en.wikipedia.org/wiki/Prada_Marfa (2018년 3월 21일 검색)
2 국립국어원 표준국어대사전 (http://stdweb2.korean.go.kr)
3 마이클 윌슨, 『한 권으로 읽는 현대미술』, 임산, 조주현 옮김, 마로니에북스, 2017, p. 134.
4 진 로버트슨, 크레이그 맥다니엘, 『테마 현대미술 노트』, 문혜진 옮김, 두성북스, 2013, pp. 233~234.
5 marymiss.com/projects/perimeterspavilionsdecoys (2018년 4월 10일 검색)
6 weirdandwonderfulamerica.com/a-giant-among-giant-ducks- long-island-ny (2017년 11월 7일 검색)
7 Robert Ventury, Denise Scott Brown, *Learning from Las Vegas*, Revised Edition, The MIT Press, 1977, p. 13.
8 socks-studio.com/2014/10/22/gordon-matta-clarks-reality-properties-fake-estates-1973 (2018년 4월 5일 검색)
9 Nathan Glazer, *Subverting the Context: Public Space and Public Design in The Public Interest*, No. 109, Fall 1992, pp. 3~21.
10 에이미 휘터커, 『뮤지엄, 뮤지엄』, 권혜정 옮김, 비즈앤비즈, 2012, p. 157.
11 Carol Willis, *Form Follows Finance: Skyscrapers and Skylines in New York and Chicago*, Princeton Architectural Press, 1995, pp. 134~140.
12 Peter Lang, William Menking, *Superstudio: Life Without Objects*, Skira Editore, 2003, p. 122.

16쪽 (상) ©Central Glass Co., Ltd.
16쪽 (하) ©Central Glass Co., Ltd.
23쪽 (상) ©김종진
23쪽 (하) ©DcoetzeeBot (Wikimedia Commons)
28쪽 ©DieBuche (Wikimedia Commons)
34쪽 ©663highland (Wikimedia Commons)
37쪽 (상) ©Joanbanjo (Wikimedia Commons)
37쪽 (하) ©김종진
38쪽 (하) ©김종진
40쪽 (상좌, 상우) ©Acconci Studio
40쪽 (하) ©Acconci Studio
43쪽 (상) ©Steven Holl
43쪽 (하) ©Storefront for Art and Architecture
45쪽 ©Storefront for Art and Archictecture
48쪽 ©최문규
49쪽 (좌, 우) ©최문규
51쪽 ©김종진
58쪽 (상) ©Shinkenchiku-sha Co., Ltd.
56쪽 (하) ©김종진
64쪽 ©Laura Cantarella
66쪽 (좌, 우) 헤르만 헤르츠버거, 『헤르만 헤르츠버거의 건축 수업』, 안진이 옮김, 효형출판, 2009, p. 27, p. 24.
71쪽 (좌, 우) ©김종진
72쪽 ©Remi Mathis (Wikimedia Commons)
74쪽 ©Vlanquimir (Wikimedia Commons)
77쪽 (상, 하) ©Giuseppe Colarusso
79쪽 ©Álvaro Siza Vieira
83쪽 (상, 하) ©Ensamble Studio
86쪽 (상, 하) ©안규철
90쪽 ©the next ENTERprise
92쪽 (상) ©Marco Verch (flickr)
100쪽 ©Gordon Matta-Clark
101쪽 ©Gordon Matta-Clark
102쪽 ©Gordon Matta-Clark
110쪽 (하) ©Andeggs~commonswiki (Wikimedia Commons)
114쪽 ©정연두
115쪽 ©서도호
118쪽 (상) ©Axxter99 (Wikimedia Commons)

285

260쪽 ©Buckminster Fuller
265쪽 ©Superstudiogroup
266쪽 (상) ©Superstudiogroup
266쪽 (하) ©Craig Kalpakjian

미지의 문

공간과 예술, 그 너머의 생각

1판 1쇄 발행 | 2018년 9월 5일
1판 2쇄 발행 | 2019년 12월 20일

지은이 김종진

펴낸이 송영만
디자인자문 최웅림

펴낸곳 효형출판
출판등록 1994년 9월 16일 제406-2003-031호

주소 10881 경기도 파주시 회동길 125-11
전자우편 info@hyohyung.co.kr
홈페이지 www.hyohyung.co.kr
전화 031 955 7600 | **팩스** 031 955 7610

© 김종진, 2018
ISBN 978-89-5872-161-1 03600
이 책에 실린 글과 사진은 효형출판의 허락 없이 옮겨 쓸 수 없습니다.
값 18,000원

이 도서의 국립중앙도서관 출판예정도서목록(CIP)은 서지정보유통지원시스템
홈페이지(http://seoji.nl.go.kr)와 국가자료공동목록시스템(http://www.nl.go.kr/kolisnet)에서
이용하실 수 있습니다.(CIP제어번호: CIP2018024370)